권외편집자

츠즈키 쿄이치 지음
김혜원 옮김

In

프
롤
로
그

편집자를 하게 된 것은 정말 우연이었다.

스무 살이 됐을 무렵, 친구들과 스케이트보드를 타며 놀던 나는 그즈음 창간된 잡지 〈POPEYE〉에서 미국의 스케이트보드를 다룬 기사를 읽었다. 잡지 구입처를 문의하려고 보낸 엽서를 시작으로 편집부와 인연이 되었는데, 여름방학 때 "괜찮은 아르바이트 없어요?" 하고 물었더니 "여기서 해볼래?"라며 가볍게 권유를 받게 되어 출판사에 드나들게 되었다. 그러다가 아르바이트가 본업이 되는 바람에 점점 학교를 멀리하게 되었고, 문득 정신을 차리고 보니 '프리랜서 편집자'가 되어 있었다. 나의 지난 40년은 이런 식으로 흘러왔다.

이 40년 동안 나는 한 번도 정식으로 근무를 하거나 급여를 받아본 적이 없다. 아르바이트였던 일이 어물쩍 본업이 되어 원고를 쓰기 시작했고, 사진도 프로에게 맡길 예산이 없었기 때문에 카메라를 사서 직접 찍게 되었다. 원고를 쓰는 방법도 취재를 하는 노하우도 사진을 찍는 법도 배우지 않았다. 전부 보고 배운 셈이다. 그러니 나의 작업물이 독창적인지 아닌지는 잘 모르겠지만 독학이라는 점만은 확실하다.

그런 인간이 누군가를 가르치는 일은 불가능하다. 가르침을 받지 않았기 때문이다.

이 책을 펼치며 구체적인 편집 기술을 얻어가기를 기대한다면 실망할지도 모른다. 세상에는 많은 편집 강의가 있는데, 그런 강의로 돈을 버는 사람도 강의에 돈을 쓰는 사람도 있지만 전부 쓸데없는 일이다. 편집에 '기술' 같은 것은 없기 때문이다.

지금까지 편집에 관한 책의 집필을 여러 번 요청받았지만 미안함을 무릅쓰고 모두 사양한 이유는 편집 노하우를 비밀로 하고 싶어서가 아니라 그저 노하우가 존재하지 않기 때문이었다. 하지만 이번에 편집자의 이름을 걸고 책을 쓴 이유는 먼저 "다른 사람한테 들은 이야기라도 괜찮으니 쓰기만이라도 해주세요!"라는 담당 편집자의 경이로운 끈기에 있고, 다음으로는 요즘 나오는 잡지의 질이 떨어지는 것, 다시 말해 요즘 편집자의 질이 낮아지는 사태를 보기 괴로웠던 점에 있다.

프리랜서로 살아간다는 것은 자신 이외의 편집자는 동료가 아닌 라이벌이라는 뜻이다. 나에게 아는 편집자는 많지만 그들 중 진정한 친구는 한 명도 없다.

라이벌이야 없어져주면 고맙지만, 발행일을 손꼽아가며 기다리던 잡지가 하나둘 폐간되어 아예 사라져버리는 현실을 마냥 기뻐할 수만은 없다.

알다시피 출판업계는 기나긴 겨울을 지나는 중인데 봄이 올 기미는 전혀 보이지 않는다. 잡지의 종수나 발행 부수, 페이지 수는 점점 줄어드는데 잡지에서 늘어나는 것이라고는 광고뿐이

다. 출판인들은 책이 팔리지 않는 이유로 '사람들이 책을 읽지 않아서', '비싼 휴대전화요금 때문에 여유가 없어서', '영업부 의견을 우선시해서', '회사의 이익지상주의 때문에' 등의 다양한 의견을 내세운다. 동네 상인이 대형 쇼핑몰을, 헌책방 주인이 대형 중고서점을 판매 부진의 변명으로 삼듯이.

그러나 출판 불황의 이유는 결국 편집자다. 1968년 롤링스톤스의 믹 재거는 '케네디를 죽인 것은 너와 나다'라고 노래했는데, 그때부터 반세기 정도 지난 지금 출판을 죽인 것은 책을 만드는 우리들 편집자다, 라고 말하고 싶다.

시대가 이렇고 불황이 저렇고 상사가 어떻다고 구시렁거리기는 쉽다. 그러나 지금보다도 훨씬 엄격했던 시대에 정치권력을 비판했던 언론인 미야타케 가이코쓰는 22세에 불경죄로 금고 3년의 실형 판결을 받았고 필화 사건으로 4번의 수감, 15번의 벌금형, 14번의 발행 정지 및 발매 금지를 당한 열악한 환경 속에서도 베스트셀러 잡지를 만들어냈다. 매일 밤 신주쿠 역 서쪽 출구에서 '자작 시집 팝니다'라는 팻말을 들고 수십 년째 서 있는 사람도 있으며, 술집에서 일하며 모은 돈으로 작품집을 출판하는 사람도 있다. 잘나가는 출판인들은 그들을 바보 취급하기도 하지만, 몸을 파는 것과 마음을 헐값에 넘기는 것 중에 무엇이 인간으로서 부끄러운지는 생각해볼 일이다.

과연 출판이라는 매체는 끝나가고 있는 것일까. 나는 그렇게 생각하지 않는다. 끝나가는 쪽은 출판업계다.

이 책은 '잘 팔리는 기획'이나 '취재를 잘하는 비법' 또는 '유

명한 출판사에 들어가는 방법'을 알고자 하는 이에게는 아무런 도움이 되지 않는다. 2015년 현재(원서 출간 당시), 하고 있는 연재라고는 월간지 하나와 계간지 하나 이렇게 두 개밖에 없는 나는 열심히 일하면 일할수록 출판계에서 멀어져 갔다. 나는 이 책을 통해 대중매체에 취업하기를 희망하며 소중한 인생의 한 시기를 낭비하는 사람들이 알게 되기를 바랄 뿐이다. 인생을 걸고 자신이 좋아하는 책을 만들려고 한다는 이유로 출판업계에서 쫓겨나다시피 멀어져 가야 했던 이상한 현실을 말이다. 더불어 안정적으로 월급을 받고 상사 흥이나 보면서 마신 술값을 회사 경비로 처리하는 현역 편집자들에게 그들이 전부라고 여겼던 세계의 밖으로 나가는 길을 보여주고 싶다.

이제 내년이면 예순이 된다. 젊었을 때 출판사에 들어갔더라면 지금쯤 임원이 되어 있을지도 모른다. 그러나 현실의 나는 취재를 요청하는 전화를 간단히 거절당하고, 자식뻘 되는 어린 아티스트에게 존댓말로 인터뷰를 하고, 먼 곳까지 취재하러 갈 교통비가 걱정되는 나날을 보내고 있다. 편집자를 시작했던 40년 전의 상황과 똑같아 보일지 모르지만 달라진 점도 있다. 그때보다 체력은 떨어지고 수입은 줄어드는데 고생은 더 늘었다.

그래도 좋다. 매월 입금되는 돈보다도 매일 느껴지는 두근거림이 소중하기 때문이다. 편집자로 사는 사소한 행복은 출신 학교나 경력, 직함, 연령, 수입과는 상관없이 호기심과 체력과 인간성만 있으면 결과물이 나온다는 점에 있다. 이런 일이 세상에 또 있을까.

책을 만들려면
어떻게 해야 하나요?

모르니까 할 수 있는 일

취재를 하고, 책을 만든다. 말은 쉬운데 대체 무엇부터 시작해야 하는 것인지(웃음). 전체적인 구성이나 콘셉트를 정하는 일? 상사나 저자에게 보여줄 기획서를 쓰는 일? 읽어보지 않아서 잘 모르겠지만 흔히 편집자 입문서라고 부르는 책에도 그렇게 쓰여 있을 것이다.

　하지만 나는 책을 만들면서 미리 계획을 세웠던 적이 없다. 기획서도 거의 쓰지 않는다. 그저 재미있어 보이는 일이 있으면 먼저 취재를 시작한다. 책을 만들기 전에 책의 내용을 전부 정하는 일은 패키지여행을 하는 것과 같다. 정해진 코스를 따라간 뒤 일정을 마무리했다는 성취감을 느낄지는 몰라도, 딱히 여행을 통해 얻는 것도 없고 재미있지도 않다.

　더구나 계획이 순조롭게 세워졌다면 누군가가 먼저 찾아낸 정보가 있다는 뜻이다. 그 시점에서 기획은 더 이상 새롭지 않다. 나에게 검색 결과가 많다는 말은 패배나 마찬가지다.

　아무도 가본 적이 없는 곳에 간다고 해보자. 당연히 계획을 세울 수도 없고 막막한 마음뿐이다. 어떤 우발적인 사건이 벌어질지 몰라 불안하다. 하지만 그렇기 때문에 미지의 장소에 가면 아무도 보지 못했던 것을 볼 수 있다. 바로 그 여정이 다른 사람을 흉내 내지 않은 나만의 여행이 된다.

　아무도 발견하지 못한 새로움을 찾아내고 싶다면, 먼저 뛰어들어보자.

손가락만 있으면 책을 만들 수 있다

책을 만들 때에는 기술이 아니라 이 책을 만들고 싶다는 강한 의지만이 중요하다.

1990년대 초반, 출판업계에서 세계 최대의 견본 시장이라 불리는 프랑크푸르트 도서전에 드나들던 시기가 있었다. 전 세계에서 출판사나 서적 도매상이 모여드는 이 도서전에서는 매년 테마를 정해 전시회를 개최하는데, 어느 해에는 소비에트 시대의 지하 출판물을 테마로 잡아 전시를 했다. 그 당시는 소련이 해체된 직후였기 때문에, 모든 것이 엄격하게 통제되었던 소련 시대에 은밀하게 유통되던 '사미즈다트samizdat'라고 불리는 지하 출판물을 모아 전시회를 열었던 것이다.

그러한 지하 출판물에도 위아래가 있어서 전시장의 가장 좋은 장소는 반체제 성향의 정치 잡지나 발행이 금지된 현대문학 등이 차지하는 한편, 가장 구석에 있는 기둥 밑에는 낡은 가죽점퍼를 입은 거구의 러시아인이 직접 만든 책을 진열해놓았는데 다른 곳과는 달리 무척 한산해보였다.

그는 록 음악을 다루는 다양한 지하 출판물을 가져왔다. 그 중 롤링스톤스에 관한 책이 무척 재미있어 보여 얼마냐고 물었더니 "딱 5부만 만들어서 못 팔아요"라는 것이 아닌가. 모스크바의 롤링스톤스 팬클럽 회지라면서 5부 한정이라니 록 스피릿이 부족하군, 하며 구시렁거리고 있는데 사연을 듣고 보니 전혀 그렇지 않았다.

당시 러시아는 인쇄기나 컴퓨터는 물론이고 복사기를 쓸 때도 한 장 한 장 상사에게 허락을 받아야만 했기 때문에 직접 책을 만드는 일이 쉽지 않았다. 그래서 이 형씨는 수동 타자기에 종이를 끼워 넣고 그 뒤에 카본지를 끼우고 다시 또 종이를 넣는 방식으로 종이와 카본지를 포개서 원고를 찍었다고 했다. 종이와 카본지를 포개서 타자를 치면 카본지 뒤에 끼인 종이에 복사가 되듯이 글자가 찍히기 때문에 손가락에 힘을 실어 타자기 자판을 누르면 5부까지는 어떻게든 만들 수 있다고 태연하게 설명하는데, 나는 차마 아무런 말도 할 수 없었다.

결국 롤링스톤스 팬클럽 회지는 포기하고 팔아도 된다는 책을 샀지만, 그 역시 타자기로 친 원고를 사진으로 찍은 뒤 프린트해서 스테이플러로 찍은 책이었다. 물론 인쇄한 책처럼 가독성이 좋지는 않았지만 그래도 읽으려고 하면 읽을 수는 있었다.

꼭 읽고 싶은 책이 있는데 세상에 존재하지 않는다. 그렇다고 해서 누군가를 설득해서 책을 만들 능력이나 재력은 없다. 그러나 의욕만큼은 누구보다도 강하다. 이 강한 의지가 타자기를 누르는 힘이 되어 〈모스크바 롤링스톤스 팬클럽 회지〉가 세상에 태어나게 되었다. 당시 세련된 디자인을 추구하던 디자이너들은 매킨토시의 편집 프로그램을 쓰면서 문자의 조판이 이렇다느니 활판이 저렇다느니 장황한 소리를 늘어놓고는 했는데, 낡은 잡지를 짊어지고 모스크바에서 독일까지 온 형씨와 만나고 나서 나는 그런 배부른 소리는 입이 찢어져도 내뱉지 않겠다고 결심했다.

혼자서 자비를 들여 출판한 책과 잡지를 도서전이나 아마추

어 만화 축제인 코미케에서 파는 사람들이 있다. 그들 중에는 모스크바에서 온 가죽점퍼 형씨처럼 다른 사람과 커뮤니케이션 하는 일에 서툰 타입도 있을 것이다. 그러나 지금까지 다양한 사람들을 취재해온 경험으로 미루어 보면, 정말 엄청난 책을 만드는 사람은 평범하고 과묵하며 혼자서 꾸준히 하는 작업을 좋아하는 이들뿐이었다. 말로 설명하지 않고 무언가를 만들어서 모두에게 보여주는 행위가 그들에게는 일종의 커뮤니케이션인 것이다.

편집은 기본적으로 고독한 작업이다. 단행본 편집이든 잡지 편집이든 매한가지다. 잡지가 커지면 커질수록 많은 사람이 관여하지만 최종적인 판단은 편집장 한 사람이 내린다. 편집장의 판단에 의해 잡지의 개성이 뚜렷해진다. 반대로 편집장의 얼굴이 드러나지 않는 잡지는 재미없었다.

예를 들면 최근 지방에서 자주 볼 수 있는 히라가나로 된 제목의 잡지가 그렇다. 이런 잡지는 열심히 만든 것 같기는 한데 의외로 재미가 없다. 죄다 '마을의 오래된 빵가게'나 '예술적이고 친환경적인 카페' 같은 기사뿐이니(웃음). 재미가 없는 이유는 다 함께 의논하면서 사이좋은 동호회에서 만들듯이 잡지를 발행하기 때문일지도 모른다.

혼자서 책을 만든다는 것은 의논할 사람이 없다는 뜻이다. 그래서 흔들리지 않는다. 동료라는 존재

직접 손으로 만든 모스크바의
록 음악 잡지

는 어떻게든 책을 만들고 싶다는 의지에 도움이 되기도 하지만 때로는 방해가 되기도 한다.

책을 여러 권 만들어온 나도 어찌할 바를 모르고 헤맬 때가 많다. 아무리 경험을 쌓아도 이런 고민은 사라지지 않는다. 그럴 때에는 모스크바의 형씨를 떠올리며 그에게 부끄러운 일만은 하지 말자고 다짐하고는 한다.

쓸데없는 편집 회의

편집자로서 첫발을 내딛은 것은 헤이본 출판사(현 매거진하우스)에서 발행했던 잡지 〈POPEYE〉의 편집부에서 아르바이트를 하면서부터였다.

당시(라고는 해도 벌써 40여 년 전의 일이지만) 1차인가 2차 스케이트보드 붐이 일어나서 대학 친구와 나는 스케이트보드를 타며 놀았다. 그러다 우연히 출판사에 엽서를 보냈던 일을 계기로 편집부에서 아르바이트를 하게 되었던 것뿐, 편집자를 하고 싶다는 생각은 전혀 없었다.

처음에는 완전히 심부름꾼이었다. 인터넷은 물론 팩스도 보급되지 않던 시절이었기에 작가에게 자필 원고를 받으러 다니기도 했고, 손님에게 차를 대접하거나 발간된 잡지를 발송하는 일을 했다. 그러다가 내가 영문과에 재학 중이라는 사실을 알게 된 편집부에서 미국 잡지의 기사를 번역하는 일을 맡겼다. 당시에는 미국 잡지에서 정보를 많이 얻었는데, 기사를 번역한 뒤에 그 자료를 바탕으로 원고를 쓰는 일은 한 번에 끝낼 일을 두 번 손대는 것과 마찬가지였다. 그러자 "아예 직접 써보는 건 어때?" 하고 권유를 받아서 별생각 없이 시작한 일이 지금까지 이어지게 된 것이다. 그전까지는 아르바이트 시급제였으나 원고를 쓰고부터는 원고지 한 장당 얼마를 받는 방식으로 바뀌었다.

〈POPEYE〉는 내가 대학에 들어간 1976년에 창간되었다. 창간하고 얼마 지나지 않아 대학생에서 20대 초반이었던 독자들이

<POPEYE> 창간호
(매거진하우스, 1976년 6월 호)

나이를 먹어갔고, 그러자 조금 더 어른의 향기가 느껴지는 잡지를 원하는 사람이 늘어나서 〈POPEYE〉 창간 5년째에 자매지인 〈BRUTUS〉가 태어났다. 그쪽에서도 함께 일하자는 권유를 받아서 결국 〈POPEYE〉와 〈BRUTUS〉 합쳐서 10년 동안 편집부에 다녔는데 이 경험은 내가 편집자로서 살아가기 위한 초석이 되었다. 정말로 아무 생각 없이 시작했는데 우연히도 자신에게 딱 들어맞는 일도 있는 것이다.

지금에 와서 돌이켜보면 일반적이지 않다는 생각이 들지만 〈POPEYE〉나 〈BRUTUS〉 편집부에는 편집 회의라는 절차가 존재하지 않았다. 특히 〈BRUTUS〉에서 일한 5년 동안에는 회의를 했던 기억이 없다. 〈POPEYE〉 편집부에서도 아마 회의를 하지 않았을 것이다. 어쩌면 나만 빼고 했을지도 모르지만.

회의도 없이 어떻게 잡지가 만들어졌는가 하면, 그 과정은 다음과 같다. 먼저 기획이 머리에 떠오르면 이것저것 찾아봤다. 물론 인터넷이 없던 시절이어서 이렇다 할 사전 조사는 불가능했지만 말이다. 조사를 끝내고 뭔가 되겠다 싶으면 편집장이나 편집 주임에게 "이거 재밌을 것 같은데 취재할게요"라고 보고를 했다.

그러면 "몇 월 호에 몇 십 페이지 줄 테니까 다녀와"라는 허락이 떨어지고 취재를 하러 갔다. 〈POPEYE〉 편집부 시절에는 당연히 팀을 꾸려서 취재를 진행했다. 그런데 〈BRUTUS〉 편집부 시절이 되자 취재에 익숙해지기도 했고 해외에도 지인이 많이 생겼기 때문에 대부분 사진작가와 둘이 가게 되었고, 혼자서 취

©매거진하우스

〈BRUTUS〉 창간호
(매거진하우스, 1980년 6월 호)

재하러 가서 현지인 사진작가를 구해 촬영을 하고 필름만 받아 돌아오는 일도 자주 있었다. 취재 이후의 작업은 편집부에서도 했지만 주로 집에서 많이 했는데, 레이아웃 시트와 필름을 가져 가서 홀로 원고를 쓰고 페이지를 구성했다.

이런 식으로 업무를 했기 때문에 옆자리 편집자가 무엇을 취 재하고 있는지는 잡지가 나올 때까지 몰랐다. 알고 있는 사람은 기사를 잡지에 어떤 순서로 실을지 정하는 편집장이나 편집 주임 뿐. 혼자서 기획하고 자신이 기획한 페이지는 스스로 책임지는 시스템이었다. 성공해도 실패해도 그 결과는 모두 자신에게 돌아 오는 것이다.

별 볼 일 없는 잡지가 나오는 이유는 순전히 편집 회의 탓이다. 보통 출판사에서는 종종 영업부까지 참석해서 기획 회의를 한다. 매주 월요일 오전에 각자 아이디어를 5개씩 내고 그 아이디어를 다 같이 검토하는 식으로 말이다.

아이디어를 하나씩 살펴보며 서로의 기획이 재미있는지 없 는지 판단하고, 살아남은 아이디어는 일방적으로 담당을 정해 맡 긴다. 그러니 담당자에게 취재하려는 동기는 없다고 봐야 한다. 자신이 하고 싶은 취재를 맡을 가능성은 희박하기 때문이다.

통과되는 기획은 모두가 알고 있는 기획이다. 기획이 설득력 을 얻으려면 모두가 알만한 내용으로 프레젠테이션을 해야 한다. 몇몇 잡지에서 취재하고 있다든가 인터넷이나 TV에서 이슈가 되 고 있다든가 하는 사례가 있어야 하는 것이다. "이것 봐, 이렇게

반응이 뜨겁다니까"하고 제시할 수 있어야 한다. 그러나 그런 소재는 요컨대 '이미 누군가 취재한 기삿거리'이므로 재탕하는 것에 불과하다.

취재는 재미있으리라는 점을 알아서가 아니라 재미있어 보이기 때문에 한다. 이미 거론된 소재는 다들 대충이라도 내용을 알고 있지만, 아무도 건드리지 않은 소재는 보란 듯이 내세울 근거도 부족하고 취재를 한다 해도 기사라는 결과물로 나올지 확신할 수 없다. 그렇지만 재미있어 보이니까 취재하러 간다. 취재는 기본적으로 회의와는 어울리지 않는 일이다.

회의는 위험을 회피하려는 '리스크 헤지Risk hedge'에 암묵적으로 동의하는 자리이기도 하다. 모두 함께 결정했으니 만약 실패한다 해도 "다들 괜찮다고 했잖아"라며 둘러댈 핑곗거리를 만들어두는 것이다. 이런 구조는 어떤 의미에서 집단책임회피 시스템에 지나지 않는다. 서로 책임을 미루는 사이에 취재할 소재의 신선도는 점점 떨어져간다.

프리랜서로 살면서 '프로라면 모두와 책임을 나누지 말고 자기가 맡은 분야의 책임은 스스로 져야 한다'는 생각을 하게 되었다. 영업부 의견이나 시장 조사에 신경 쓰지 말고 편집자는 있는 힘껏 최고의 기사를 쓰고 최고의 책을 만들어 인쇄한다. 영업부는 최선을 다해 편집자가 내놓은 결과물을 널리 알리고 판다. 좋은 책이 만들어지지 않았다면 편집자가 책임을 지고, 누가 봐도 좋은 책인데 팔리지 않았다면 영업부가 책임을 진다. 프로에게는 이러한 각오가 있어야 한다고 믿는데, 너무 순진한 생각일까.

자신의 기획이 독자의 취향과 맞지 않으면 어쩌나 하고 불안해하는 편집자도 많을 것이다. 말은 저렇게 했지만 나 역시 처음에는 불안했다.

〈BRUTUS〉가 첫발을 내딛었던 1980년대 초반의 뉴욕은 지금보다 훨씬 황폐했지만 무척 흥미로운 시대였다. 그전까지 난해한 개념미술이 주류를 이루었던 예술계에서는 개념미술과는 정반대의 지점에서 출발한 뉴페인팅 운동이 곳곳에서 일어나고 있었다. 그라피티 아티스트인 키스 해링이나 낙서화가인 장 미셸 바스키아는 모두 이즈음에 데뷔했다.

나는 예전부터 현대미술을 좋아하긴 했지만 전문적으로 공부하지도 않았고 관련 지식도 없었다. 하지만 뉴욕을 오가면서 여러 아티스트와 교류하다 보니 흥미롭게 돌아가는 예술계 상황이 조금씩 눈에 들어왔다. 얼마 전까지만 해도 '그라피티＝낙서＝위법행위'라는 단순한 수식이 성립했지만, 감이 좋은 갤러리들은 키스나 바스키아의 작품을 사들이기 시작했다.

이런 상황에 흥미를 느낀 나는 그들을 취재한 다음 도쿄에 돌아와서 기사를 썼다. 그런데 참고자료를 구하려고 보니 〈미술수첩美術手帖〉이나 〈예술신조芸術新潮〉 같은 예술잡지 어디에서도 관련 정보를 찾을 수가 없었다.

처음에는 내가 기획을 잘못했다고 생각했다. 전문가가 전혀 다루지 않는 소재를 취재하려고 했으니 말이다. 그러나 비슷한 상황이 지나치게 자주 반복되자 문득 이런 생각이 들었다. 전문가는 지식이 있어도 행동력은 없으므로 그 분야에서 발생하는 새

로운 흐름을 모른다. 반면에 나는 지식이 없어도 행동력은, 아니
취재 비용은 있다(웃음). 나의 상사도 "틀린 점은 없는지 전문가
에게 확인해봐"라는 말을 한 적이 없었다. 지금 생각해보면 객관
적으로 취재할 대상을 판단했다기보다는 취재하는 사람이 얼마
나 즐기고 있는지를 평가한 것이 아닌가 싶다. 나는 점점 전문가
의 말이 아닌 자신의 눈과 감각을 신뢰하게 되었다. 잡지를 만들
던 10년 동안, 이러한 과정은 나에게 가장 좋은 훈련이 되었다.

　혼자서 독선적으로 취재를 진행했기 때문에 실패했을 때는
타격이 컸다. 실패를 수습하려고 황급히 주변 사람들에게 도움을
요청해도 마감에 맞추지 못할 때가 많았다. 두 번 다시 생각조차
하기 싫은 실패를 많이 겪었지만, 〈POPEYE〉도 〈BRUTUS〉도
격주간지였기 때문에 2주일만 지나면 다음 호가 나왔다. 그러니
실패는 다음번에 만회하겠다며 태연한 척할 수밖에 없었다.

앞서 말했듯이 나는 얼떨결에 편집자가 되었는데, 원래는
〈POPEYE〉 편집부에서 아르바이트를 하다가 대학원에 진학해서
전공인 미국 문학을 더 공부하려고 했다. 취재차 미국을 오가면
서 내 또래의 현지인이 읽고 있는 젊은 작가를 알게 되면 열정이
샘솟아 그 작가들에 대해 리포트를 쓰기도 했다. 하지만 담당 교
수는 아무런 반응을 보이지 않았다.

지금도 별반 다르지
않겠지만 그 당시 대

<BRUTUS> '뉴욕 스타일 매뉴얼' 특집
(매거진하우스, 1982년 9월15일 호)

학에서 다루었던 미국 현대문학의 '현대'는 피츠제럴드나 헤밍웨이였다. 두 사람이 죽은 지가 언젠데 아직도 '현대' 타령이니…….
이런 상황을 보면서 아카데미즘의 폐쇄성에, 시대에 뒤처지는 모습에 그만 정이 뚝 떨어지고 말았다.

점점 학교에는 무관심해지고 취재 현장에 흥미를 붙이던 즈음, 〈POPEYE〉일로 미국에 취재하러 가는 바람에 졸업논문을 제출하지 못해서 유급을 당했다. 교수가 나를 불쌍하게 여겼던 것인지 다음 해에는 겨우 졸업할 수 있었지만 "특별히 졸업시켜주는 거니까 졸업식에는 오지 마"라고 해서 졸업식에는 가지 않았다. 졸업장은 지금까지도 받으러 가지 않고 있다. 어차피 필요도 없지만.

완전히 새로운 것을 만났을 때 단번에 '최고다!'라고 느끼기는 어렵다. 본 적도 들은 적도 없으니 괜찮은지 아닌지 판단하기란 쉽지 않은 것이다. 하지만 새로운 무언가와 만났을 때 마음이 요동치는 순간이 있다.

물론 순간의 느낌만으로 좋은 소재라고 확신하기에는 불안한 요소가 많다. 좋은 소재가 아니라는 사실을 자신만 모르거나, 아예 잘못 짚었을지도 모른다.

이제까지 써왔던 기사는 대부분 그러한 불안을 끌어안고 작성했다. 그 불안을 극복하기 위해 쓸 수 있는 방법 중 하나는 바로 '내 돈 주고 구입하기'다.

예를 들어 전혀 알려지지 않은 무명의 화가를 특집으로 다룰

기획을 세운다고 해보자. 그 화가의 그림을 내 돈을 주고 구입한다고 가정해보면, 돈을 지불할 만큼 괜찮은 아이템인지 아니면 괜찮아보였던 아이템인지 바로 판단할 수 있다. 무작정 인터넷으로 검색하려 하지 말고 자신의 머리와 주머니의 돈으로 판단하는 습관을 들여야 한다. 이 습관이 자신의 후각을 발달시키는 데에 가장 손쉬운 방법일지도 모른다.

잘 모르는 마을로 취재를 나가서 점심 무렵이 되었을 때, 휴대전화로 '타베로그' 같은 맛집 공유 사이트를 찾아보는 편집자를 나는 절대로 신용하지 않는다. 다른 사람의 의견을 따르지 말고 스스로 선택해서 먹어보는 일이 중요하다. 내가 선택한 식당에서 최악의 식사가 나올 수도 있고 지금까지 먹어보지 못한 최고의 음식과 만날지도 모르지만, 이런 과정이 후각을 훈련시키고 미각을 발달시킨다.

맛집을 검색하는 타입인지 스스로 가게를 선택해서 먹어보는 타입인지에 따라 그 사람의 업무 결과가 판가름 난다. 어떤 분야든 손쉽게 타인의 정보를 얻을 수 있는 '타베로그'는 있게 마련이기 때문이다.

미술이든 문학이든 음악이든 다른 사람의 평가에 의지하지 말고 자신이 직접 문을 두드리고 열어봐야 경험이 쌓인다. 그렇게 성공과 실패를 반복하다 보면 머지않아 주변의 의견에 흔들리지 않게 되고, '좋다'고 느낀 자신의 감각을 확신할 수 있는 날이 온다. 다양한 경험을 통해 남의 이야기에 휘둘리지 않게 자신을 다져가는 과정은 무척이나 중요하다.

헛다리를 짚어서 웃음거리가 되는 것보다 누군가에게 새치기를 당해서 빼앗기는 쪽이 더 끔찍하다. 그렇게 생각하지 않는 편집자는 다른 일을 찾아보는 편이 나을지도 모르겠다.

독자가 아닌 자기 자신을 보라

그 당시에는 '재미있겠다!'하며 흥분해서 취재했을 뿐이었다. 그런데 지금에 와서 생각해보면 그 저변에 이른바 '업계'에 도전한다는 반항정신이 깔려있었을지도 모르겠다.

〈POPEYE〉는 카탈로그 잡지의 선구자라고 불렸지만, 잡지를 만드는 우리의 머릿속에는 언제나 미국에서 발간된 히피들을 위한 잡지 〈Whole earth catalog〉가 있었다. 〈Whole earth catalog〉의 정신은 자기 주변에 있는 것들이 자신의 라이프스타일을 드러낸다는 것이었다. 편집장들은 특히 지배적인 문화에 반대하는 카운터 컬처에 큰 영향을 받았으며 그 여파는 밑에서 일하는 우리에게까지 미쳤다.

〈POPEYE〉에서는 테니스나 스키 같은 스포츠 특집을 자주 다루었다. 결코 새로 나온 스포츠 용품을 소개하거나 광고를 따고 싶어서는 아니었다. 편집자들은 하나같이 스포츠를 좋아했고, 그렇기 때문에 일본의 스포츠를 '열혈 스포츠 정신'에서 해방시키고 싶다는 강렬한 욕구가 있을 따름이었다.

당시 일본 스포츠의 밑바탕에는 힘들지 않으면 스포츠가 아

니라는 땀과 눈물의 스포츠 정신이 있었다.

그러나 미국에서 취재할 때 젊은 선수가 무척 편안한 분위기에서 스포츠를 즐기는 모습을 보면서, 미국 선수에게 일본 선수가 당해내지 못하는 이유를 알 수 있었다. 연습은 괴로운 과정이기 때문에 즐겁지 않으면 계속할 수 없고 계속하지 않으면 실력이 늘지 않는다. 더구나 우리는 선수가 아닌 일반인이기에 열혈 스포츠 정신에 얽매일 필요가 없다. 나는 미국의 젊은 선수들을 보며 본질적으로 몸을 움직이는 일은 즐겁다는 점을 다시금 깨닫게 되었다.

그래서 편집부 사람들은 스포츠 특집을 하면서 자주 놀러 다녔다. 쉬는 날마다 테니스를 치거나 취재용 차로 스키를 타러 가거나 럭비 운동복을 단체로 맞추기도 했다. 가정이 있는 편집자도 집에 있는 것보다 모두와 함께 놀러 가는 쪽이 즐거웠던 모양이다(웃음). 이렇게 어울렸던 이유는 우리가 해보고 재미있다고 느낀 것만 독자에게 권할 수 있기 때문이었다.

지금도 〈BRUTUS〉에서 연재되고 있는 '거주공간학居住空間学'이라는 코너가 있다. 생각해보면 이 코너도 건축·인테리어 디자인업계에서 철저하게 바보 취급당했던 기획이었다.

나는 예술도 그렇고 건축에 대한 소양도 전혀 없었지만, 국내외의 다양한 집을 방문할 수 있었다. 〈BRUTUS〉에서 일하면서 점점 해외 취재가 늘어났는데, 편집부 시절 후반에는 1년에 3개월 정도 다른 나라에 나가 있고는 했다. 그때 취재 대상의 집

에 갈 기회가 많았다.

　가끔 유명한 사람을 취재할 때도 있었지만 대부분은 무명이 거나 팔리지 않는 예술가와 현지의 젊은이를 취재했다. 그들의 집은 돈을 많이 들이지 못했을 텐데 아주 근사해보였다. 고물상 에서 주워온 폐품을 활용하거나 벽을 대충 허물어 공간을 넓혔을 뿐인데도 말이다.

　1980년대 초반, 예술 쪽에서는 뉴페인팅이 대세였고 건축·인테리어 디자인 쪽에서는 고도로 발달된 기술적 요소를 디자인 에 합병시킨 하이테크 스타일이 폭발적인 반응을 얻었다. 하이테 크는 그때까지 건축 영역에서 다루지 않았던 공업제품을 대담하 게 쓰거나, 건축 구조물을 노출하는 형태에서 아름다움을 찾아내 기도 했다. 더불어 건축업계의 견고한 개념이었던 모더니즘에 대 한 거친 반항을 내포한 점과 뉴페인팅 정신에 가깝다는 점이 나 를 무척 들뜨게 했다. 그 시대는 건축사적으로 포스트모더니즘 시대라 할 수 있지만, 우리 일상에서는 하이테크가 훨씬 가깝게 느껴졌고 그쪽이 더 멋있어 보이기도 했다.

　그래서 '지금까지와는 다른 생활공간'에 관한 기사를 쓰고 싶다는 욕구가 점점 커져갔다. 하지만 건축이란 예술과 마찬가 지로 전문적인 분야다. 일본의 건축 잡지는 훌륭하지만, 어디에 서도 하이테크를 다루고 있지 않았다. 코르뷔지에나 라이트 같은 건축의 대가나 값비싼 고급 가구만 실려 있었다. 내 주변에 그런 집에 사는 사람은 하나도 없는데 말이다.

　기사를 쓰기로 마음먹고 현지에 가서 성실하게 취재한 다음

'거주공간학'의 연재를 시작했지만, 대충 사진 몇 장 찍어서 기사랍시고 잡지에 싣고 있다며 꼰대 평론가가 화를 낸 적도 있었다. 그 순간 느꼈던 원통함이 지금까지도 일의 원동력이 되고 있다. 그때는 젊은 혈기에 '두고 보자!'라며 이를 갈았는데, 언제 이렇게 시간이 흘렀는지 어느덧 예순을 바라보고 있다.

몇 번을 생각해봐도 나 같은 풋내기가 제멋대로 날뛰도록 내버려둔 당시의 편집부에 고마운 마음뿐이다. 아무도 본 적도 들은 적도 없는 아티스트를 '이제부터 대세가 될 예술가!'라며 취재를 하다니. 일반적인 상사였다면 다른 미디어에서 전혀 다루지 않고 아무도 모르는 소재는 채택하지 않을 것이다. 그러나 당시 편집장들은 하고 싶은 취재는 할 수 있도록 최대한 지원해주었다.

　물론 혼난 적도 많다. 아직도 〈BRUTUS〉에서 '결혼 특집'을 기획한 일이 생생하게 기억난다. 이 특집은 지금까지도 반품 비율이 가장 높은 호 중 하나라고……. 결혼 특집을 기획한 나는 야심차게 촬영은 밀라노에서 한다는 기획을 세웠다. 편집장에게 보고하러 가서 재미를 보장한다며 큰소리를 치다가 무심코 "근데 이제까지 해왔던 거랑 느낌이 달라서 잘 팔릴지는 모르겠어요"라고 무심코 우는 소리를 해서 혼쭐이 났다. "이 기획, 진짜 재미있다고 생각해서 하려는 거야?"라고 매섭게 묻는 편집장의 말에 "저는 진짜 재미있다고 생각해요!"라고 답

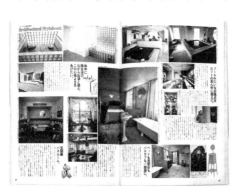

<BRUTUS> '거주공간학' 특집
(매거진하우스, 1982년 6월1일 호)

했더니, "그럼 독자 눈치 보지 말고 진짜 재미있다고 생각한 것만 끝까지 파고들어. 팔리지 않아서 머리를 숙이는 건 내 일이니까"라고 격려해주었다.

그 편집장에게는 많은 것을 배웠는데 그중에서도 가장 마음에 깊게 새겨진 가르침은 '독자층을 예상하지 마라', '절대 시장 조사 하지 마라'였다. 알지도 못하는 누군가를 고려하지 말고 자신이 생각하는 '진짜'를 추구하라는 가르침을 통해 나는 진정한 편집자로서 첫발을 내딛을 수 있었을지도 모르겠다.

만약 내가 일반 잡지사에 입사해서 여성지를 만들었다면 '이 잡지의 대상은 20대 후반의 독신 여성으로 수입은 이 정도이고……'라는 식으로 독자층을 예상할 것이다. 그러나 그 잡지는 이미 글렀다. 왜냐하면 만드는 사람이 20대 후반의 독신 여성이 아니기 때문이다.

자신과 전혀 관련 없는 사람이 '저 사람은 이런 것에 관심을 가지겠지'라고 멋대로 정하는 것은 무척 이상한 일이고 심지어 실례되는 일이라고 생각한다. 다른 사람을 고려하지 않고 자신이 재미있다고 생각한 것만 취재한다 해도, 그 생각에 공감해주는 사람이 어딘가에는 있을 것이다. 그 사람은 25세의 독신 여성일지도 모르고 65세의 할아버지거나 15세의 남학생일 수도 있다. 그러니 자신의 생각에 공감해주는 사람은 '한 명 한 명의 독자'이지 '독자층'이 아니다.

최근 나오는 잡지가 시시한 가장 큰 원인은 여기에 있지 않을까. 개성 없는 요즘의 백화점과 같은 꼴이다. 백화점들은 유

명 브랜드를 얼마나 입점하느냐 하는 경쟁만 할 뿐이니, 복덕방과 다를 바가 없다. 잡지가 비슷비슷해 보이는 이유도 지나치게 시장조사를 많이 한 탓이다. 파우치 같은 '특별 부록'의 포장지나 다름없는 패션 잡지나, 남성 편집자가 제멋대로 상상해서 쓴 여성지의 섹스 특집을 누가 읽고 싶어 하겠는가. 더구나 그 시장조사도 출판사가 직접 하지 않고 대형 광고대행사에 맡겨버리는 마당에.

젊은 편집자와 가끔 술을 마시고는 하는데, 열심히 만든 기획이 통과되지 않는다는 둥 편집장이 글러먹었다는 둥 영업부가 쓸데없이 참견한다는 둥 불만을 쏟아내는 사람은 대부분 대형 출판사에 다니는 녀석들이다(웃음). 높은 연봉을 받는 사람일수록 불만이 많다. 소규모 출판사에서 자신이 관심 있는 분야의 잡지를 만드는 편집자는 불평 한마디를 하지 않는다. "급여도 적고 힘들지만 좋아서 하니까요"라고 할 뿐.

좋아서 열심히 한다는 편집자의 말을 듣고 이런 생각이 들었다. 젊은 편집자를 열심히 일하게 하는 비결은 급여에 있지 않다. 비결은 다름 아닌 밥! 이 생각은 지금도 변함이 없다. 자유롭게 일하도록 내버려두고 배부르게 먹이고 마시게 한다. 이 방법이 제일이다. 요즘 젊은이를 흔히 초식동물로 여기고는 하는데, 나는 좀 다르다고 생각한다. 그들은 다만 흥미롭지 않은 고기가 싫을 뿐이다.

〈POPEYE〉에서 일하던 시절에 〈POPEYE〉를 출간하는 헤이본 출판사의 편집자였던 사람이 롯폰기에서 운영하는 바에 매일

같이 드나들던 시기가 있었다. 아무리 많이 마셔도 누구를 데려가도 공짜였기 때문이다. 사실은 공짜가 아니라 상사들이 청구서를 모아 요령껏 처리한 것이지만(웃음), 덕분에 나는 한 푼도 낼 필요가 없었다. 물론 취재하면서 알게 된 사람이나 재미있는 사람이 있으면 모두 데리고 오라는 허락이 있었기에 가능한 일이었다.

그러다 보니 이쪽 테이블에서는 젊은 서퍼들이 왁자지껄 떠들어대고, 저쪽 테이블에서는 일본 록 음악의 개척자 우치다 유야와 록커이자 배우인 야스오카 리키야가 일촉즉발의 긴장상태를 만드는 상황이 연출되고는 했다. 이렇게 세대도 환경도 다른 사람들이 바에서 어울리며 자연스럽게 서로 알게 되었다. 다양한 이야기가 오가며 어처구니없는 기획이 나오기도 했다. 다른 업종에 종사하는 사람들이 모이는 교류회 같은 쓸데없는 모임에 가지 않아도 다양한 사람과 교류가 가능했던 것이다.

그런 '밤의 편집부'를 유지하는 일이, 다시 말해 전표의 내용을 꾸며내는 일이 얼마나 힘든 작업인지 훗날 알게 되었을 때는 숙연해졌지만 하여튼 그 바는 무척 좋은 곳이었다. 젊은 날의 나에게 가장 자극적인 장소와 시간이 되어주었다. 평생 갈 친구들도 만날 수 있었다. 나는 어느덧 그 시절 상사의 나이, 어쩌면 그보다 조금 더 많은 나이가 되어버렸다. 이번에는 내가 되돌려줄 차례인데…… 생각처럼 쉽지가 않다. 행동으로까지 이어지지는 않는다 해도 그 정신만큼은 계승하고 싶다(웃음).

배울 수 있는 것, 배울 수 없는 것

나는 스무 살 즈음부터 〈POPEYE〉 편집부에서 일하기 시작했는데, 기획하는 방법이나 소재를 찾는 법을 배운 기억이 없다. 상사가 나에게 해준 말이라고는 "밖에 나가서 찾아와"가 전부였다. 편집자로서의 기본조차 배운 적이 없었다. 닥치는 대로 보고 따라 했다.

그렇다면 대체 상사에게는 무엇을 배웠는가 하니 '즐기는 법'이다. 배운 것은 즐기는 법이 전부일지도 모르겠다. 편집부 안에 가만히 앉아 있으면 아무런 일도 생기지 않는다. 죽이 되든 밥이 되든 현장에 나가서 새로운 무언가와 만나야 하며, 만나는 순간의 기쁨을 잊지 말아야 한다.

요즘은 보통 편집자는 회사 안에 있으면서 틈틈이 인터넷으로 소재를 찾고 자유기고가나 프리랜서 기자가 현장을 바쁘게 돌아다니는데, 이런 방식은 최악이다. 직접 겪어보지 않으면 온전히 즐길 수 없기 때문이다. 자신의 발로 뛰어야 한다.

항간에는 '현역 편집자가 알려주는 편집 강의'라는 불가사의한 세미나에 제법 많은 사람이 모인다고 한다. 그런 강의를 듣는 일만큼 돈과 시간을 헛되이 쓰는 것도 없다. 많은 비용을 들여서 강의를 들으며 시간을 허비하는 사이에 얼마나 많은 독립출판 책과 잡지가 만들어지는지 계산해보면 알게 되리라. 나는 가끔 강사로 초청받아 편집자로서 강의를 하러 가기도 하는데 "이런 곳에 있는 시간이 아깝다"는 이야기를 하고 돌아간다. 기대와는 다

른 이야기를 들은 사람들의 미묘한 표정을 뒤로 하고.

일에는 배울 수 있는 영역과 배울 수 없는 영역이 있다. 기술은 배울 수 있지만 애초에 편집자에게 필요한 기술은 거의 없다. 그러니 책은 만들고 싶은 대로 자유롭게 만들면 된다.

나에게는 기획하는 방법을 배우거나 가르친다는 말 자체가 이상하다. '기획할 거리를 찾는다'라는 행위를 이해할 수 없기 때문이다. 자신이 읽고 싶은 책이 있으니까 만드는 것이 아니던가. 물론 이런 말을 하면 반감을 사기도 하고, 실제로 예외가 있다는 점도 알고 있다. 하지만 편집의 최전선에서 일하다 보면 매주 교실에서 강의를 할 여유는 없지 않을까. 적어도 나는 취재를 하거나 원고를 쓰는 일만으로도 벅차서 강단에서 '기획하는 방법'을 강의할 여유는 없다.

결국 편집을 잘하는 방법에 대한 힌트가 있다고 한다면, 좋아하는 책을 찾아 찬찬히 읽고 소화하는 과정에서 찾을 수 있을 것이다. 자신이 좋아하는 뮤지션을 따라 하다가 뮤지션이 되고 존경하는 화가의 작품을 모사하면서 화가로서의 첫발을 내딛듯이, 편집자도 좋아하는 책이나 잡지를 모방하는 일부터 시작하면 된다. 좋아하는 저자의 책이라서, 편집이나 디자인이 마음에 들어서, 책을 만드는 과정이 좋아서 등 계기는 무엇이 되어도 좋다. 그다음은 책을 한 권이라도 더 많이 만들어보는 일이 중요하다.

편집자 일을 시작했을 무렵 나는 미국 잡지에 무척 큰 영향을 받았다. 구체적으로 취재를 하는 이와 받는 이 사이의 거리감이나 지면을 구성하는 법 또는 색다른 기획 코너의 스타일에 많

은 영향을 받았다. 나는 고등학생 때부터 진보초에 위치한 헌책방에서 〈PLAYBOY〉 같은 미국 잡지를 모으는 것이 취미였는데 미국 잡지에 영향을 많이 받은 이유는 여기에도 있는 듯하다.

당시 나의 상사들은 60, 70년대에 현장에서 활발하게 활동하던 사람들이었는데, 세련된 서양 잡지를 동경했고 앞서 말했듯이 같은 시기에 시작된 미국의 카운터컬처에도 영향을 많이 받았다. 그래서 편집부에는 정기 구독하는 해외 잡지가 산처럼 쌓여있었고, 그 잡지들을 넙죽 받아먹었던 경험이 나에게는 무척 좋은 공부가 되었다. 이러한 개인적인 경험도 편집부의 소중한 자산이된다.

2014년에 그동안 썼던 서평을 모아 《ROADSIDE BOOKS》라는 책을 냈다. 책 띠지의 문구는 내가 직접 썼는데 '많이 읽어서 대단한 것이 아니다. 빨리 읽어서 똑똑한 것이 아니다'라는 문장이었다. 사실 띠지는 책의 디자인을 해치기 때문에 만들고 싶지 않지만, 띠지를 만들겠다는 출판사의 의지를 꺾을 수 없었다. 기왕 띠지를 만든다면 문구는 내 손으로 쓰고 싶었다.

띠지에 저런 문구를 넣은 이유는, 속독이나 다독은 밥을 급하게 먹거나 과식하는 것과 같다고 생각했기 때문이다. 책을 수백 수천 권 사서 방 안에 쌓아놓거나 "그 책 읽어본 적 있어"라고 말한들, 내용을 깊이 음미하지 않고는 아무것도 자신의 것으로 만들 수 없다. 편집자를 하고 싶다고 해서 다른 사람보다 책을 많이 읽을 필요는 없다. 그보다 훨씬 중요한 것은 100번 읽은 책을 몇 권이나 가지고 있느냐 하는 점이다. 영화감독이 되는 일

도 비슷하다. 자는 시간을 아껴가며 영화 몇 천 편을 봤다는 말은 평론가에게는 중요하겠지만, 영화를 만드는 이에게는 중요하지 않다. 100번을 봐도 감동을 받을 수 있는 영화와 만나고 그 영화를 반복해서 보면서 자신의 것으로 만드는 일이 훨씬 더 중요하다. 음악가도 화가도 마찬가지다. 작문법을 알려주는 책에서는 필사의 중요성을 논하기도 하는데, 이는 편집자에게도 적용할 수 있는 조언이다.

《ROADSIDE BOOKS》
(혼노잣시샤, 2014년)

출판업계 사람과 술 마시지 마라

편집 강의만큼 무의미한 일이 있다면 같은 업계 사람과의 교류가 아닐까(웃음). 다른 업계 종사자와 하는 교류라고 큰 의미가 있는 것은 아니지만.

예전에는 편집자와의 술자리에 같이 가자고 말해주는 사람이 종종 있었지만, 거절하다 보니 더 이상 권유조차 받지 않게 되었다. 업무적으로 아는 편집자는 많아도 일을 떠나서 매일 밤같이 술을 마시고 싶은 사람은 한 명도 없으니 상관없다. 나는 사진 쪽 일도 하지만, 사진작가 쪽도 마찬가지다. 동종업계 종사자와 술을 마시며 '편집론'이나 '사진론'을 주제로 격렬하게 논쟁했던 적은 한 번도 없었던 것 같다.

동종업계 종사자는 동료가 아니다. 같은 일을 하고 있는 이상 라이벌이다. 그러니 되도록 같은 업계 안에서는 친구를 사귀지 않는 편이 좋다. 편집자끼리 술을 마실 여유가 있다면 차라리 전혀 다른 분야에서 일하는 사람과 술 한잔 하며 어울리는 편이 낫다. 동종업계 종사자들이 가지 않는 장소에 가보면 나만의 소재를 발견할지도 모른다.

아직까지도 고생 끝에 낙이 온다고 말하는 상사나 선배가 있다. 주로 자신이 젊었을 때 고생깨나 했다고 목에 힘주는 녀석들이 하는 말이다. 자신이 참고 버텼으니 후배도 마땅히 그래야 한다……. 악질이라고까지는 하지 않겠지만 좋아 보이지 않는 것만은 확실하다. 어쨌든 만약 참고 버텨야 하는 상황이 온다면 고

민하지 말고 이직하면 된다. 이런 직감은 의외로 정확하니까 말이다.

편집 일은 한곳에서 3년 동안 억지로 참고 버티다가는 오히려 감각을 잃게 될 위험도 있다. 중년 남성을 대상으로 하는 주간지는 어느 페이지를 펼쳐도 아저씨 냄새가 풀풀 풍기는데, 실제로 편집부에서 잡지를 만드는 사람은 젊은 편집자인 경우가 많다. 어떻게 20대인 편집자의 손에서 60대 기자가 쓴 듯한 기사가 나오는지 궁금해서 그쪽 업계를 잘 아는 편집자에게 물어본 적이 있다. 그랬더니 그런 편집부에서 두어 해 있다 보면 문장도 점점 나이 들어버린다고 하는 것이 아닌가.

정말이지 무서운 일이다. 로마에 갔더니 어느새 자연스럽게 로마법을 따르게 된 셈이다. 자신과 맞지 않는 편집부에서 견디다 보면 맞지 않던 옷에 몸이 맞춰지듯이 내가 변하게 된다. 처음에는 마지못해 면접용 정장을 입었지만 시간이 지나면 정장이 아닌 옷이 어색하게 느껴지는 사람이 되어 있지 않던가. 이는 성숙해졌다기보다 정장을 입는 이들의 세계에 편입된 것에 불과하다.

하고 싶다고 생각지도 않았고 만들게 되리라고 믿지도 않았지만, 시키는 대로 잡지를 만들다 보니 언제부턴가 나는 '생각지도 믿지도 않았던 일' 그 자체가 되어 있었다. 패션에 목숨 거는 중년 남성이나 유명인과 사귀는 일반인 여성도 아마 스스로가 그렇게 되리라고는 상상도 못했으리라(웃음).

디자이너의 임무

편집자에게 기술은 필요 없다고 말했지만, 책을 만들 때 유일하게 기술이 필요한 분야가 있다면 디자인이 아닐까 싶다. 잡지나 책의 본문을 어떻게 디자인할지 생각하는 사람을 편집 디자이너라고 부른다. 예전에는 '레이아웃'이라고 불렀는데, 내가 잡지를 만들던 시절에는 편집 디자이너가 본문을 디자인하지 않고 글자크기나 사진 위치 등을 배치하는 레이아웃을 만들었기 때문이다.

누가 봐도 세련된 디자인이 있다. 예를 들면 메인 사진을 크게 실어 강조하고 글자를 되도록 작게 해서 배치한 뒤 여백을 살리는 구도의 디자인 말이다.

세련된 디자인을 추구하는 디자이너는 "글자가 너무 많으니까 조금 줄여주세요"라는 요구를 아무렇지 않게 한다. 특히 잡지에서는 디자인 작업을 먼저 하는 경우가 많기 때문에 정해진 디자인에 맞춰서 글을 쓰는 것이 오히려 일반적일지도 모른다. 내가 잡지를 만들던 시절에도 그런 방식으로 일을 진행했는데, 편집자에게는 정해진 글자 수에 맞춰 문장을 쓰는 작업은 무척 유익한 훈련이기도 했다.

그렇지만 착각해서는 안 된다. 책과 잡지는 다양한 형태로 존재하지만, 책과 잡지의 본질은 내용을 전하기 위한 그릇이지 디자이너의 작품이 아니다. 나이가 든 탓도 있겠지만 돋보기가 필요할 정도로 지나치게 작은 글자나 여백이 너무 많은 지면을 보면 숨이 턱 막힌다. 여백을 남겨둘 바에는 차라리 글자 크기를

키워서 읽기 쉽게 하면 좋을 텐데 하는 생각이 든다.

편집자는 전달하고 싶은 내용이 있기 때문에 재료를 준비한다. 편집자가 준비한 사진이나 텍스트 같은 재료가 너무 많아서 이미 디자인이 완성된 지면에 다 들어가지 않는다면, 무턱대고 줄이려고만 하지 말고 어떻게든 지면 안에 넣고자 노력하는 것이 편집 디자인 아닐까.

나는 사진집을 몇 권 냈지만 이 책들이 '작품집'이라고는 생각하지 않는다. 그래서 세련된 표지보다도 밀도 높은 내용물로 사진의 메시지가 전달되기를 바라며 만들었다. 당연히 엉성한 디자인보다 세련된 디자인이 더 좋지만, 그렇다고 책을 만들 때 디자인을 최우선으로 고려하지는 않는다. '내용을 돋보이게 하는 디자인'이라는 말을 곧잘 하는데 맞는 말이긴 하지만 일부는 틀렸다. 최종적으로는 내용의 뒤를 따라가는 것이 편집 디자인이어야 한다. 그 관계가 역전되는 경우를 종종 보는데, 이는 마치 건축가에게 의뢰해서 지은 멋진 집이 막상 살기에는 불편한 것과 마찬가지다. 그런 건축물은 집이라기보다는 건축가의 작품이다.

기본적으로 책을 만드는 세계에서는 디자이너와 저자가 공동 작업을 하면 안 된다. 디자이너는 저자의 생각을 가장 직접적으로 종이 위에 표현하는, 좋은 의미의 호객꾼이 되어야 한다. 이는 편집자도 마찬가지다.

책을 쓰는 사람은 할 수 있다면 전하고자 하는 내용을 모두 전달하고 싶다. 그러니 내용이 많아 지면에 전부 담기지 않으면 여백을 줄이고 글자 크기를 작게 해서 준비한 내용을 전부 채워

넣기를 바란다.

잡지의 메인 사진이나 특집 기사에서만 마음에 쏙 드는 문장이나 사진을 발견한다는 법은 없다. 잡지 뒤쪽에 실린 35㎜ 필름 원본 크기의 작은 흑백 사진이나, 칸 밖으로 삐져나간 한 줄의 문장이 마음을 움직이기도 한다.

전문 잡지의 세계에서는 세련된 디자인보다 정보의 양으로 자웅을 겨루는 일이 많기 때문에, 일류 편집 디자이너가 본다면 믿기지 않을 정도로 지면 구성이 엉망인 경우가 많다. 나는 《아무도 사지 않는 책은 누군가가 사야 한다だれも買わない本は、だれかが買わなきゃならないんだ》에서 그 사례로 〈기타 매거진ギター・マガジン〉을 들었지만, 〈실화 너클즈実話ナックルズ〉나 〈EX대중EX大衆〉 같은 성인잡지도 마찬가지다. 보통 한 권의 잡지 안에서는 본문과 사진 캡션의 글자 크기가 통일되어 있지만, 그런 잡지들은 기사마다 본문의 글자 크기가 제각각이다. 더구나 사진 캡션에나 쓸 만한

작은 글자로 본문을 가득 채운 페이지도 있을 정도다.

가독성을 고려하지 않는 이런 잡지를 만드는 디자이너나 편집자는 레이아웃의 상식에 도전한다기보다 그저 넣고 싶은 정보가 많은 것

《아무도 사지 않는 책은 누군가가 사야 한다》
(쇼분샤, 2008년)

뿐이다. 편집 디자인은 광고 디자인과는 다르기 때문에 디자인에 끼워 맞추기 위해 글이나 그림을 제한하는 것은 주객전도나 다름 없다. 이런 이유로 내 책을 만들 때는 저자의 의도를 정확히 파악하고 의견을 잘 들어주는 디자이너에게만 일을 맡긴다. 디자이너는 전문가로서 존경하기는 하지만 책은 디자이너의 작품 발표를 위한 도구가 아니다.

《ROADSIDE JAPAN 진기한 일본기행ROADSIDE JAPAN - 珍日本紀行》을 서일본 편, 동일본 편으로 나눠서 문고본으로 만들 때에는 그 당시에 친해진 젊은이들 중 교토의 미대를 갓 졸업한 다섯 명으로 팀을 꾸려 디자인을 맡겼다. 책은 2권 합쳐서 1100페이지가 넘는 분량이었는데 그 많은 분량을 디자이너 한 사람에게 맡기기에는 비용이 부담되었기 때문이다.

문고본 작업을 하기 전에 정한 규칙은 기본적인 서체나 문자의 구성, 그리고 '1센티미터가 넘는 상하좌우 여백은 금지'정도 (웃음). 여백을 둘 바에는 한 장이라도 더 많은 사진을 넣어 달

《ROADSIDE JAPAN 진기한 일본기행》동일본 편, 서일본 편
(치쿠마문고, 2000년)

0088 北海道

ヒトの檻に入って、巨大ヒグマにエサやり体験

のぼりべつクマ牧場

千歳空港に着いたら、道央自動車道に乗って一路南下。登別東インターで高速を降り、登別温泉に向かえばまもなく、「登別・・・と言えば、クマ牧場」の名高いビーがそこらじゅうに現れてくる。日本各地にクマ牧場と名乗る観光施設は数あれど、老舗中の老といえばのぼりべつクマ牧場で決まり。北海道とヒグマが切っても切れない関係にあるのは、日本国どこの家の玄関にも、北海道土産のクマがサケをくわえてるヤツがあるのを見ても明白だが、そにしてものぼりべつクマ牧場が生まれてから、はや40年近く。現在200余頭のヒグマを擁する、内屈指の「ベア・パーク」だ。

登別の温泉街からちょっと奥まった駐車場にクルマを停め、ゴンドラに乗って約5分間の山登り。クマ牧場は山の上にあるのだ。「猛獣ヒグマもここではみんなのアイドル!!」とパンフにかれているとおり、のぼりべつクマ牧場では毎日2時間おきに行われる子グマのショーアヒルの競走などのエンターテイメント、ジンギスカン定食が味わえるクマ山食堂、マの胎児ホルマリン漬けなんかも見られるヒグマ博物館など、お楽しみはいろいろ。かしなんといってもハイライトは、クマ山内部に設置された「人間のオリ」に入って巨大なヒグマを間近に観察できる「エサやり体験」だ。クマ山の裏側から、コンクリト製の山の内部に入ると、内部は分厚いアクリルと金属製の柵でガードされた「人間のリ」になっている。クマのほうが外にいるわけ。ヒトを見つけるとクマはすぐに寄ってくるら、スマートボール式のエサやりマシンで、固形エサ射出! 巨大なクマがパックリしたあと、「っともっと」とねだって掌(前脚)をフリフリする姿には、なかなかグッとくるのです。(96年10月)

入園料2300円とちょっと高めだが、ここまで来たら行かないと・・・

アメリカ生まれの「ビリージョーズ楽団」が、クマ山食堂で自動演奏中

上:博物館にはマニア好みの展示もあっ意外に充実 下:アヒル競走もやってます

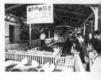

《ROADSIDE JAPAN 진기한 일본기행 동일본 편》문고판
페이지 레이아웃

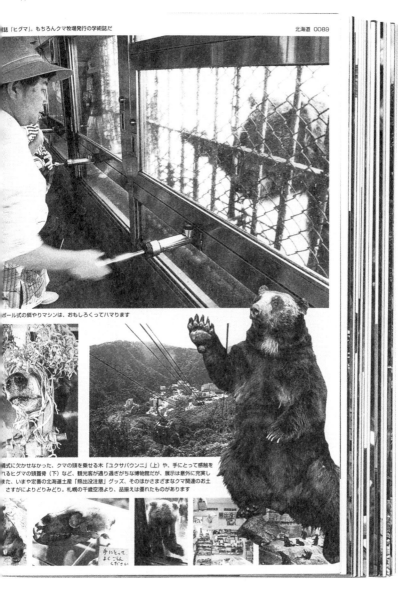

ボール式の餌やりマシンは、おもしろくってハマります

儀式に欠かせなかった、クマの頭を乗せる木「イクサパウンニ」（上）や、手にとって感触を
れるヒグマの頭蓋骨（下）など、観光客が通り過ぎがちな博物館だが、展示は意外に充実し
また、いまや定番の北海道土産「熊出没注意」グッズ、そのほかさまざまなクマ関連のお土
さすがによりどりみどり。札幌の千歳空港より、品揃えは優れたものがあります

라는 의미이자, 본문 가장자리의 빈 공간도 아까우니 가능한 한 문장으로 가득 채워 달라는 뜻이었다. 나머지는 다섯 명이서 각자 자유롭게 디자인하도록 했다. 여러 사람이 디자인하다 보니 페이지마다 미묘하게 느낌이 달라져서, 완성된 책을 본 사람들에게 "문고본이라 책 크기도 작은데 너무 어수선한 거 아니냐"는 말을 많이 들었다. 그러나 통일감이나 미학 같은 것은 어찌되어도 좋았다. 보여주고 싶은 사진과 읽어주었으면 하는 텍스트가 그만큼 많다는 뜻이고, 그 내용을 독자와 나누는 쪽이 훨씬 더 중요하니까.

1990년대 후반부터 2000년대에 걸쳐서 태국이라는 나라에 푹 빠졌던 시기가 있었다. 특히 시골에 있는 불교사원에 만들어 놓은 기괴한 지옥 정원에 완전히 매료되어, 1년에 몇 번이나 오가며 취재를 계속했고 그 결과 《HELL 지옥을 걷는 방법 태국 편 HELL 地獄の歩き方 タイランド編》이라는 책이 나오게 되었다. 이렇게 태국에 빠지게 된 계기는 방콕 호텔에서 별 생각 없이 현지 잡지를 훌훌 넘기다가 눈에 띈 아주 작은 사진이었다.

물론 태국어로 쓰여 있어서 무슨 말인지는 하나도 몰랐다. 그러나 몸을 두 동강이로 가르거나 들개가 고환을 물어뜯거나 팔에 주사기를 찌른 상대를 오토바이로 들이받는…… 믿기지 않을 정도로 선정적이고 기괴하며 무서운 조형물이 사진에 담겨 있었다. 충격을 받은 나는 호텔 프런트로 뛰쳐나가 이곳이 어디냐고 물었다. 그랬더니 "방콕에서 2시간 정도 걸리는 사원인데 그렇게 대단하지도 않고 별로 볼 것도 없어요"라고 친절하게 충고해주

었다. 하지만 바로 택시를 불러달라고 요청한 뒤 달려가서 그 현장을 직접 보았는데, 아니나 다를까 한 방에 녹다운되었다. 벌써 지금으로부터 10년도 전의 일이다.

이처럼 아주 작은 사진이나 짧은 문장이 어떤 일의 계기가 되기도 한다. 그래서 나는 아무리 작은 사진이나 사소한 정보라도 공간이 허락하는 한 많이 싣고 싶다.

가끔 미술관에서 내 사진으로 전시회를 열기도 하는데, 그러고 보면 미술관에 전시하는 작품의 해설도 비슷한 것 같다. 마음에 드는 작품을 보면 누가 언제 그렸는지 궁금해져서 해설을 참고하게 된다. 일부러 그렇게 한 것이겠지만 이런 작품 해설은 대부분 무척 짧다.

하지만 내 사진은 역시 '작품'이기에 앞서 '정보'이기 때문에 찍는 방식이 아니라 찍은 내용을 봐주었으면 한다. 그래서 언제나 큐레이터에게는 "가능한 한 해설을 크게!"라고 주문을 하는

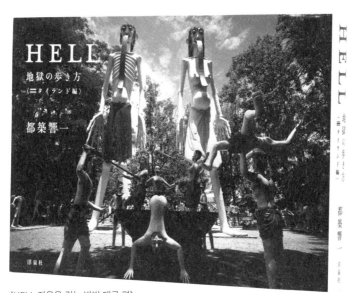

《HELL 지옥을 걷는 방법 태국 편》
(요센샤, 2010년)

데, 2010년에 히로시마시 현대미술관에서 'HEAVEN 츠즈키 쿄이치와 함께 순회하다 – 사회의 창을 통해 바라본 일본'이라는 개인전을 했을 때에도 글자와 해설 패널의 크기를 가능한 한 크게 해달라고 요청했다. 처음에는 담당 큐레이터가 당황스러워했지만, 나에게 전시회 공간은 '입체적인 책'이므로 벽면 하나하나를 책의 페이지처럼 이미지와 글자로 채워가고 싶다고 설명하자 재미있다며 최선을 다해 준비를 도와주었다. 그 모습이 지금도 인상 깊게 남아 있다.

여백이 많은 디자인이 모두 잘못되었다거나 지면을 무조건 내용으로 가득 채워야 한다는 말이 아니다. 한 권의 책이나 잡지가 무엇을 얼마나 전할 그릇으로 쓰일지 정확하게 아는 것. 바로 이 능력이 편집 디자이너의 자질이라고 생각한다. 더불어 편집 디자이너의 자질은 저자 또는 편집자와 디자이너 간의 커뮤니케이션 능력과도 관련이 많다.

요즘에는 잡지 디자인을 외주로 많이 돌린다. 잘나가는 디자인사무실에 맡기면 안심이 된다는 생각에서일까. 안심이야 되겠지만 모두가 같은 디자인사무실에 맡기기 때문에 나온 책이 전부 똑같아 보인다.

내가 잡지를 만들던 시절에는 〈POPEYE〉도 〈BRUTUS〉도 편집부 한 구석에 교정과 디자인 담당이 있어서 매

'HEAVEN 츠즈키
쿄이치와 함께 순회하다–
사회의 창을 통해
바라본 일본'
전시 풍경(히로시마시
현대미술관, 2010년)

일 얼굴을 마주하며 함께 지면을 만들어갔다. 촬영이나 취재할 때 동행하거나 매일 밤 같이 놀러 다니기도 했다. 그러다 보니 내가 무엇에 흥미를 느끼는지 어떤 기사를 쓰고 싶은지 굳이 설명하지 않아도 알게 되었다. 이러한 무언의 공감은 무척 커다란 자산이다. 사무실에서 그저 업무 지시를 기다리기만 하는 디자이너가 "이 사진은 약간 크게 키워서 이런 느낌으로 해주세요"라고 요청하는 편집자의 말을 단번에 정확하게 이해하지 못하는 것도 어찌 보면 당연하다.

그러니까 편집자와 디자이너는, 특히 잡지를 만드는 사람들은 함께 일해야 한다. 온라인으로 메일을 주고받는 것만으로는 전해지지 않는 부분이 있기 때문이다.

제2장.

나만의 편집 감각을
기르기 위해서는?

큐레이터와 DJ가 하는 일

편집자란 도대체 어떤 일을 하는 사람일까. 간단히 말하면 편집자는 기획을 하고 직접 취재를 하거나 저자에게 집필을 의뢰한 다음 그 결과물을 책이나 잡지로 만들어내는 일을 한다. 나는 그중에서도 저자가 창작 이외에 다른 부분에 신경 쓰지 않도록 하는 일이 가장 중요하다고 생각한다.

편집자가 작가를 만들어낸다는 말은 터무니없는 소리다. 편집자의 일은 어디까지나 막힘없이 책이 나오도록 교통정리를 하는 것에 지나지 않는다. 그러한 점에서 미술관의 큐레이터와 편집자는 비슷하다. 큐레이터 중에는 종종 "같이 좋은 전시회를 만들어봅시다!"라고 말하는 사람이 있는데 이는 엄청난 착각이다. 큐레이터의 역할은 같이 작품을 만드는 것이 아니라, 작가가 홍보나 비용에 신경 쓰지 않고 제작에 전력을 다하도록 돕는 것이다. 누가 더 대단하다고 말하는 것은 아니지만 엄밀히 말해 대등한 관계는 아니다. 창작자가 기마전의 대장이라면 큐레이터는 대장을 떠받치는 말인 셈이다. 이 점을 잊으면 낯 뜨거운 착각을 하게 된다. 머지않아 명함에 '슈퍼 에디터' 같은 직함을 새길지도 모른다.

오래전부터 유명 만화잡지에서는 편집자가 만화가와 함께 스토리를 짜는 일도 있어 왔는데, 좀 이상하다고 생각하지 않는가? 어떤 의미에서 편집자는 만화가의 프로듀서 역할을 한다고 볼 수 있다. 그러나 작품의 본질적인 부분까지 관여하는 것은 편

집자의 일이 아니다. 책의 내용을 고민하는 이는 저자이지 편집자가 아니다. 이런 점을 포함한 다양한 이유 때문에 젊은 만화가들은 대형 출판사의 오래된 만화잡지를 공경하면서도 점점 기피하게 되었다. 그 대신 자기 마음대로 만화를 그려서 자비 출판으로 작품집을 만든 다음 코미케나 인터넷을 통해 직접 판매하는 사람이 늘어나고 있는데 이는 당연한 흐름이다. 점점 편집자의 설 자리가 줄어드는 현상은 자업자득인 셈이다.

음악으로 예를 들면, 뮤지션이 저자이고 DJ가 편집자라고 할 수 있다. DJ가 곡과 곡을 이어서 하나의 음악으로 만들 듯이 편집자는 여러 글을 엮어서 한 권의 책으로 만들어낸다. 음악을 만드는 이는 어디까지나 뮤지션일 뿐 DJ가 아니며, 글을 쓰는 사람은 저자이지 편집자가 아니다.

유행가만 트는 DJ도 없지만 아무도 모르는 음악만 트는 DJ도 없다. 아무도 모르는 생소한 음악만 틀면 흥이 나지 않고 춤을 출 수 없기 때문이다. 그러니까 유명한 곡과 그렇지 않은 곡을 적절히 섞고, 때로는 장르가 완전히 다른 음악을 넣어서 전개를 예상할 수 없도록 하면 플로어는 금세 뜨겁게 달아오른다.

그런 DJ가 되기 위해서는 다양한 장르의 음악을 들어야 한다. 음악업계와 얽히지 않은 레코드 가게를 찾아내거나 지인이 하나도 없는 라이브 공연을 보러 가거나 여행지에서 지금까지 들어본 적이 없는 음악을 찾아야 한다. 그렇게 자신의 세계관을 확장해가는 일은 DJ에게도 편집자에게도 무척 중요하다.

그러기 위해서는 금전적인 여유도 필요하지만, 반드시 돈만

이 문제가 된다고는 할 수 없다.

미국 문화와의 만남

처음 〈POPEYE〉에서 해외 취재를 갔을 때는 1978년이었는데, 마침 나리타국제공항이 준공된 시기였다. 그러고 보니 하네다공항으로 출국해서 나리타공항으로 귀국했던 기억이 난다. 비행기도 그때 처음 타봤다. 우리 집안은 대대로 장사를 해서 길게 여행을 떠날 기회가 없었기 때문이다.

처음으로 나가본 해외는 뉴욕이었다. 그 당시는 지금과 전혀 달라서 인터넷이 없었기 때문에 편집부에서 정기 구독하던 〈NewYork Magazine〉이나 〈The Village Voice〉 같은 잡지를 보면서 재미있어 보이는 소재를 많이 스크랩해두었는데, 그 자료를 소중하게 챙겨갔다. 현지에 도착해서는 업종별 전화번호부인 옐로페이지를 펼쳐서 무작위로 전화를 걸어 취재를 요청하는 일부터 시작했다. 그다음은 무작정 걷거나 렌터카로 돌아다니며 마음에 드는 가게를 탐색하기도 하고, 번화가의 이 끝에서 저 끝까지 돌아다니며 특징을 정리해서 거리 지도를 만들기도 했다. 이런 과정을 편집부에서는 에도 시대의 탐험가의 이름을 따서 '마미야 린조'라고 불렀다. "밥 먹고 나서 '마미야 린조'하고 오겠습니다"라며 취재를 나서고는 했다(웃음). 〈POPEYE〉에서 일하던 5년 동안은 거의 이런 식이었다.

처음에는 현지에서 취재를 도와주는 사람들이 있었지만 나중에는 혼자서 취재를 진행했는데 우선은 가게에 전화를 걸어 무작정 이야기를 꺼냈다. "일본에서 온 잡지 기자인데 사장님 가게를 취재하고 싶어서 연락드렸습니다"라고 말하며 거절당할까 봐 전화기에 대고 굽실거리는데 "저희는 만화잡지에 실릴 만한 가게가 아니에요"라며 단번에 거절당하기도 했다. 매거진하우스는 어째서 '뽀빠이popeye' 같은 만화 캐릭터로 잡지 제목을 지었던 것일까. 어찌 되었든 혼자서 고군분투한 덕분에 전혀 실용적이지 못했던 영문과의 영어가 점점 쓸 만한 수준이 되어갔다.

〈POPEYE〉 시절에는 담당 편집자에 기자, 사진작가 등 적어도 네다섯 명, 많을 때는 일고여덟 명의 사람들이 모여서 팀을 꾸렸는데, 도쿄에서부터 함께 출발해서 호텔이나 모텔에 몇 주씩이나 같이 묵었으니 거의 합숙이나 다름없었다. 1인실에 여러 명이서 같이 자기도 했고 매일 아침부터 밤까지 함께였으니까 말이다. 휴대전화도 인터넷도 없고 어딘가 마음대로 갈 수 있는 이동수단도 없으니 혼자만의 시간이나 사생활은 없었다. 지금에 와서 생각해보면 조금 심했다는 생각도 든다.

그런 식으로 〈POPEYE〉에서 일하다 보니 어느새 단순한 아르바이트 학생에서 책상이 있는 프리랜서가 되었고, 〈BRUTUS〉가 창간되어서 편집부를 옮겼을 즈음부터는 점점 취재할 때 꾸리는 팀의 인원이 줄어들었다. 적은 인원이 일하기에는 훨씬 편했다. 점점 혼자서 행동하는 범위가 넓어지더니 해외 취재도 단독으로

가게 되었다.

혼자 해외로 취재를 하러 가면 현지에 사는 사진작가를 섭외했다. 함께 일하는 상대가 일본인이었던 적은 거의 없었기 때문에 서로 변변찮은 영어로 소통하며 일을 진행했다.

현지에 사는 사람을 고용한 이유는 현지인이 그 마을에 대해 가장 잘 알기 때문이고, 또 다른 이유는 취재가 끝나면 혼자 있을 수 있어서다. 몰래 이상한 짓을 하고 싶어서가 아니라 혼자서 천천히 거리를 거닐거나 호텔에서 느긋하게 TV를 보는 평온한 시간을 누리고 싶어서였다.

방송 쪽도 마찬가지겠지만 잡지 취재를 하기 위해 해외로 나갈 때에는 보통 코디네이터라고 하는 사람을 고용한다. 코디네이터는 현지 안내에서부터 섭외까지 해주는 사람이다. 〈POPEYE〉 시절에는 현지에 있는 지인에게 자주 도움을 받았지만 코디네이터를 고용한 적은 드물었고, 〈BRUTUS〉 시절에는 수십 페이지 짜리 특집을 통째로 맡는 베테랑 편집자가 되면서 코디네이터와의 인연은 거의 없었다. 코디네이터를 고용할 때는 아예 영어가 통하지 않는 나라에서 필요할 시간에만 잠깐 통역을 맡기는 정도였다.

코디네이터는 무척 편리한 존재이지만 다른 관점에서 보면 그들이 아는 것만 취재할 수 있다는 뜻이 된다. 코디네이터가 짜 놓은 일정을 무사히 소화하면 실패는 하지 않겠지만 직접 무언가를 발견하는 기쁨도 없다. 결국 같은 코디네이터를 고용하면 누가 가든지 똑같은 기사를 쓰게 된다는 말이다.

　코디네이터를 쓰지 않고 직접 취재하다 보면 물론 어려움이 많다. 한나절이 걸려서 겨우 찾아간 박물관이 동계 휴관 중이거나, 만나기로 약속한 사람이 아무리 시간이 지나도 나오지 않는 일도 있다. 이처럼 내 손으로 조사하고 찾으면 실패도 많이 하겠지만 성공했을 때의 기쁨은 배가된다.

　실패의 위험을 무릅쓰는 방식은 프로답지 못하다거나 불필요한 낭비라는 말도 자주 들었다. 하지만 혼자서 움직이고 직접 일을 진행하면 코디네이터에게 지급할 비용을 아낄 수 있기 때문에 오히려 예산이 절감되기도 한다.

　취재하려고 갔건만 코디네이터의 도움이 없어서 제대로 마무리하지 못했을 때는 또 다른 소재를 어떻게든 찾아내려고 혈안이 된다. 이처럼 당초의 계획은 틀어졌어도 아무것도 아닌 장소에서 잡지를 만들어가는 일이 사실은 무척 좋다. 자연은 그 웅장함으로 감동을 주거나 소박한 아름다움으로 마음을 평화롭게 하지만 재미를 주지는 않는다. 그러나 사람이 사는 곳이면 인구가 많든 적든 재미있는 일은 하나라도 있게 마련이다. 전혀 예기치 못한 만남은 예상을 뛰어넘은 장소에서만 가능하다.

　그러니까 기획도 여정도 처음부터 지나치게 꼼꼼하게 계획하지 않는 편이 좋다.

프리랜서의 자유와 속박

계산해 보니 〈POPEYE〉와 〈BRUTUS〉 편집부에서 통틀어 10년 정도 있었다. 그렇지만 앞에서도 말했듯이 나의 신분은 계속 프리랜서였다. 1년마다 갱신하는 계약 직원조차 아닌 순수하게 원고료만 받는 프리랜서.

그동안 회사의 높은 사람들과도 제법 가까워져서 정식으로 입사하지 않겠느냐고 여러 번 권유를 받기도 했다. 형식적으로 입사시험을 보기만 하면 사원으로 뽑아주겠다고 말이다. 물론 그쪽이 안정적인 생활을 할 수 있다. 대신 인사이동을 하기 때문에 젊은이 대상의 잡지인 〈BRUTUS〉의 편집부에서 일하다가 어느 날 갑자기 주부 대상의 잡지 〈크루아상 クロワッサン〉의 편집부로 이동하는 일도 당연히 있다.

그래서 고민을 많이 했다…… 라고 말하고 싶지만 사실은 그다지 고민하지 않았다. 지금 생각해도 의아할 정도로.

지금은 어떨지 모르겠지만 그 당시 매거진하우스는 근속 연수로 연봉이 정해져서, 9시부터 5시까지 책상에 앉아서 일을 하는 일반 사무직과 일주일에 며칠씩 집에도 못 가고 바쁘게 일하는 편집자의 급여는 같았다. 나 같은 프리랜서는 기본적으로 사원 편집자 밑에서 일을 하게 되는데, 사원 편집자 중에는 일을 열정적으로 하는 사람이 있는 반면 손 하나 까딱하지 않는 사람도 있었다. 무료로 식사가 제공되는 사원 식당에서 점심과 저녁을 때우고, 밤에는 편집부 구석에서 포커를 치거나 마작을 하러

나갔다가 늦게 사무실에 들어와서는, 회사의 비용으로 처리하는 택시 승차권을 써서 귀가하는 나날을 보내는 직원이 많았다. 그 시절에는 '사내 커플이 결혼하면 10년 이내에 집을 짓는다'는 말이 있을 정도였다(웃음).

만약 내가 그런 극진한 대우를 받으면서 일을 하든 일을 하지 않든 같은 급여를 받게 된다면, 빈둥거리며 일을 제대로 하지 않을 것은 불 보듯 뻔했다. 왜냐하면 문화예술과는 전혀 관련 없는 연예 잡지 편집부에서 인사이동으로 이쪽 편집부에 넘어와서는 빈둥거리며 시간만 때우던 편집자들을 많이 봐왔기 때문이다.

이런 일은 별로 떠올리고 싶지 않지만, 매거진하우스뿐만이 아니라 당시의 대형 출판사에서는 어디든지 노동조합의 힘이 막강했다. 그래서 춘계 투쟁이니 단체 교섭이니 하며 마구잡이로 노동조합 운동을 일으켰다. 어제까지 함께 일을 했던 사원 편집자가 갑자기 머리에 빨간 띠를 두르고 너저분한 글씨로 갈겨쓴 전단을 벽에 붙이고 있거나, 사이좋은 상사와 부하였던 사람들이 갑자기 회의실에서 고함을 지르기도 했다.

저녁이 되면 "노동조합의 결정으로 야근이 금지되어 있어서"라며 사원들은 편집부에서 사라진다. 편집자가 없다고 산더미처럼 쌓여있는 일거리를 방치해두거나 잡지를 휴간할 수는 없는 노릇이다. 그래서 프리랜서나 아르바이트를 하는 이들이 언제나 필요 이상으로 이리저리 뛰어다니며, 회사 근처의 카페에서 '대기'하고 있는 사원 편집자에게 일일이 전화를 하거나 보고를 하러 뛰어다녔다. 사원의 급여는 오르는데 직접 뛰어다니는 이들

에게는 어떤 보상도 돌아가지 않았다. 이런 회사의 운영 방식에 아주 정나미가 떨어졌다. 노동조합의 정책 자체가 나쁘다는 것은 아니지만, 좋은 책과 잡지를 만드는 일과는 조금 다른 차원의 이야기다.

편집부에서 악착같이 일하다 보니 어느덧 10년이 흘러 1985년이 되었는데, 마침 서른이 되기도 했고 일단락을 짓고자 하는 마음에 〈BRUTUS〉 편집부를 그만둘 결심을 했다. 평소 인터뷰할 때는 이렇게 말해왔고, 말 그대로 일단락을 짓기는 했다. 그러나 그만둘 결심을 하게 된 구체적인 이유로는 두 가지가 있었다.

첫 번째로는 지금까지 별로 말한 적은 없지만 금전적인 문제였다. 〈BRUTUS〉에서 일하던 시절의 후반부에서는 거의 혼자서 몇 십 페이지 정도 되는 특집을 만들었기 때문에, 업무량이 너무 많아서 힘에 부쳤고 책도 1년에 서너 권 밖에 만들 수 없었다. 단순하게 '이 페이지는 몇 백 자니까 얼마'라는 식으로 원고료를 계산하면 노력에 합당하지 않은 숫자가 나올 수밖에 없다. 그렇게 고생하는 것보다 특이한 이야기를 다룬 글을 쓰거나 업체가 보내온 홍보 자료를 그대로 베껴서 새로 나온 영화나 음악을 소개하는 짧은 기사를 여러 개 쓰는 편이 훨씬 벌이가 된다. 내가 마주하는 현실이 불합리하다는 생각이 들어 협상을 통해 여러 번 보수를 인상 받았지만, 협상도 몇 번 하고 나니 질려버렸다.

그래서 어느 날 "저, 이제 그만 두겠습니다" 하고 말하니 그당시의 편집장이 "그럼 그만두기 전에 취재 노하우랑 거래처 리

스트를 신입한테 인수인계하고 가"라는 말을 해서 당혹스러웠던 기억이 지금도 선명하게 남아 있다. 편집장의 사고는 철저하게 회사원의 발상이다. 프리랜서에게는 그 '노하우'야말로 자산이니 말이다.

두 번째로는 '잡지에는 수명이 있다'는 이유에서였다. 〈POPEYE〉도 〈BRUTUS〉도 여전히 나오고 있으니 수명이라고 말하기에는 좀 이상하지만, 잡지는 대체로 3년이면 크게 한 바퀴를 도는 듯하다. 〈POPEYE〉를 시작할 때 편집장은 사장에게 "3년은 가만히 지켜봐주세요"라고 부탁했다고 한다. 요즘 같은 시기였다면 출판사는 3개월도 기다려주지 않았으리라. 잡지를 창간한 지 3년이 지나면 어느 정도 안정이 되고 4, 5년째부터는 반응이 좋았던 기획을 재탕한다. 그런 방식이 나쁘다는 것은 아니지만, 예전에 했던 기획을 다시 할 때는 같은 사람이 담당해서는 안 된다. 결과물이 전과 똑같이 나올 테니 말이다. 5년 정도를 주기로 물갈이를 해야 편집부가 건강하게 유지된다는 점을 나는 경험을 통해 깨달았다.

잠시 멈춤

〈BRUTUS〉 편집부를 그만둘 때 요란스럽게 나오고 싶지는 않아서, 아무도 없는 일요일에 사무실에 가서 개인 물품을 정리한 뒤에 연락처를 책상 위에 두고 나왔다. 이로써 끝. 눈물의 송별회

는 절대로 하고 싶지 않았다.

일을 그만두고 센다가야에 작은 작업실을 빌려서 자유기고 가로 일하면서 사소한 계기로 교토를 오가게 되었는데, 교토는 도쿄보다 집세가 싸다는 사실을 알게 되었다. 당시에는 팩스로 원고를 보냈기 때문에 딱히 도쿄에 있지 않아도 괜찮겠다는 생각이 들었다. 그래서 교토에 연립주택을 빌려서 2년 정도 살아보기로 했다. 도쿄 안에서는 이사를 몇 번 해봤지만 도쿄를 벗어나서 이사를 가는 것은 그때가 처음이었다.

버블경제가 붕괴하기 전이어서 경기가 좋았기 때문에 장기 프로젝트를 맡지는 않았어도 단발성 의뢰가 많이 들어와서 돈에 쫓기듯 일하지 않아도 그럭저럭 살만했다. 덕분에 교토대의 청강생이 되어 1년째에는 일본 건축사 수업을, 2년째에는 일본 미술사 수업을 들었다. 일주일에 한 번 자전거를 타고 교토대에 가서 강의를 들었고, 수업이 끝나면 그대로 자전거를 타고 그날 수업에 나왔던 신사나 불당, 박물관을 돌아보았다. 1m가 넘는 큰 교토 지도를 사서 방에 붙여놓고 그날 갔던 장소에 핀을 꽂아 놓고는 했는데…… 지금 생각해보면 꿈같은 시절이었다. 앞만 보며 달려왔던 내 인생에 브레이크를 밟아 속도를 조금씩 줄여가다가, 잠시 멈춰 서서 주변을 다시 돌아보게 된 좋은 기회이기도 했다.

버블경제의 호황에 대해 말하자면 끝이 없는데, 그 당시 교토에는 도쿄에서 놀러오는 사람뿐만 아니라

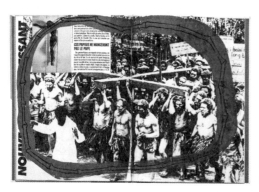

《ArT RANDOM 6 KEITH HARING》
(교토쇼인, 1989년)

해외에서 오는 사람도 많아서 그들과 기온이나 폰토초 같은 관광지를 둘러보거나 히피 시대의 흔적이 남아 있는 술집에서 왁자지껄하게 어울렸다. 그러다가 교토쇼인이라고 하는 오래된 지역 출판사와 알게 되었는데, 이 인연은 《ArT RANDOM》이라는 전 102권의 현대미술전집으로 결실을 맺었다. 《ArT RANDOM》을 작업하며 나는 생애 첫 단행본 편집을 경험하게 되었다.

잡지를 만들던 시절에 현대미술에 관한 취재를 거듭하다 보니 일본의 미술 미디어가 시대에 많이 뒤처져있다는 점을 알게 되었다. 더불어 해외에서도 젊은 아티스트는 작품 발표의 기회가 적고 도록 이외의 작품집을 만들 기회도 좀처럼 없다는 사실을 알게 되었다. 그래서 두껍고 비싼 도록을 살 수 없는 동세대 젊은이들을 위해 바로 지금 존재하는 진정한 의미의 '현대' 미술을 소개하고 싶어졌다.

그렇게 탄생한 《ArT RANDOM》은 CD나 LP레코드를 구매하는 감각으로 살 수 있도록 가격도 1,980엔 정도로 비교적 저렴하게 책정하고, 미술 도록에서 가장 불필요하다고 생각하는 장황한 해설문을 없애고 작품만 알차게 소개했다. 어린이 그림책처럼 하드커버로 견고하게 만들어서 험하게 다루어도 괜찮도록 만들었다.

《ArT RANDOM》에서 다룰 아티스트를 나 혼자 선정하지는 않았고, 그때까지 알고 지내던 서양의 젊은 미

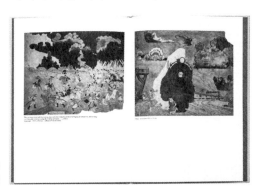

《ArT RANDOM 50 Outsider Art》
(교토쇼인, 1989년)

술 저널리스트나 신참 큐레이터에게 "마음대로 만들어도 되니까 다섯 권 정도 부탁해요" 하며 맡긴 책도 많다. 되도록 가격을 낮추고 싶었기 때문에 아티스트에게 주는 초판 인세를 낮게 잡고 그 대신 출간된 책 100권을 주는 방식을 택했다. 아티스트에게는 쥐꼬리만한 인세를 받는 것보다 책으로 받아서 전시회에서 파는 쪽이 훨씬 낫기 때문이다.

《ArT RANDOM》 102권 중에는 일본 작가도 몇 명 포함되어 있지만 아무래도 서양의 작가가 많았는데, 이는 좀처럼 접할 기회가 없는 작가들을 소개하고 싶다는 이유 외에도 일본의 미술관들이 아주 비협조적이었던 탓도 있다. 미술관들은 작품 사진을 빌려달라는 요청을 딱 잘라 거절했던 것이다.

이 시리즈를 통해 소개한 작가로는 키스 해링, 장 미셸 바스키아, 신디 셔먼처럼 이미 서양 현대미술계에서는 유명한 사람도 있고, 빈센트 갈로처럼 그 뒤에 유명해진 사람이나 라멜지처럼 유명해졌지만 그 뒤로도 작품집이 나오지 않은 사람, 젊은 나이에 유명을 달리한 사람 등 다양했다. 어느 정도 유명한 아티스트라면 전시회 도록은 간단히 낼 수 있지만, 48페이지짜리 얇은 작품집은 좀처럼 쉽게 만들 수 없었던 모양인지 의외로 많은 사람들이 협력해주었다. 나중 일이지만 1500페이지 정도 되는 《ArT RANDOM》 102권 전체를 3권짜리 문고판 세트로 재판하려고 가제본까지 만들었는데 그 시점에 교토쇼인 출판사가 도산해버렸다. 결국 문고판으로 출간하지 못해서 이제 《ArT RANDOM》을 구하려면 헌책방에서 열심히 찾는 수밖에 없다.

오른쪽: 《ArT RANDOM》 시리즈 전 102권
(교토쇼인, 1989~1992년)

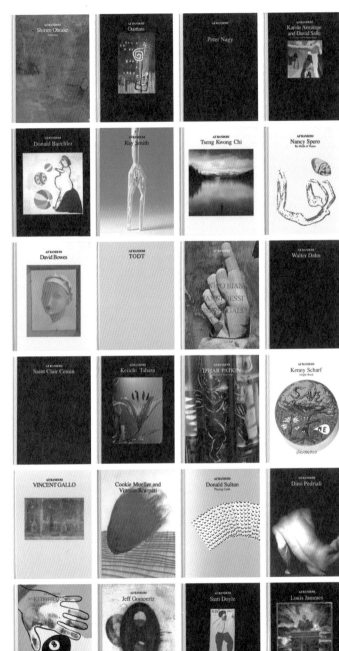

AT RANDOM
Shinro Ohtake

AT RANDOM
Okutara

AT RANDOM
Peter Nagy

AT RANDOM
Karole Armitage and David Salle

AT RANDOM
Donald Baechler

AT RANDOM
Ray Smith

AT RANDOM
Tseng Kwong Chi

AT RANDOM
Nancy Spero
Re-Birth of Venus

AT RANDOM
David Bowes

AT RANDOM
TODT

AT RANDOM

AT RANDOM
Walter Dahn

AT RANDOM
Saint Clair Cemin

AT RANDOM
Keiichi Tahara

AT RANDOM
IZHAR PATKIN

AT RANDOM
Kenny Scharf
Jungle Book

AT RANDOM
VINCENT GALLO

Cookie Mueller and Vittorio Scarpati

AT RANDOM
Donald Sultan
Playing Cards

AT RANDOM
Dino Pedriali

KEITH HARING
Eight Ball

AT RANDOM
Jeff Gompertz

AT RANDOM
Sam Doyle

AT RANDOM
Louis Jammes

AT RANDOM
Bryan Kneale

AT RANDOM
Rolf Schroeter

AT RANDOM
Ross Bleckner

AT RANDOM
David Austen

AT RANDOM
British Object Sculptors of the 80s II

AT RANDOM
Miquel Barceló

AT RANDOM
James Brown

AT RANDOM
Manuel Mendive

AT RANDOM
Stephen Buckley

AT RANDOM
Outsider Art
from the Outsider Archive, London

AT RANDOM
Lola
JULIAN
SCHNABEL

AT RANDOM
NOV. 16-83 MICHIKO YANO

Gilles Aillaud
Complete Lithographic Work
1978-1988

AT RANDOM
Jake Tilson

AT RANDOM
Rémi Blanchard

AT RANDOM
Anish Kapoor

AT RANDOM
Jae-Eun Choi
Seiko Mikami

AT RANDOM
Louis Darocha

AT RANDOM
British Figurative Painters
of the 80s I

AT RANDOM
Bernar Venet

AT RANDOM
MARIPOL

AT RANDOM
Peter Grass

AT RANDOM
Jean-Charles Blais

AT RANDOM
British Figurative Painters
of the 80s II

AT RANDOM
Sakuji Yoshimoto

AT RANDOM
James Nares

AT RANDOM
RAMMELLZEE

AT RANDOM
Gérard Garouste

AT RANDOM
British Object Sculptors
of the 80s I

AT RANDOM
ombas

《ArT RANDOM》은 기본적으로 한 권에 아티스트 한 명을 다루지만 잡지처럼 주제를 하나 정해서 엮은 책도 있다. 그중 하나가 '아웃사이더 아트'를 다룬 책인데 아마도 이 장르의 책이 출판된 것은 일본에서 최초이리라. 이 시리즈를 통해 헨리 다거의 작품도 일본에 처음으로 소개되었다.

책을 102권이나 만들면서 생긴 수많은 추억을 전부 말하기는 어렵지만, 기억에 남는 일 중 하나는 처음으로 매킨토시를 도입한 것이다. 매킨토시를 도입하기 전까지는 허접한 워드프로세서 전용기로 원고를 쓰고 있었다.

《ArT RANDOM》은 교토에 살던 시기에 내가 편집하고 친구 디자이너인 미야가와 이치로가 디자인을 하는 2인 체제로 만들었는데, 기본적으로 일본어와 영어의 2개 국어로 구성했다. 텍스트의 양이 감당 못할 정도로 많지는 않았기에 어떻게든 둘이서 만들어갈 수 있었다.

그 당시는 원고를 디지털 문서로 넘겨서 인쇄하는 시대가 아니라 사진 식자기로 인화지나 필름에 빛을 투과시켜 글자를 찍는 시대였는데, 사진 식자기로 영어를 인쇄하려면 돈도 시간도 무척 많이 든다. 더구나 저자들은 전 세계에 흩어져 있기 때문에 교정지가 오가는 과정도 보통 일이 아니었다.

그래서 그 당시 막 발매되기 시작하던 컴퓨터를 도입하면 일본어와 영어를 자유롭게 편집할 수 있으리라 생각해서 나의 첫 매킨토시인 매킨토시 플러스를 구입했다. 아마 50만 엔 정도 했던 것 같다. 매킨토시를 새로운 기종으로 바꿀 때마다 기존에 사

용하던 구형 매킨토시는 버렸지만, 매킨토시 플러스만은 아직도 버리지 못하고 보관하고 있다. 당시 교토에서 매킨토시를 파는 곳은 캐논의 사무기 부서밖에 없었다. 물론 여기서 말하는 매킨토시는 플로피 디스크 드라이브가 달린 기종을 의미하는 것으로, 매킨토시용 외장 하드 디스크는 세상에 존재조차 하지 않았다. 그래서 플로피 디스크를 수십 장씩 넣다 뺐다 하는 작업을 반복하며 작업을 해야 했다. 그 조금 뒤에 나온 최초의 레이저 프린터는 당연히 흑백 출력만 가능하고 A4용지까지만 출력할 수 있었는데, 그조차도 100만 엔 정도의 비용이 드는 시절이었다.

매킨토시의 발매는 혁신적인 사건이었지만, 어떤 일에도 구시렁거리는 사람은 있는 법. "퍼스널 컴퓨터는 단지 편리하다는 이유로 쓰는 것이 아닙니다. 새로운 툴을 통해 새로운 사고를 만들어내야 하는 것입니다"라고 말하는 이도 있었는데, 아무래도 무언가 심기를 불편하게 한 일이 있었던 모양이다(웃음).

그렇게 말하는 사람은 대체로 대학교수이거나 기업의 연구원이다. 급여를 넉넉히 받고 제대로 된 연구실을 제공받기 때문에 그런 배부른 소리를 한다. 이쪽은 어떻게 해서든 조금이라도 더 사진 식자 비용을 줄여서 싸고 좋은 책을 만들겠다는 아주 절실한 이유로 자비를 들여 새로운 수단을 도입한 것이다. 우리는 한 발만 더 내딛으면 벼랑 끝이지만 그들은 안전한 장소에서 벼랑 끝의 우리를 보며 비아냥거리는 것이다.

대학에서 '미술은 죽었는가' 같은 문제를 여유롭게 논하는 대작가나 평론가 선생도 마찬가지다. 이러쿵저러쿵할 여유가 있

으면 그림을 한 장이라도 더 그리라고 말하고 싶다. 아카데미즘
이 싫어진 이유에는 이러한 현실도 한몫했다.

돈이 없기 때문에 가능한 일

교토에서 2년 동안 살면서 점점 지인이나 단골 가게가 늘어나자
'이대로 있다간 눌러앉겠군.' 하는 생각이 들었다(웃음). 생활비
는 저렴한 편이어서 사치부리지 않으면 지낼 만했고, 주로 학생들
이 가는 편안한 분위기의 술집도 많이 있었다. 그런 가게에서 매
일 밤 친구와 "뭔가 재미있는 거 하고 싶다"는 둥 수다를 떨며 술
을 마시다 보니 10년은 금방 지나버렸다. 실제로 이런 식으로 눌
러앉은 외국인 히피 할아버지나 자칭 아티스트 아저씨도 많았다.

　　교토에 간 지 3년째 되는 해에 도쿄에 돌아가서《ArT RANDOM》
의 후반 작업과 의뢰가 들어온 단발성 일을 하면서 나보다 훨씬
어린 친구들과 어울리게 되었다. 당시에는 패션 쪽 지인이 많았
기 때문에 패션업계에 종사하는 젊은 친구들을 많이 사귀게 되었
는데, 업계의 밑바닥에서 일하는 젊은이들은 모두 돈이 없게 마
련이다. 그러는 나도 당시 서른 안팎이었지만. 그래서 그 친구들
과 저녁을 먹고 자리가 2차까지 이어지면 술집이 아니라 집에 가
서 술을 마실 때가 많았다. 그래야 돈이 덜 들기 때문이었다.

　　그런 이유로 젊은 친구들의 집에 많이 놀러 갔는데, 그들의
집은 물론 좁은 원룸이었고 세련된 옷은 있어도 세련된 인테리어

와는 거리가 먼 공간이었다. 하지만 그런 공간에서 옹기종기 앉아 술을 마시면 왠지 마음이 편했다. 잡지를 그대로 옮겨놓은 듯한 호화로운 거실에서 마시는 것보다 훨씬 더.

술을 함께 마시며 자연스럽게 그 친구들의 사는 이야기도 듣게 되는데 "일주일에 이틀 알바하고 나머지 5일은 작업실에서 연습해요"라거나 "모델 일을 조금 하고 남는 시간에는 그림 그리고 있어요"라는 이야기를 들으니 그 사는 모습이 무척 재미있어 보였다.

그러한 삶은 세상에서는 패배자라 하고 부모에게는 근심거리가 될지도 모르지만, 어떤 의미에서는 굉장히 건전하다는 생각이 들었다. 그들은 돈은 많이 못 벌어도 정말로 하기 싫은 일은 하지 않았다. 무리를 해서 집세가 비싼 곳에 살면서 지옥철을 타고 출퇴근하기보다 좁지만 충분히 감당할 수 있는 수준의 집에 살면서 출근하거나 놀러 갈 때는 걸어서 이동하거나 자전거를 이용했다. 집에는 서재도 거실도 없지만 바로 근처에 도서관이나 마음에 드는 책방이 있고 친구가 하는 카페나 바가 있기에 마을은 집을 확장한 공간이나 다름없었다.

이러한 라이프스타일을 10건 찾아서 기사로 쓰면 단지 '좁고 낡은 집을 흥미롭게 다루었다' 정도로 끝나버리지만, 100건을 모아보면 어떠한 의미가 생길지도 모른다. 바로 이 생각이 《TOKYO STYLE》을 만들게 된 계기였다.

이 계기에는 사실 전 단계가 있다. 그 당시에는 《PARIS STYLE》

이나 《MIAMI STYLE》처럼 '○○ STYLE'이라는 세련된 인테리어 사진집이 전 세계에서 엄청나게 유행하고 있었다. 이 '스타일 사진집' 시리즈의 저자는 수잔 슬레신이라는 뉴욕의 유명한 저널리스트인데 그녀가 이번에는 《JAPANESE STYLE》을 만들고자 일본을 방문했다. 수잔은 지인의 지인을 통해 〈BRUTUS〉에서 다양한 집들을 취재해온 나를 알게 되었고, 나에게 촬영할 만한 집을 찾아달라는 의뢰를 했다.

나는 수잔과 영국의 아트디렉터와 프랑스의 사진작가로 구성된 《JAPANESE STYLE》 팀의 마음에 쏙 드시도록 멋지고 세련된 집들을 찾기 위해 고군분투했다. 기껏 장소를 찾아내도 단지 돈을 많이 들여서 세련된 집은 안 되고, 그 나름의 '스타일'이 없으면 책에 실을 수 없다고 까다롭게 굴기도 했다(웃음).

여러 사람에게 연줄을 대고 여기저기에 굽실거려도 섭외가 척척 진행되지 않았다. 나에게 부자인 지인이 많지 않았던 이유도 있겠지만, 문득 이런 생각이 들었다. 화보에 나올 법한 멋진 집에 사는 사람이 실제로는 극소수에 불과하기 때문은 아닐까 하는 생각이.

'STYLE'은 '양식'이란 뜻이다. 무언가가 많아지면 양식이 된다. 무언가가 조금만 있으면 양식이 아니라 예외라고 말한다. 그런데 우리는 'JAPANESE STYLE'을 책으로 만든다면서 '일본의 양식'이 아니라 '일본의 예외'를 찾으려고 했던 것이다.

그럼 예외가 아닌 대다수의 사람들은 어떤 식으로 살고 있는 것일까. 도쿄의 젊은이로 예를 들면, 대다수의 젊은이들은 내가

그즈음 친해졌던 이들처럼 집은 좁지만 삶을 온전히 누리는 라이프스타일을 유지하고 있었다.

'토끼장'이라고 불리는 좁은 구조의 집은 후진성의 상징이지만, 내가 아는 젊은이들은 모두 집이 좁다고 불편해하지 않았다. 야근을 하면서 넓은 집에서 살기보다 적당히 일하면서 좁은 집에서 사는 쪽을 본능적으로 선택한 것이다.

그래서 이번에는 진짜 'JAPANESE STYLE'을 담은 책을 만들고 싶다는 열망에 사로잡혀서 아는 출판사에 무작정 기획을 들이밀었다. 그때는 직접 사진을 찍는다는 것은 상상조차 하지 않았기 때문에 출판사에서 비용을 대주지 않으면 사진집을 만드는 일은 실현 불가능하다고 믿었다. 그도 그럴 것이 건축이나 인테리어 사진은 무척 전문적이고 어려워보였기 때문이다.

하지만 출판사는 "그런 좁은 집만 찍어서 어쩌려고?"라며 내 기획을 단칼에 거절했다.

그래서 일단은 포기했다. 나 혼자서는 불가능하다고 생각했기 때문이다. 그런데 '술이나 한잔 하고 잊어버리자' 하고 자리에 누워도 도무지 잊히지가 않았다. 이불 속에서 '이런 페이지를 구성하면 어떨까? 그 집도 넣으면 좋을 거 같은데'라는 생각이 떠오르기 시작하니 몸이 근질거려 잠을 이룰 수 없었다.

그런 날이 이삼일 계속되자 결국 인내심이 바닥나서 요도바시카메라 전자 상가로 뛰어갔다. 경험도 없는 주제에 "초보자도 쓸 수 있는 대형 카메라 세트 주세요" 하고 카메라를 덜컥 사버렸다.

사진작가인 친구에게 필름 넣는 방법만 배운 뒤에 중고 스쿠터 발판에 카메라 가방을 싣고 등에 삼각대를 지고 촬영할 집을 향해 달리기 시작했다. 원래 인테리어 촬영에 쓰는 대형 조명 기기는 너무 비싸서 손을 댈 엄두가 나지 않았고 무엇보다 스쿠터에 실을 수도 없었기 때문에, 램프를 하나 사서 카메라 가방에 챙겨 넣는 것도 잊지 않았다.

어두울 때 쓰는 고감도 필름은 화질이 거칠게 표현되므로 어두운 실내를 선명한 사진으로 찍기는 힘들었다. 더구나 카메라 플래시도 없어서 더더욱 어두컴컴한 상태에서 찍어야 했다. 어두운 곳에서 사진을 찍으면 카메라의 셔터를 열어 빛이 필름에 닿기까지 걸리는 노출 시간이 30초에서 1분 정도 걸린다. 19세기 후반의 메이지시대 사진처럼 말이다(웃음). 그래서 너무 어두울 때는 중간에 5초나 10초 정도 시간을 재면서 손에 든 램프를 천천히 돌려서 필요한 빛의 양을 채웠다. 이 작업이 책으로 출간되었을 때 '공간의 주인이 찍히지 않아서 오히려 상상력을 불러일으킨다'는 평이 많았는데, 사실은 찍고 싶지 않았던 것이 아니라 찍을 수 없었던 것뿐이다(웃음). 사람에게 1분 동안 움직이지 말고 가만히 있으라고 요청할 수는 없지 않은가.

이런 식으로 프로가 본다면 실소밖에 나오지 않을 장비와 기술로 무작정 사진을 찍었다. 완전히 독학이었으므로 실패도 엄청 많이 했지만 실패해도 다시 찍으러 가면 되는 것이다. 의뢰가 들어온 원고는 가리지 않고 받아서 열심히 쓰고, 그 돈으로 필름을 사서 다시 찍으러 갔다.

그렇게 3년 가까이 촬영을 계속해서 촬영지가 100건 정도 모였을 때 《ArT RANDOM》을 냈던 교토쇼인 출판사에 억지로 떠넘겨서 만들어낸 책이 《TOKYO STYLE》이었다. 처음에 계획했던 대로 된 것이다(웃음). 《TOKYO STYLE》은 《JAPANESE STYLE》처럼 세련된 인테리어 사진집과 똑같은 크기에 호화로운 하드커버로 만들었다. 서점 직원이 착각해서 《JAPANESE STYLE》 옆에 진열하도록. 정말로 《JAPANESE STYLE》인 줄 알고 구입했는데 책을 펼쳐보고 당황해했던 외국인 관광객이 제법 있었다고 한다(웃음).

처음에 하드커버로 만든 《TOKYO STYLE》은 1993년에 나왔는데 정가가 무려 12,000엔이었다. 《TOKYO STYLE》에 실린 집의 주인들 중에서는 그보다 싼 집세를 내고 사는 사람도 있는데 말이다. 책이 팔릴 것이라고 아무도 예상하지 않았지만 의외로 화제가 되었다. 그로부터 시간이 흘러 주로 해외에 팔기 위해 페이퍼백 판으로도 나오고 문고판도 나왔다. 여기까지는 좋았지만 그다음에 교토쇼인 출판사가 도산을 했고, 시간이 한참 흐른 후에야 지쿠마문고에서 문고판이 다시 출간되었다. 《TOKYO STYLE》은 만들면서도 만들고 난 뒤에도 우여곡절이 많아서 지금도 볼 때마다 애틋하다. 지금은 그 시절보다 조금은 더 사진을 잘 찍게 되었을지도 모른다. 하지만 그때처럼 아무것도 생각하지 않고 올곧게 카메라를 대할 수 있느냐 하면 솔직히 잘 모르겠다.

《TOKYO STYLE》을 출간할 때 출판사에 억지로 떠넘겨서 책으로 만들었다고 했는데, 그만큼 인세를 무척 낮게 잡아서 아

《TOKYO STYLE》
(교토쇼인, 1993년/지쿠마문고, 2003년)

ROCK 'N' STOCK CHOCK-A-BLOCK

A young woman, a music enthusiast who part-times in a bar, lives alone in this three-*tatami*-mat one-room, overflowing with clothes and fashion accessories and cassettes. The old wood-and-plaster apartment has no private bath and only a share-toilet, but she's friends with everyone on her floor. Some drop by the bar where she works every night, so there's a comfortable, somehow communal atmosphere here. All residents take their meals in the apartment with the largest kitchen and use the sunniest apartment for their sunroom. Very easy-going.

三畳間のロック・ラウンジ：音楽が好きで、バーで働きながら三畳ひと間の小さな部屋を借りてひとりで暮らす少女。狭い空間は大好きな洋服やカセットテープやアクセサリーで溢れている。古い木造のアパートで風呂なし、トイレ共同というわけだが、同じ階に部屋を借りている全員が友人同士。毎晩のように彼女の働くバーで顔を合わせるメンバーでもあり、アパートはさながら小さなコミューンといった気楽な雰囲気に満ちている。いちばんキッチンの大きい部屋でみんなで食事をし、陽当たりのいい部屋はサンルームに、といった具合で居心地よきことこのうえなし。

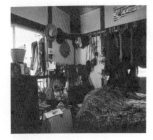

above: Wide-angle from the entryway. Plenty of sunlight, but there's ob-structions to the view.
right: With so much clothes space above the bed, who needs a dresser?

上：入口から部屋の内部を見る。陽当たりはよいのだが、窓の前に障害物が多い。
右：ベッドの上にはたくさんの洋服コレクションがこのとおり。これなら洋服箪笥はいらない。

'1.5평짜리 록 라운지' 음악이 좋아서
바에서 일하는 여성이 사는 1.5평짜리
좁은 방(《TOKYO STYLE》에서)

above: A tiny sink. The glass case is from an old doctor's office by way of a second-hand store.

below: The entryway. No shoes here—they're left at the main entrance—this is an old-style slippers-only building.

上：小さな流しがついている。古道具屋で見つけた医療用ガラス戸棚を食器入れに使用。

下：入口。ただし靴はここでなく建物の入口で脱ぐ昔ながらのスタイル。

MS. OVERDRIVE'S DRIVEN LIFESTYLE

A big-earing girl biker, who in not life is a "heavy metal" motorcycle freak, uses this apartment as her extension. Here sits all of her towering loads with her frisky candy-blonde hair, and when a bleached locks hat, scored accidents and camp out with her Cushions are obliviout everywhere for quick anytime shut-eye. The wall of the space being lined up with reference materials and design tools and collections of what-not. Imagine a wall of five or six moped up here for days and nights on end.

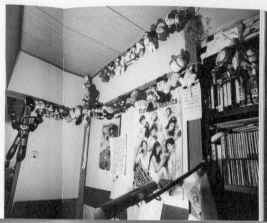

left: The toilet downstream.
below: The bathroom variety with its one out of infill Gachara.

HOMMAGE TO HOW-MUCH-YO-THE-SQUARE

A three-bedroom one-room where lives this DJ trainee. While he has of course, neither private bath nor toilet, the ¥27,500 monthly rent and walking distance to gigs in Shinjuku are certainly attractive. He uses this room to make record selections, record tapes and practice musical instruments. This room is wholly lacking in storage space, so he makes the maximum use of all floor, wall and ceiling space to display his possessions. Living on a time schedule completely the opposite of most people, he relies on a pocket beeper instead of a telephone. When paged, he can talk to a nearby public phone—or just forget it if he doesn't feel like it. Either way, it's a cheap solution.

left: This astonishing homeroom resin—not all any micro-dub—carries on the room high-butter and his best. Its surfaces get wired.

right: In these essentials tapes in the hand with a big one Totally complimented by his direct artisans of essentials.

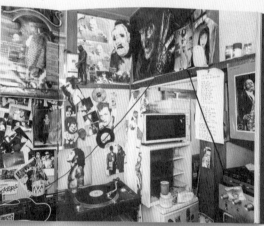

위: '24시간 오버 드라이브' 바이크와 헤비메탈을
좋아하는 여성이 소년 만화를 그리는 작업실
아래: '풍요로운 1.5평의 공간' DJ 지망생 남성이 사는
좁은 목조 맨션(모두 《TOKYO STYLE》에서)

마 3%로 계약했을 것이다. 책이 나오고 나자 문득 집을 촬영하도록 허락해준 젊은이들은 정작 자신들의 집이 나온 책을 비싸서 살 수 없다는 점을 깨달았다. 그래서 초판 인세로 책을 100권 정도 구입한 다음, 이케지리에 있는 클럽을 하루 빌려서 출간 기념 파티를 했다. 파티에 촬영을 하게 해준 사람들을 모두 초대해서 책을 한 권씩 주었다.

출간 기념 파티는 엄청나게 즐거웠다. 분위기가 무르익었을 무렵, 어떤 사람이 책을 펼치며 그 페이지에 찍힌 집의 주인을 찾았다. 책에 나온 사진을 보면 자신의 집은 알아볼 수 있지만 공간의 주인이 찍히지 않았기 때문에 다른 페이지에 있는 집의 주인이 누구인지는 알 수 없었기 때문이다. 집주인을 찾는 이유를 묻자 "계속 찾고 있었던 LP레코드가 사진에 찍혀 있어서요!"라며 환하게 웃었다. 이런 식으로 그 파티에서 인연이 시작된 사람들도 꽤 많았다. 파티를 하고 책을 나눠주면서 초판의 인세는 바닥이 났다. 그 후로 여러 번 재출간되었지만 출판사가 "인세 입금은 조금만 더 기다려줘"라며 인세 지급을 미루다가 도산해버렸다. 캘리포니아에 있는 출판사에서 영문판이 나왔지만 그 책의 인세도 교토쇼인 출판사가 쥐고 있었다. 그래서 몇 년 뒤에 지쿠마쇼보 출판사에서 문고판이 나올 때까지《TOKYO STYLE》의 인세는 한 푼도 받지 못했다.

지금에 와서는 좋은 공부가 되었다고 생각하지만, 그때부터 계약이나 금전적인 부분도 제대로 챙겨야겠다고 생각했다. 그전까지의 수입은 잡지의 원고료가 대부분이어서 편집부와 협상할

필요가 없었다. 더구나 만드는 사람이 직접 원고료의 협상이나 돈 이야기를 하는 것은 왠지 거부감이 들었다. 금전적인 이야기를 꺼내는 것을 좋아하는 사람은 거의 없을 테고 나도 그런 사람 중 하나였지만, 상대가 어떻게 생각할지 걱정되어서 말을 꺼내기 힘들어도 확실히 이야기해두어야 한다. 그렇지 않으면 나중에 불편한 상황에 맞닥뜨릴 수도 있기 때문이다. 갑자기 원고료나 인세 같은 금전적인 이야기를 꺼내면 편집자나 출판사의 기분이 상하지는 않을지 걱정될지도 모르지만, 돈 이야기를 한다고 안색이 어두워지는 출판사는 정상이 아니다. 그런 출판사와는 일하지 않는 편이 안전하기 때문에, 금전적인 이야기를 하면서 이 출판사가 어떤 출판사인지 가늠해보는 것도 괜찮은 방법인 것 같다. 생각해보면 세상 대부분의 일은 처음에 '얼마'인지를 정하고 시작한다.

《TOKYO STYLE》이 《JAPANESE STYLE》과 다른 점 중 하나는 상대와 미리 의논을 하거나 약속을 잡을 필요가 없었다는 점이다.

부자들의 집을 촬영하려면 까다로운 조건에 일일이 맞춰주어야 할 때가 많았다. 이 안쪽부터는 촬영 금지라거나, 평소에는 없었을 것이 분명한 생화나 과일이 가득 담긴 바구니를 장식해놓고 그 비용을 우리에게 청구하거나, 잡지에 싣기 전에 찍은 사진을 확인하겠다고 하기도 했다.

그러나 《TOKYO STYLE》을 만들 때는 거의 계획이 없었다. 어떤 사람과 알게 되면 그 사람의 지인으로 자연스럽게 인간관

계의 범위가 넓어져서 하나도 힘들이지 않고 다음에 촬영할 집을 발견할 수 있었다. 그래서 '이렇게 흔하니까 찾기가 쉽고, 그렇기 때문에 스타일이라고 부를 수 있는 거야'라고 확신하게 되었다.

알음알음으로 촬영 장소를 섭외하다 보니 아무래도 처음 만난 사람의 집에 가서 촬영하는 일이 많았다. 3평 정도 되는 방을 촬영할 때는 어떻게 찍어도 집주인이 찍히게 되므로, 1,000엔 정도 건네고는 "미안하지만 이걸로 커피라도 한 잔 하면서 2시간 정도 있다가 와줄래요?"라는 부탁을 하기도 했다. 그러면 집주인은 "알겠슴다!"라고 흔쾌히 자리를 피해주었다. 그런데 잘 생각해보면 이 두 사람은 오늘 처음 만난 사이인 것이다(웃음). 집주인이 여성일 때도 있었다. 당연하지만 주인이 집을 비웠다고 장롱이나 세탁물 바구니를 뒤지거나 하진 않았다.

내가 땀범벅이 되어 촬영하고 있는 사이에 한 사람이 겨우 들어설 만한 부엌에서 달그락거리더니 "스파게티 만들었는데 같이 드실래요?" 하고 권해주는 사람도 있었다. 촬영이 끝난 뒤에 "혹시 이 건물에 아는 사람은 없어요?"라고 물어보자 "옆집에 친구가 살고 있어요. 가볼래요?"라고 해서 옆집에 가서 문을 두드려보았지만 반응이 없었다. "얘는 문 안 잠그고 다니니까 그냥 들어가서 찍어도 돼요. 나중에 말해둘게요"라며 부재중인 집주인을 대신해 문을 열어주는 사람도 있었다. 무방비함이라고 해야 할지, 천진함이나 다정함이라고 해야 할지. 그들의 이런 신선하고 긍정적인 에너지가 나의 시야를 넓혀주었다. 나 역시 악의 없이 '이런 것도 멋지다!'라는 마음을 담아 촬영에 임했는데, 이런

마음은 입 밖으로 내지 않아도 전해지게 마련이다.

일반적으로 책에는 독자의 반응을 살필 수 있는 독자 엽서가 들어있다. 그런 엽서는 선물을 준다면 모를까 보통은 보내는 사람이 없다. 그렇지만 《TOKYO STYLE》은 의외일 정도로 독자들이 엽서를 많이 보내주었다.

특히 눈에 띄었던 것은 지방에 사는 젊은 독자들이 보낸 엽서로 "도쿄는 이런 곳이었군요! 조금 위안이 되었어요" 같은 메시지가 많았다. 그 당시는 현실과 동떨어진 이야기를 다룬 트렌디 드라마의 전성기로, TV에 나오는 '도쿄에 사는 젊은이의 집'은 모두 마루를 깐 넓은 원룸에 큰 거실용 TV가 있는 명백한 가짜 인테리어로 가득했다. 〈Hot-Dog PRESS〉 같은 잡지는 "럭셔리한 방이 아니면 여자들이 놀러오지 않는다" 따위의 기사를 써서 잘못된 유행을 선동하기도 했다.

그래서 지방에 사는 젊은이들은 대중매체를 보며 "나에게 저런 생활은 절대 무리"라고 체념을 했는데 《TOKYO STYLE》을 보고 도쿄의 실상을 알게 된 것이다. "저 방보다는 내 방이 낫지"부터 "지금 당장 도쿄로 가겠습니다!"까지 쓰여 있어서, 독자 엽서를 읽는 나는 "잠깐만, 다들 진정해"라고 말하고 싶었다(웃음).

인터넷을 통해 빠르게 정보가 확산되는 요즘에는 상상하기 어렵지만, 대중매체를 통해 정보가 전달되던 예전에는 도쿄와 지방 사이에 정보가 전달되는 시간차가 존재했다. 《TOKYO

STYLE》을 만들면서 그런 대중매체가 다루는 예외적인 도쿄가 얼마나 미화되었는지, 미화된 거짓이 지방의 젊은이들에게 얼마나 쓸데없는 열등감을 심어주었는지 절실히 느낄 수 있었다. '거대 미디어의 기만'에 대해 알게 된 것이 나에게는 무척 커다란 수확이었다.

나의 첫 사진집 《TOKYO STYLE》은 내가 편집자이자 저자이기도 했던 '온전한 내 책'이다. 하지만 엄청난 난산이었고 결과적으로 모두 내 돈으로 만든 데에다가 직접 촬영까지 해야 했지만, 지금에 와서는 그때의 경험을 통해 편집자 인생에서 최대의 전환기를 맞을 수 있었던 것 같다는 생각을 한다.

만약 그때 이 기획을 어떤 출판사가 받아들여서 사진작가를 붙여주고 내가 쓴 기사를 잡지에 연재했다면, 나는 지금 이 자리에 없을 것이다. 그러니까 《TOKYO STYLE》은 분명한 나의 원점이다. 책을 만드는 데에는 도구나 기술이나 예산이 없어도 주변에서 찬성하지 않아도 문제가 되지 않는다는 점을 깨달았다. 호기심과 아이디어와 추진할 에너지만 넘치도록 있다면 나머지는 알아서 따라온다. 이 책은 그런 확신을 나에게 주었다.

제3장.

왜
'길거리'인가요?

내 이웃의 현실이 흥미롭다

잡지도 그렇고 TV도 마찬가지이지만 대중매체에서는 '일반적이지 않은 것'을 다루는 것이 일반적이다(웃음). 으리으리한 저택, 호화로운 료칸, 비싼 음식, 일반적이지 않은 미남미녀에 평생이 가도 탈 기회가 없는 자동차 같은 것들을 당연하다는 듯이 다룬다. 내 친구 중에는 대중매체가 '일반적으로' 다룰 만한 사람은 한 명도 없는데 말이다.

잡지나 TV를 통해 일반적이지 않은 것들을 접할 때 '저쪽은 저쪽, 이쪽은 이쪽'이라고 딱 잘라 구분할 수 있으면 좋겠지만 실제로는 '난 절대로 저렇게 살 수 없어'라고 열등감을 가지게 되기 쉽다. 나는 이렇게 열등감을 조성하는 구조에 무척 화가 난다.

앞서 《TOKYO STYLE》을 만들던 일화를 이야기하며 언급했지만, 세련된 인테리어로 꾸민 집을 잡지에 싣고는 '진정한 남자의 집'이라고 소개하는 경우가 많다. 집뿐만 아니라 패션이나 자동차도 마찬가지다.

그런 기사를 읽고 자신의 방을 둘러보면 한숨이 절로 나올 것이다. 자신은 잡지에 나오는 그럴싸한 집에 살 만한 수입은 없다. 그 대신 딱 한군데에서만 사치를 부리겠다며 잡지에 나온 비싼 소파를 산다. 소파를 판 가구점은 매출이 오르고 다시 잡지에 광고를 낸다. 수익이 생긴 잡지는 다시 비슷한 기사를 쓴다. 나쁘게 말하면 독자를 봉으로 삼는 구조가 이렇게 완성되는 것이다. 온전히 그들이 나쁘다고 비난하는 것은 아니다. 주변을 둘러

보면 그 구조에서 벗어나서도 즐겁게 만족하며 살아가는 사람도 있다. 어쩌면 그런 구조에서 벗어나 살아가는 사람들이 세상에는 더 많을지도 모른다. 나는 대중매체가 사람들에게 보여주는 일반적이지 않은 환상이 아닌 '또 다른 가능성'을 보여주고 싶었다. 그 가능성은 특별한 장소가 아니라 어디든 존재한다는 의미에서 '길거리'에 있다고 할 수 있다.

　인테리어 잡지에 소개되는 집에서 사는 사람들은 따지고 보면 소수파다. 아침저녁으로 옷이나 구두를 고르는 데에 공을 들이는 패셔니스타도, 매일 저녁 식사에 반드시 엄선한 와인을 곁들여야 하는 미식가도 소수파다. 다수파인 우리가 어째서 그런 소수파를 따라 하려고 하는 것일까. 어째서 소수파가 되어 다수파를 내려다보고자 하는 것일까.

　일본은 국토의 90%가 수도권이 아닌 '지방'이다. 국민의 90%는 부자가 아니고 외모가 아주 빼어나지도 않다. 그런데도 대중매체는 나머지 10%에만 시선을 돌린다. 나는 그즈음부터 이러한 현실에 대해 진지하게 생각하기 시작했다.

　대중매체가 보여주는 허상의 바깥쪽에는 크고 넓은 현실이 존재한다. 《TOKYO STYLE》을 취재하면서 처음으로 그 광대한 현실을 접하게 되었다. 그때부터 내가 지향해나갈 방향이 조금씩 보이기 시작한 것 같다.

움직여야 잡을 수 있다

도쿄의 젊은이들의 집을 취재해서 《TOKYO STYLE》을 만들고 난 뒤, 다음으로 눈길이 향한 곳은 지방의 길거리였다. 지방에 관심을 가지게 된 것은 아주 사소한 계기 때문이었다. 어느 날 후소샤에서 발행되던 잡지 〈주간 SPA!週刊 SPA!〉의 편집장과 술을 마시고 있었다. "어느 지방에 갔더니 엄청 큰 개구리 동상 같은 이상한 게 잔뜩 있더라" 하는 이야기로 분위기가 무르익었고, 그런 이상한 것들을 모아놓으면 재미있겠다 정도의 가벼운 느낌으로 '진기한 일본기행'이라는 연재를 시작하게 되었다.

그때가 1993년이었는데 인터넷이 없던 시절이었고 이상한 장소를 소개하는 가이드북이 한 권도 없었으므로, 지방에 진기한 장소가 어디에 얼마나 있는지 처음에는 가늠조차 되지 않았다. 그래서 3개월이면 연재가 끝나리라 예상했는데, 막상 취재를 시작해 보니 엄청난 장소들이 곳곳에 숨어 있었다.

그때까지 나는 〈POPEYE〉나 〈BRUTUS〉에서 주로 해외 취재를 담당했기 때문에 일본의 지리에 대해서는 교토 같은 유명 관광지와 스키장 정도만 알고 있었다. 그래서 아무런 정보 없이 돌아다녀야 했기 때문에 지방을 다니면서 '일본어가 통하는 외국' 같은 생소한 느낌을 받았다. 지방을 우습게 여기는 것은 절대로 아니고 그만큼 놀랄 만한 일이 많았다는 뜻이다. 성性 박물관만 해도 지방에서 처음 가보기 전까지는 존재조차 몰랐다. 대리운전 서비스도 도쿄에서는 본 적이 없었다.

취재에 완전히 빠져들어 전국을 돌아다니다가 문득 정신을 차리고 보니 5년이 지나있었다. 5년간의 연재를 정리해서 《ROADSIDE JAPAN 진기한 일본기행》이라는 두꺼운 사진집을 출간했다. 잡지 연재를 끝내고도 혼자 꾸준히 진기한 장소를 찾아다니다 보니, 2000년에 2권의 문고본으로 만든 개정판에는 새로운 장소가 100곳 이상 추가되었다. 디자인 경험은 전혀 없었지만 《ROADSIDE JAPAN 진기한 일본기행》의 디자인은 내가 직접 했다. 디자인을 내 손으로 하고 싶어서라기보다는 취재한 장소에 대해 하나하나 설명하는 일이 너무 힘들었고, 나의 감각을 이해해주는 디자이너와 작업하리라는 보장이 없었기 때문이다. 그즈음에는 매킨토시로 쓸 수 있는 디자인 프로그램도 많이 나와 있어서 생각만큼 어렵지는 않았다. 페이지마다 디자인의 상식을 벗어난 레이아웃으로 가득해서 인쇄소에서는 곤란했을지도 모르지만.

《TOKYO STYLE》은 도쿄만 취재했기 때문에 스쿠터로 돌아다니며 만들 수 있었지만 지방까지 스쿠터로 다닐 수는 없었다. 그래서 친구에게 소개받은 중고차 업체에 가서 "아무거나 상관없으니까 국산에다가 튼튼하고 제일 싼 걸로 주세요"라고 했더니 마쓰다자동차의 어쩌고 하는 승용차를 12만 엔에 내놓았다. 그런데 중고차 업체의 아줌마 직원이 주차장에서 승용차를 내올 때 좀 긁혔다며 10만 엔으로 깎아주었다(웃음). 그 이후로 여러 차를 몰아봤지만 지금도 그 차가 가장 기억에 많이 남는다. 카 오디오가 붙어있기는 해도 카세트플레이어만 있는 데에다 스피커는 부

서져 있었지만, 도로를 달리며 지미 헨드릭스를 들으면 날아갈 것 같은 기분이 들었다.

그때는 내비게이션이 막 나왔던 시기라 비싸서 살 엄두가 나지 않았다. 그래서 지도를 핸들과 배 사이에 끼워놓고 북쪽의 도호쿠 지방부터 남쪽의 규슈 지방까지 구석구석을 돌아다녔다. '이번 달은 이시카와 현'처럼 지역만 대충 정한 뒤 그곳까지는 고속도로를 타고 갔다가 근처에 도착해서는 일반도로로만 다니며 진기한 장소를 찾아 다녔다.

지금이라면 신칸센이나 비행기를 타고 가서 현지에서 렌터카를 빌리면 되겠지만 당시에는 렌터카 비용이 비쌌다. 무엇보다 필름카메라 시대였기 때문에 장비의 부피도 엄청났다. 그래서 내 자동차 트렁크에 4×5인치 대형 카메라부터 일안 리플렉스 카메라까지 내가 가지고 있는 온갖 장비와 아이스박스에는 필름까지 가득 채워 넣고 전국을 돌아다녔다. 장거리 운전을 할 때는 고속도로 휴게소에서 잠깐씩 눈을 붙여가면서.

이런 방식으로 주간지의 취재를 하는 것은 당시에도 이례적이었다. 늘 마감에 쫓기다 보니 일반적으로 편집자와 사진작가와 기자가 한 팀을 꾸려서 미리 여러 계획을 세워놓고 취재 장소를 돌아보고는 했다. 그 당시 지방 여행 가이드라고는 《루루부るるぶ》 정도밖에 없었던 데에다가, 나는 아무도 취재하지 않았던 소재를 다루려고 했기 때문에 계획도 일정도 세울 수 없었다. 그러니 프로 사진작가를 고용하는 것도 불가능했다. 그래도 나 혼자서 출장길에 올라 직접 운전을 하고 사진을 찍고 문장을 쓰면 어

떻게든 일이 굴러갔다. 이처럼 순수하게 경제적인 이유로 사진도 글도 직접 해결했는데, 그 이후로도 내 일은 대체로 이런 식으로 진행되었다.

"혼자서 모든 일을 하는 것은 자기 나름의 철학인가요?" 하는 질문을 자주 받는데 크나큰 오해다. 필름카메라 시절에는 사진 찍는 법을 배우지 않으면 제대로 된 사진을 찍기가 어려웠는데, 나는 정식으로 사진을 배우지 않았기 때문에 지금도 여전히 사진이 잘 찍혔을까 걱정하면서 촬영한다. 솔직한 심정으로는 출장 준비나 사진 촬영은 다른 사람에게 맡기고 나는 인터뷰나 다음에 갈 취재 장소를 탐색하는 일에 전념하고 싶다. 그러나 팀을 꾸려 움직일 예산은 없고 혼자서 어찌어찌 해낼 수 있다면 직접 모든 일을 할 수밖에 없는 것이다. 졸음운전을 그렇게 많이 했는데 지금까지 안 죽고 잘도 살아있다고 생각한다, 진심으로.

《TOKYO STYLE》은 촬영할 장소를 찾는 것이 무척 쉬웠지만 '진기한 일본기행'은 주간지의 마감에 맞춰야 해서 소재를 찾는 것이 좌우간 큰일이었다. 필름으로 촬영했기 때문에 도쿄에 돌아가서 현상할 시간도 필요했고 말이다.

TV의 여행 방송에서는 지방의 음식점 주인이나 료칸의 안주인이나 기차에서 만난 사람들이 "거기 가보면 재미있는 거 있어요."라고 가르쳐준다. 나도 처음에는 그렇게 되리라 믿고…… 있지는 않았지만(웃음), 이것저것 물어볼 수 있으리라 생각해서 비즈니스호텔이 아닌 유서 깊은 료칸에 묵기도 하면서 이리저리 방

법을 모색했다.

당시의 료칸은 홀로 여행하는 사람을 손님으로 받기를 꺼리는 경향이 강했지만, 지역 관광안내소 같은 곳을 통해서 묵게 해달라고 부탁했다. 그렇게 해서 식사를 날라주는 료칸의 안주인과 이야기를 나눌 수 있었다.

"이 근처에 특이하고 재미 볼 만한 데는 없어요?"

"어머, 손님! 민망스럽네요."

"아니, 그런 의미가 아니라!"

"그럼 어떤 곳에 가보고 싶으신데요?"

"예를 들면······성 박물관이라든가."

"어머!"

하지만 겨우 나눈 대화가 이런 식이어서 전혀 도움이 되지 않았다.

한번 생각해보자. 만약 집에서 100m 정도 떨어진 곳에 성 박물관이 있다. 그런데 당신은 어머니에게 "저런 데는 가면 안 돼"라고 20년 동안이나 들어왔다면, 당신의 눈에 그 성 박물관은 더 이상 보이지 않는다. 이는 존재하지 않는 것과 마찬가지다. 그러니 반드시 그 지역 사람이 자신이 살고 있는 지방에 대해 가장 잘 안다고는 할 수 없다. 도쿄에 모인 여러 지방 출신자들에게

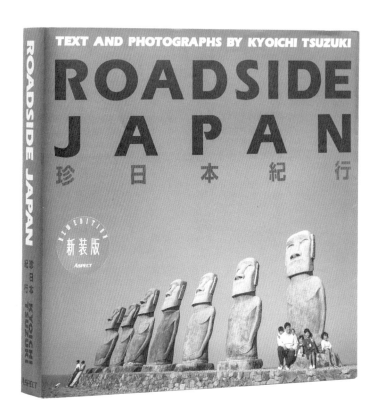

《ROADSIDE JAPAN 진기한 일본기행》
(아스페쿠토, 1996년/지쿠마문고 2000년)
※ 사진은 표지와 디자인을 새롭게 한 개정판

立入禁止

'순금의 자비로운 세계' 다이칸온지,
미에 현 사카키바라 온천 근처
《ROADSIDE JAPAN 진기한 일본기행》에서)

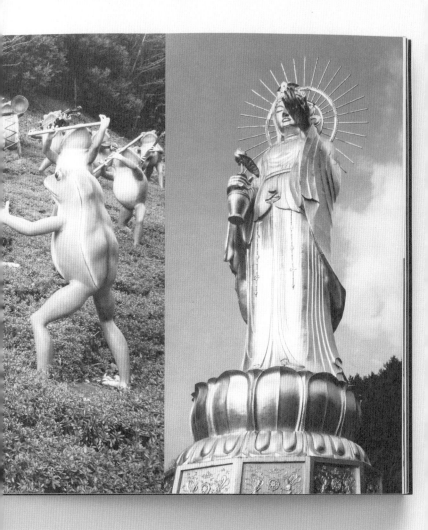

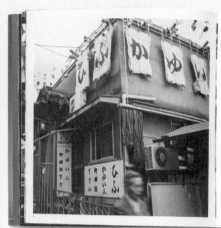

Your Heavenly Consultant for Skin Problems: Ishikiri Shrine
Ishikiri, Osaka

This Mortal Idle of Woman's Karma: Chichigami-Sama 'Tit Shrine'
Kiyone, Okayama

위: '부스럼의 신은 서민의 편' 이시키리진자,
오사카 부 이시키리
아래: '신사에 가슴 모양 액자를 헌납하며 소원을 비는
여자의 업보' 가슴의 신, 오카야마 현 기요네
(모두 《ROADSIDE JAPAN 진기한 일본기행》에서)

진기한 장소에 대해 물어봐도 고개를 갸웃거릴 뿐이었다. 그들은 자신의 출신지가 별 볼 일 없다고 생각해서 일부러 고향을 떠나왔으니 고향에 대해 잘 알리가 없다.

처음으로 미에 현 도바 시에 있는 성 박물관에 갔던 때를 잘 기억하고 있다. 성 박물관의 위치를 몰라서 역 앞에 있는 관광안내소에 물어보니 어깨를 으쓱하며 얼버무렸다. 이상하다고 생각하며 관광안내소를 나와 조금 걸었는데 얼마 지나지 않아 바로 성 박물관이 보이는 것이 아닌가! 자신들에게는 내세울 만한 명소가 아니니까 모르는 척한 것이다.

그래서 취재를 시작할 때 처음부터 그 지역 사람에게 물어보는 일은 그만두었고, 료칸에서 나와 비즈니스호텔로 숙소를 옮겼다. 호텔 프런트 옆에 놓여있는 관광명소 안내지를 샅샅이 살펴보면서 오로지 자신의 발로 찾아냈다.

취재할 장소를 찾지 못하면 돌아갈 수 없었다. '내일은 도쿄에 돌아가야 기한에 맞출 수 있을 텐데, 전혀 취재할 만한 곳이 없어!' 하는 위기도 종종 있었다. 그럴 때는 절망적인 기분으로 그저 국도를 내달렸다. 그러면 마지막의 마지막 순간이 되었을 때 '5km 전방, 순금 불상!' 같은 간판이 나타나는 것이다.

초반에는 나에게 진기한 장소를 찾는 재주가 있는 것이 아닐까 하는 생각을 했다. 그러나 그런 예기치 않은 만남이 몇 번이고 반복되자 문득 깨닫게 되었다. 그런 장소는 내가 찾아내는 것이 아니라 장소가 자신을 찾도록 해주는 것이다. 나는 발견한 것

이 아니라 '불려간 것'뿐이다. 이상한 소리를 하고 있다고 생각할지도 모르지만 점점 그런 확신이 들었다.

그렇게 해서 순금으로 만들어진 큰 불상이 있는 절에 가게 되었다. 물론 방문객은 없었다. 휑한 경내에 카메라를 내려놓고 서 있자니 왠지 누가 등을 세게 떠미는 듯한 기분이 들었다. "내가 너를 불렀으니 이제는 네가 움직일 차례야"라고 소리가 되지 않은 목소리로 말하면서 말이다.

단지 멈춰 서 있기만 하면 인연은 찾아오지 않는다. 취재하러 하루 종일 돌아다니다가 저녁이 되어 지친 몸으로 꼬불꼬불한 산길을 운전할 때였다. 이제 30분만 더 달리면 온천이 나오니까 푹 쉴 수 있다며 마음을 놓는데 이런 순간에 전봇대 옆에 버려진 간판에서 '이 고장이 배출한 천재 화가의 개인전 개최 중. 무료!' 라는 문구를 발견하고 말았다.

어차피 별로겠거니 생각하며 산속에서는 유턴하기도 힘들다고 스스로에게 변명하며, 나를 기다리는 목욕과 식사를 떠올렸다. 그렇지만 5분도 지나지 않아 아까 본 간판이 눈앞에 아른거렸고 결국 유턴을 해서 되돌아갔다. 물론 그렇게 해서 찾아간 장소의 99%는 별로지만 1%의 성공적인 만남도 있다. 그런 기회는 항상 가장 유턴하고 싶지 않은 절묘한 순간에 나타난다. 1%의 성공적인 만남은 '별로일 거야' 하고 생각하면서도 유턴할 수 있는가 아닌가에 달려있다.

나에게 "재미있는 장소를 발견하는 비결이 뭔가요?"라는 질문을 많이 하는데, 비결은 계속 달리는 것밖에 없다. 비결 같은

것이 있다면 내가 배우고 싶다.

《ROADSIDE JAPAN 진기한 일본기행》은 서점에서 사진집이나 여행 코너, 아니면 서브컬처 코너에 진열되어 있다. 《TOKYO STYLE》은 주로 인테리어 코너에 꽂혀있다. 《주부 9단의 수납 기술》 같은 책 옆에 나란히 진열되어 있기도 하고(웃음). 서점 의 어느 서가에 꽂아두는지는 내 소관이 아니지만, 내 안에서 《ROADSIDE JAPAN 진기한 일본기행》과 《TOKYO STYLE》, 이 두 권의 책은 완전히 동일 선상에 있다.

너무 평범하기 때문에 대중매체에서 다루는 보람이 없을지 도 모르지만, 평범함 속에는 진정한 삶이 있다. 그러한 평범한 삶을 도쿄라는 도시의 실내에서 찾은 것이 《TOKYO STYLE》이 었고, 영역을 넓혀서 지방의 야외에서 찾은 것이 《ROADSIDE JAPAN 진기한 일본기행》이었다.

《ROADSIDE JAPAN 진기한 일본기행》은 제목을 '진기한 일 본기행'이라고 지어서인지 '진기한 장소' 컬렉션의 선구자로 여 기는 사람들도 있는 듯하다. 그러나 나는 이 책을 통해 곳곳에 있는 진기한 장소를 소개하기보다는, 대중매체나 자본가나 지식 인 때문에 왜곡되었던 가치관의 바깥쪽을 보여주고 싶었다. 책을 통해 자신만의 진정한 삶을 사는 사람들의 이야기를 엮어내고 싶 었다.

《TOKYO STYLE》을 통해 좁은 집에 사는 사람들을 열등감 에서 해방시키고 싶었듯이, 《ROADSIDE JAPAN 진기한 일본기

행》을 통해 도쿄를 동경해왔던 지방의 젊은이들이 자신들의 고향을 다시 보게 되는 계기를 마련했으면 한다. 그런 간절한 마음을 책에 담았다.

모두가 볼 수 있는 것만,
모두가 갈 수 있는 곳만

〈주간 SPA!〉에서 '진기한 일본기행'을 연재할 때 긴 연휴인 골든위크나 여름휴가, 명절 휴일 때는 '연휴 특집'으로 아시아나 유럽의 진기한 장소를 취재했다. 혼자 취재를 해서 해외를 나가도 경비가 그렇게 많이 들지 않았기 때문에 가능한 일이었다.

일본에는 금각사처럼 유명한 절이 있는가 하면 내세울 것이라고는 순금 불상이 전부인 이름 모를 사원도 있다. 마찬가지로 태국에도 새벽 사원 같은 관광명소가 있는 반면 온 힘을 쏟아 정원을 지옥처럼 꾸며놨는데 아무도 오지 않는 이름 없는 사원도 있다. 유럽에도 루브르처럼 유명한 박물관도 있고 잡동사니 컬렉션을 모아 놓은 아무도 모르는 자택 박물관도 있다. 이는 일본도 마찬가지인데, 대중매체는 유명하지 않은 장소들을 여전히 무시하고 있다. 일본에서 출간된 여행 가이드북뿐만 아니라 현지에서 나온 가이드북까지도 말이다.

중국부터 미얀마까지 아시아도 꽤 돌아다녔고 호주도 돌아다니며 잡지 〈PANjA〉에 연재를 하기도 했다. 러시아를 포함해

《ROADSIDE EUROPE 진기한 세계기행 유럽 편》
(지쿠마쇼보, 2004년/지쿠마문고 2009년)

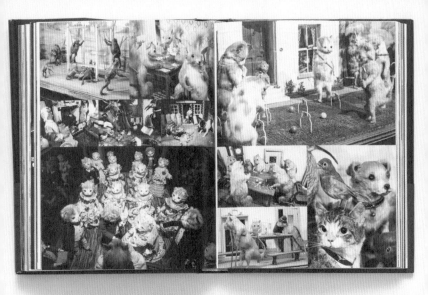

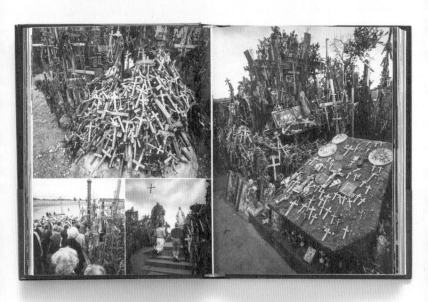

위: '아마추어 박제사 월 포터의 기묘한 박제 컬렉션' 영국
아래: '십자가의 언덕' 리투아니아(모두 《ROADSIDE EUROPE
진기한 세계기행 유럽 편》에서)

서 유럽도 여기저기 취재하러 다녔고 연재가 끝난 뒤에도 사비를 들여 계속 돌아다녔는데, 그 과정은 2004년에 《ROADSIDE EUROPE 진기한 세계기행 유럽 편》이라는 두꺼운 책으로 출간되었다. 정가가 5,800엔으로 너무 비싸다는 말을 많이 들었지만 (물론 매번 그런 말을 듣기는 한다), 그 가격이어도 손익분기점을 아슬아슬하게 맞추는 정도이다.

아시아나 유럽에서는 현지 사정을 모르는 외국인이 가벼운 마음으로 렌터카를 빌려서 돌아다니기 쉽지 않은 장소가 많고 말도 통하지 않기 때문에, 일본의 지방을 돌아다니는 것과는 다른 종류의 고생이 있었다.

그런 때야말로 다른 기자였다면 코디네이터를 고용했겠지만 그 시절에는 고집스럽게 혼자서 취재를 계속했다. 어떻게 해도 말이 통하지 않는 곤란한 때만 호텔의 프런트나 신용카드 회사 지점에 부탁해서 시간제로 돈을 지불하고 통역이나 운전기사를 고용했다. 신용카드 회사에서 통역가나 운전기사를 연결해주었다는 말에 의아할 수도 있지만, 인터넷이 없던 시절에 AMEX 등 현지에 있는 신용카드 회사 지점은 항공권 예약부터 환전까지 여행 준비에 필수적인 서비스를 제공하는 장소였다. 여하튼 취재를 가서 언어의 장벽 때문에 현지인과 거의 대화를 하지 않은 채 돌아갔던 적도 많았다. 대신 팸플릿을 모아 와서 해석해줄 사람을 찾거나 도쿄에 있는 대사관에 물어보고는 했다.

취재의 기본은 커뮤니케이션에 있다. 어떻게 하면 상대의 마음을

열 수 있을까, 바로 이 점이 가장 중요한 것은 말할 것도 없다. 광고 제작이 아니어서 대부분 사례금을 지급하지 못하기 때문에 더욱 커뮤니케이션이 중요하다.

그래서 예전부터 자주 들었던 말이 상대의 가슴에 파고들라 는 소리였다. 술잔을 주고받으며 때로는 싸움도 하고 같이 눈물 을 흘리면서 서로 마음을 열게 된다는데, 이런 식의 커뮤니케이 션은 정말 싫다.

다들 이 방법이 왕도라고 하지만 다른 방법은 없는지 햇병아 리 편집자 시절부터 계속 고민해왔다. 상대의 가슴에 파고들기에 는 엄청나게 낯을 가리는 성격이기 때문이어서 계속 고민했던 것 일지도 모른다(웃음).

'진기한 일본기행'을 취재하며 다양한 장소에 가서 많은 사 람을 만났다. 처음에는 고지식하게 "주간지 기잔데요" 하고 정체 를 밝혔다. 〈주간 SPA!〉의 기자라고 말해도 지방에서는 전혀 알 려지지 않았기 때문에 "예전의 〈주간 산케이週刊サンケイ〉입니다" 라고 하면 "아, 들어오세요" 하고 들여보내주었다.

기사가 될지 말지도 모르는데 지나치다 싶을 정도로 열심히 설명해주면서 "평소에는 열어놓지 않는 곳이지만" 하는 장소까 지 보여주는 사람도 있었다. 언제 기사가 나는지 기대하며 물어 보거나, "시골이어서 변변찮지만 스시라도 먹고 가요"라고 권해 주는 사람도, 어떻게든 거절하고 돌아가려고 하면 담배 값이라도 하라며 돈이 든 봉투를 건네는 사람까지 있었다. 물론 그런 봉투 를 받을 리는 없지만.

상대도 악의가 있는 것은 아니다. 매스컴을 그렇게 응대해야 한다고 생각한 것일 뿐. 그런 식으로 매스컴의 이름을 빌리면 보통 사람이 가보지 못하는 장소에 갈 수 있고 일반적으로 볼 수 없는 것을 볼 수 있다. 그러한 '특권'은 나와 맞지 않았고 익숙해지지 않았다. 그도 그럴 것이 기자에게만 허락된 소재를 취재해서 기사를 써도 특권이 없는 일반인은 가려고 해도 갈 수 없고, 보려고 해도 볼 수 없으니 힘들게 취재해서 기사를 쓰는 의미가 없는 것이다.

특권이 필요 없고 입장료를 지불하면 누구나 들어가서 볼 수 있는 곳. 이러한 소재만으로 기사가 성립할 수는 없는가에 대해 고민하게 했던 경험이었다.

'진기한 일본기행'에 연재되었던 장소 중에 취재 허가를 받은 곳은 사실 10%도 되지 않는다. 90%는 무허가 촬영에 무허가 연재였다. 그렇지만 항의하는 사람은 거의 없었다. 다만 이런 항의 전화가 온 적이 있었다. 이즈의 연인 곶이라는 장소를 소개했을 때였는데 미용실에서 기사를 읽었다는 아주머니가 편집부에 전화를 걸어와서 "우리 딸이 내가 모르는 남자와 연인 곶에서 브이를 하는 사진이 실려 있던데요!"라며 화를 냈다. 그러나 아주머니는 허락 없이 딸의 사진을 실어서가 아니라 딸이 모르는 남자와 있었던 점에 화가 났던 것이다(웃음). 기사가 호의를 바탕에 두고 쓰였는지 악의를 바탕에 두고 쓰였는지는 독자가 더 잘 알고 있다.

가는 바보와 가지 않는 바보

'진기한 일본기행'의 연재가 일단락되었을 즈음, 분게이슌쥬 출판사의 편집자에게 연락이 왔다. 지금은 폐간되었지만 분게이슌쥬 출판사의 〈마르코 폴로ᄆᆞᄅᄏᄑᆞᆯᄆ〉라는 잡지에 '표절 크리에이터의 천국'이라는 연재를 하며 알게 된 편집자였다. 그러고 보니이 연재에도 고난의 역사가 있다. 원래는 〈BRUTUS〉에서 시작했던 연재였는데, 광고나 가구 디자인이나 J-POP 등에 종사하는 수많은 크리에이터들이 남의 것을 날치기한다는 사실을 알리기 위해 실제 사례와 실명을 들어서 비판하는 위험한 기획이었다. '이 포스터는 저 포스터와 판박이다'라는 기사를 쓰니 당연히 아무도 협력해주지 않았다. 그래서 나이도 먹을 만큼 먹은 인간이 역에 붙어있는 포스터를 무단으로 떼어서 가져와 기사를 쓰기도 했다(웃음).

한번은 토요타 광고에 대해 썼는데 토요타가 매거진하우스 출판사에 더 이상 광고를 내주지 않겠다고 협박해서 어이없이 연재가 중단되었다. 그러나 바로 〈마르코 폴로〉가 연재를 제안해주어서 다시 시작할 수 있었다. 격주간지에서 월간지 연재가 되어버렸지만 분게이슌쥬 출판사 정도면 그런 협박에도 굴하지 않겠지 하며 안심하고 있었다. 그런데 '나치의 가스실은 없었다'라는 말도 안 되는 기사가 연재되는 바람에 항의가 쇄도해서 사장이 사임하고 잡지 자체가 폐간되어버렸다. 이 연재는 마지막으로 〈프린츠21ᄑᄅ시ᄑᆞ21〉이라는 작은 미술잡지로 자리를 옮겨갔고,

1992년부터 2002년까지 10년 동안 총 47회의 연재로 마무리되었다. 격주간지→월간지→계간지로 바뀌면서 연재 빈도도 발행부수도 점점 줄어든 듯한 느낌이기는 하지만(웃음).

지금까지 다양한 연재를 해왔는데 그중에서 책으로 내자는 제안을 가장 많이 받았던 것이 바로 이 '표절 크리에이터의 천국'이었다. 제안을 받은 일은 기뻤지만 광고처럼 몇 년이 지나면 공감도가 떨어지는 소재가 많았기 때문에, 단행본으로 내지 말고 연재를 하는 것은 어떻느냐고 제안을 했더니 다들 냉큼 손을 뗐다. 어쩜 그렇게 소식이 딱 끊어지는지(웃음).

이야기가 옆길로 샜는데, 분게이슌쥬 출판사의 편집자가 〈TITLe〉이라는 잡지를 창간할 계획인데 재미있는 기획이 있으면 같이 일을 하자고 연락을 주었다. 〈BRUTUS〉같은 문화 잡지라고 하기에 전부터 계속 하고 싶었던 '진기한 일본기행'의 미국 편을 해보면 어떻겠느냐고 제안했다.

해외여행 정보지 중에 《지구를 걷는 방법地球の步き方》이라는 책이 있는데 이 시리즈의 유럽 편은 무척 종류가 다양하다. 나라별은 물론이고 테마별로도 출간되었으며 '작은 마을 순례' 같은 기획까지 있다. 하지만 미국 편은 뉴욕, 보스턴, 미국 서해안, 플로리다, 그리고 나머지는 '남부'처럼 뭉뚱그려서 출간하고는 끝이었다. 지금은 조금 더 나왔을지도 모르지만. 그러나 그런 유명한 대도시는 미국 전체를 놓고 보면 예외적인 존재이며, 그 도시들만으로는 방대한 미국이라는 나라를 제대로 알 수 없다. 도쿄

가 일본의 기준이 아니듯이 뉴욕이 미국을 대표하는 것은 아니기 때문이다.

우리의 음악계나 영화계는 미국의 영향을 많이 받았기 때문에 미국 문화로 길러진 것이나 다름없다. 그럼에도 우리는 진정한 미국을 너무나도 모른다. 오히려 지식인일수록 미국을 우습게 여기는 경향이 있다. 미국이라는 국가와 미국인 개개인은 전혀 별개의 존재인데도 말이다. 그래서 몇 년이 걸려도 상관없으니 전미 50주를 모두 돌아보고 싶다는 야망을 몰래 품고 있던 즈음에 거짓말처럼(웃음) 잡지에 연재하고 싶은 기획을 물어봐주었던 것이다!

그래서 "좋네요, 합시다!"라고 이야기가 되었는데 창간 초기여서 예산이 넉넉했던 덕분에 처음 얼마 동안은 매월 하나의 주를 정해서 취재하러 갔다. 하지만 역시 몸이 버티지 못해서 2년째부터는 1년에 3~4회로 줄였고 한 번 나갈 때 3주에서 한 달 정도 머물면서 몇 개의 주를 둘러보는 형식으로 바꾸었다.

이 취재도 혼자서 했는데 공항에 도착하면 렌터카를 빌려서 돌아다니고 저녁이 되면 고속도로를 따라 달리다 그날 묵을 모텔을 찾는 일정을 반복했다. 이 기획은 2000년부터 시작되었는데 겨우 4페이지짜리 기사 주제에 경비가 너무 많이 든다는 생각이 들었는지, 편집장이 바뀔 때마다 "이제 슬슬 정리하셔야죠" 하고 어깨를 두드렸다. 하지만 나는 "연재 시작할 때 50개 주를 전부 취재해도 된다고 약속하셨거든요"라며 버텼고, 7년에 걸쳐서 간신히 미국의 50주를 전부 다 취재할 수 있었다. 그런데 이 기획

을 연재했던 잡지 〈TITLe〉은 연재가 끝난 다음 해인 2008년에는 휴간해버렸다. 내 탓은 아니라고 믿고 싶다(웃음).

그즈음에는 인터넷도 보급되어서 어느 정도는 사전조사를 할 수 있었고 취재를 시작하기 직전에 미국에서 《ROADSIDE JAPAN 진기한 일본기행》의 미국판 격인 《ROADSIDE AMERICA》라는 책이 출판되어서 참고가 되었지만, 직접 가보지 않으면 모르는 일은 잔뜩 있었다. 마을에 도착하면 먼저 서점에 가서 지도와 지역 가이드북을 사서 살펴보는 일부터 시작했고, 그다음 스타벅스처럼 그 지역의 젊은이가 모일 법한 장소에 놓여있는 무가지를 살펴보았는데 꽤 많은 도움이 되었다. 하지만 가장 도움이 되었던 것은 일본의 지방을 돌아다닐 때와 마찬가지로 모텔 프런트 옆에 놓여있는 지역 관광명소 안내지였다. 그러한 지역 정보는 인터넷에서 전부 다루지 못하기 때문에, 안내지에는 인터넷에 없는 진기한 장소가 많이 소개되어 있었다.

미국의 시골과 일본의 시골 사이에는 아주 큰 차이가 있었다. 일본의 지방에 사는 사람은 시골에 사는 것에 열등감을 가지거나 지역을 사랑하지 않는 경우가 많았다. 도쿄를 동경하며 계속 도쿄와 자신이 사는 지방을 비교했다. 하지만 미국인은 오히려 정반대인 사람이 많았다.

어떤 일본인이 갑자기 돈벼락을 맞았다고 해보자. 그 사람은 최대한 도심 쪽으로 들어가 대궐 같은 집을 짓고 싶어 할 것

이다. 하지만 미국인은 되도록 사람들로부터 멀리 떨어진 장소에 널찍한 집을 짓는 것을 꿈꾼다. 그들에게는 '우리 집에서 옆집까지 이만큼이나 떨어져 있다'라는 것이 제일가는 자랑이다. 그러니 주로 몬태나나 와이오밍 같은 곳에 사는 미국의 갑부들은 드넓은 목장에 넓은 집을 짓고 살며 전용기로 다닌다.

　이런 사고방식을 갖고 있기 때문에 자신이 사는 마을의 인구가 적은 것이 부끄러운 일이 아니라 자랑거리가 된다. 미국의 고속도로를 달리다 보면 마을로 들어가는 입구 근처에 'POP 1538' 같은 표지판을 종종 볼 수 있다. 처음에는 무엇을 의미하는지 몰랐지만, 알고 보니 그 마을의 인구를 표시하는 표지판이었다. 뉴욕시티는 너무 큰 도시여서 그런 표지판은 없지만. 미국인의 입장에서 보면 'POP 1'이 최고의 표지판일 것이다. 그런데 정말로 있었다, 인구가 단 한 명인 마을이……. 한적한 장소에서 자신의 스타일대로 사는 삶을 추구하는 것은 매우 미국적인 사고방식이라는 점을, 미국 여행을 하며 깨닫게 되었다.

끝을 보고 나니 한계가 없다

미국 곳곳을 취재하러 돌아다니다가 저녁이 되면 그날 묵을 모텔을 찾으면서 월마트 같은 대형슈퍼마켓에 들러서 저녁거리를 샀다.

　처음에는 영화 〈바그다드 카페〉에 나오는 '길가에 있는 식당'을 찾았지만, 이제 그런 식당은 멸종위기종이고 외식을 할 때

는 맥도날드나 타코벨이나 피자헛 정도밖에 선택지가 없었다. 매일 그런 음식만 먹다가는 몸이 망가지겠다는 생각이 들어서, 도중부터 작은 휴대용 밥솥을 하나 사서 도쿄에서 챙겨간 쌀과 장국용 된장으로 밥을 지어 먹었다.

시골에서 맛있는 레스토랑을 찾는 일은 힘들지만 신선한 식재료는 풍부했다. 숙소로 돌아가는 길에 야채나 고기나 생선을 적당히 사서 모텔로 도착하면 먼저 쌀을 안쳤다. 다 된 밥은 다른 그릇에 덜어놓은 뒤에 고기나 야채를 데치고 그 데친 물에 된장을 풀어 넣어 국을 끓였다. 이런 식으로 '모텔 요리'를 하기 위해 슈퍼마켓에 다니다 보니 평범한 미국인이 어떤 물건을 사고 어떤 음식을 먹는지를 알게 되었다. 슈퍼마켓의 주차장에 모여 있는 젊은이들을 보면서 백인이든 흑인이든 히스패닉이든 인종에 관계없이 젊은이들은 이제 힙합만 듣는다는 점도 덤으로 알게 되었고.

이동수단은 물론 렌터카밖에 없었기 때문에 다양한 차를 몰아볼 수 있었는데, 어느 순간부터 차에 흥미가 생겨서 빌릴 때마다 사진으로 남겼다. 차뿐만 아니라 묵었던 모텔 방을 찍기도 했는데 전부 똑같은 곳처럼 보였지만 그 점이 또 재미있었다.

미국을 여행하면서 알게 되었지만 자동차가 필요 없는 지역은 뉴욕, 보스턴, 샌프란시스코, 뉴올리언스 정도밖에 없다. 나머지, 다시 말해 미국 영토의 90%는 자동차로 다녀야 한다.

그러다 보니 하루 일과는 아침부터 저녁까지 8, 9시간을 넘

게 운전을 하고 취재는 겨우 한 시간 하는 패턴이었다. 아무리 차를 좋아하는 나라도 운전에 질릴 정도였다(웃음). 미국사람은 어째서인지 운전에 질리지 않은 듯하지만. 신기하게도 일반적으로 미국인이 가장 싫어하는 것은 장시간 운전이 아니라 장시간 조수석에 앉아 있는 것이라고 한다. 차라리 핸들을 잡고 있는 편이 훨씬 낫다고 말이다.

　미국인들은 그렇다고 해도 나는 질려버렸다. 나는 조수석에 누가 있는 것도 아니었고 말이다. 그럴 때 가장 큰 도움이 되었던 것이 라디오였다.

　일본을 여행하면서 느꼈지만 지방에 있는 FM 라디오 방송국은 절망적일 정도로 시시하다. 도쿄의 FM 방송국이라고 크게 다르지는 않지만. 라디오는 음악을 들려주기 위해 존재한다. 그런데 라디오에선 쓸데없는 수다를 떨면서 말하기 창피한 닉네임의 청취자 사연을 소개하거나 음반회사가 밀고 있는 곡을 연달아 틀기만 한다.

　'진기한 일본기행'을 취재하며 일본 곳곳을 누비던 무렵, 친구이자 화가인 오타케 신로는 〈카이엔海燕〉이라는 문예지에 일본의 지방을 테마로 한 그림을 연재하고 있었다. 그래서 자주 같이 여행을 하게 되었는데 시시한 지방 FM 방송을 참다못한 오타케가 여러 노래를 섞어 녹음한 테이프를 만들어와서 신나게 노래를 감상하며 돌아다녔다. 그렇지만 1주일 내내 똑같은 테이프를 듣고 있으면 질리게 마련이다. 차는 10만 엔짜리 고물로 카 오디오에 CD 플레이어는 없었는데, 전파사를 지나다가 휴대용 CD 플

레이어를 사면 된다는 생각이 떠올랐다. 이런 단순한 사실을 뒤늦게 깨달은 자신들의 어리석음에 황당해하며 가장 싼 CD 플레이어를 샀다. 고속도로 휴게소에서 여러 장르의 CD를 사서 운전을 하며 들었는데, 차가 덜컹거릴 때마다 음악이 끊겼다. 카 오디오에 달린 CD 플레이어와 휴대용 CD 플레이어는 다르다는 점을 우리 둘 다 그때까지 알지 못했던 것이다(웃음).

다시 미국 이야기로 돌아가면, 미국에는 아무리 작은 마을에도 지역의 FM 방송국이 많이 있었기 때문에 어디를 가도 수십 개의 채널 중에서 취향에 맞는 방송을 고를 수 있었다. 일본의 지방에는 FM 방송국이 기껏해야 두세 곳 정도밖에 없지만 말이다.

미국인 4명 중 한 명은 운전 중에 컨트리 앤드 웨스턴 뮤직을 듣는다고 하더니 역시 컨트리 방송국이 가장 많았다. 그 밖에도 다양한 방송국이 있었는데 의외로 인기가 많았던 곳은 고전 록을 틀어주는 방송국이었다. 고전 록 방송국은 1960~80년대 즈음의 록만을 전문적으로 흘려보냈다. 방송 하나만이 아니라 그 방송국의 모든 방송이 24시간 내내 추억의 록 음악을 틀어주는 것이다.

한창때에 듣던 노래들이어서 더욱 반가웠다. 그도 그럴 것이 일본의 FM 방송국에서 레드 제플린을 틀어주지는 않으니까. 라디오를 듣다 보니 계속 듣고 싶어져서 대형마트나 쇼핑몰의 CD 가게에서 추억의 CD를 찾아서 사기도 했다.

시골의 쇼핑몰에 있는 CD 가게에는 힙합을 듣는 아이들이 옹기종기 모여 있었다. 그런 이들을 지나 조지 해리슨의 〈All Things Must Pass〉 같은 앨범을 계산대에 가져가면 장발의 히피

아저씨 점원이 "이 앨범 끝내주죠"라며 말을 걸어오기도 했다.

미국 전역에는 고전 록을 틀어주는 방송국이 수백 곳이나 존재하는데, 예나 지금이나 변치 않는 신청곡 1위는 핑크 플로이드의 〈Dark Side Of The Moon〉이라고 한다.

그 앨범은 1973년에 발매되었으니, 내가 미국의 시골을 돌아다니며 카 오디오에서 그 노래를 들었던 때로부터 30년이나 전에 나왔던 음악이다. 나는 그 노래를 들으며 어떤 사람이 신청했을지 상상해보기도 했다. 일단 젊은이는 아닐 테고 나와 비슷하거나 조금 나이가 많은 백인 중년에, 화이트칼라는 아니고 블루칼라일 것이다. 하루의 일을 겨우 마치고 퇴근한 그는 캔 맥주를 따서 시원하게 들이켜고는 '늘 듣던 그 음악'을 신청한다는, 이런 쓸데없는 상상을(웃음).

이렇게 20년이고 30년이고 같은 음악을 듣는데도 계속 좋아할 수 있다는 것은 정말 대단한 일이다. 젊었을 때는 "록만 들을거야"라고 고집 부리던 이들이 어느새 "어른이라면 재즈를 들어야지"라고 하다가 마지막에는 고급 노래방에서 언니들과 흘러간 유행가를 부르는 승자 그룹보다, 죽을 때까지 핑크 플로이드를 들으며 만족하는 패자 그룹이 훨씬 존경스러워졌다. 나는 미국의 시골을 다니면서 그런 사람들을 많이 만날 수 있었다.

이 기획을 시작하기 전에는 뉴욕이나 로스앤젤레스에 사는 친구에게 기획에 대해서 조언을 구했을 때 하나같이 "그 기획은 안 하는 게 낫겠다"고 말렸다. "남부에 사는 사람들은 모두 총을 가지고 있고 인종차별도 남아 있어서 위험하니까"라거나 "거기

에 재미있는 게 있을 리가 없으니까"라는 이유에서였다.

하지만 7년 동안 50개 주를 돌아다니며 정말로 단 한 번도 무섭다고 생각한 적이 없었다. 나 스스로도 놀랄 정도였다. 졸음운전이나 산길에서 연료가 떨어지는 두려움이라면 얼마든지 있었지만. 오히려 모두가 나쁘게 말했던 남부 쪽의 사람들이 훨씬 호의적이고 친절했다.

결국 일본도 그렇고 아시아나 유럽도 마찬가지인데, 미국도 도시 사람들은 시골 사람들을 우습게 생각한다. 그 구도는 어디든 존재한다. 뉴욕에 사는 사람은 로스앤젤레스를 바보 취급하고, 로스앤젤레스에 사는 사람은 라스베이거스를 깔보며, 라스베이거스에 사는 사람은 또 다른 지역을 내려다보는 것처럼 사람들은 항상 자신보다 작은 자를 업신여긴다.

전에도 말했지만 그런 감정들은 말로 하지 않아도 상대에게 전해진다. 자신들을 부정적으로 다루려고 접근한다는 것을 알게 되면 당연히 화가 난다. 존경하는 마음을 담아 다가가는 것은 언제든지 환영이다. 머나먼 도쿄에서 미국의 앨라배마까지 자신들을 취재하러 일부러 찾아온 사람이라면 더더욱. 그런 감정은 말로 전해지지 않는다. 물론 돈도 아니다. '성의'라고 말하면 촌스럽지만 취재하는 이가 진심으로 흥미를 가지고 즐겁게 취재하는지 아닌지는 반드시 상대에게 전달된다.

이 기획은 '진기한 세계기행 미국의 뒷골목을 가다'라는 제목으로 연재되었다가, 연재가 끝나고 시간이 조금 지난 2010년에

《ROADSIDE USA 진기한 세계기행 미국 편ROADSIDE USA 珍世界紀行ｱﾒﾘｶ編》이라는 제목의 사진집으로 출간되었다. 7년 동안 연재하면서 취재에 엄청난 비용이 들었을 텐데도 분게이슌쥬 출판사의 단행본 부서에서는 단행본으로 낼 계획이 없다고 했다. 자비출판으로 단행본을 출간할 각오까지 했지만 일이 잘 풀려서 아스페쿠토 출판사에서 나오게 되었다.

이런 취재를 하게 해주는 잡지는 더 이상 없으리라 생각했고, 결국 직접 메일 매거진을 창간했다. 만약 가능하다면 이번에는 《ROADSIDE CHINA》를 만들고 싶다. 미국처럼 중국도 일본의 대중매체에서는 벼락부자라든가 날치기라며 폄하되기만 한다. 일본에 온 중국인들이 물건을 잔뜩 사주어도 싹쓸이 쇼핑이라고 비아냥거린다. 하지만 중국 정부와 중국인은 다르다. 개인적으로 알게 된 중국인은 모두 무척 온화하고 상냥하며 친절하다. 중국인도 마찬가지로 아베 총리는 싫어해도 모든 일본인을 싫어하지는 않는 것과 같다. 무언가를 싫어하는 것은 자유지만 적어도 직접 접해보고 나서 좋아할지 싫어할지를 결정했으면 좋겠다.

'진기한 일본기행' 연재를 하던 즈음 중국을 몇 번 취재하러 갔는데, 그 당시는 천안문 사건이 발생하고부터 얼마 지나지 않았을 때여서 지금과는 비교도 되지 않을 만큼 삼엄했고 관광지가 아닌 장소에는 거의 들어가지 못했다. 하지만 지금은 제법 많은 곳을 돌아다닐 수 있다. 이러한 자유에는 어느 정도 부를 축적한 중국인이 늘어난 점이 한몫하지 않았을까.

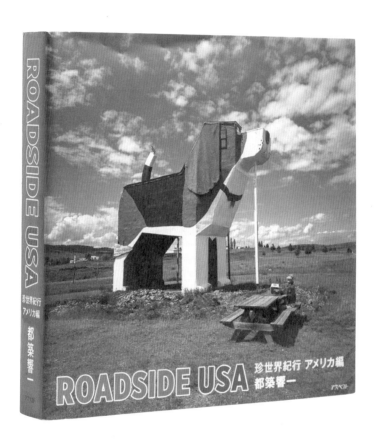

《ROADSIDE USA 진기한 세계기행 미국 편》
(아스페쿠토, 2010년)

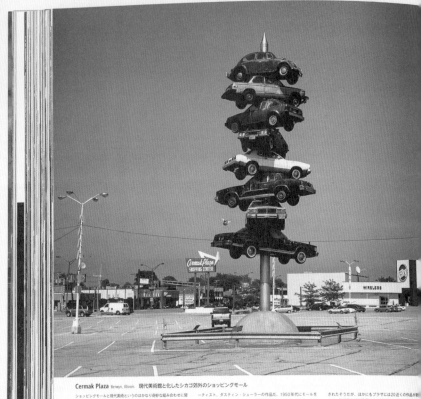

Cermak Plaza Berwyn, Illinois　現代美術館と化したシカゴ郊外のショッピングモール

ショッピングモールと現代美術館というのはかなり奇妙な組み合わせに聞こえるが、シカゴ郊外のバーウィンにある、いささかくたびれた感じのショッピングモール《サーマック・プラザ》は、おそらくシカゴでいちばん有名な屋外インスタレーション・アートが観賞できる現代美術館ギャラリーでもある。

だだっ広い駐車場の真ん中にそびえるのは、巨大な串に刺刺しになった8台の自動車、「スピンドル」と名づけられた、カリフォルニアのアー

ティスト、ダスティン・シューラーの作品だ。1950年代にモールを創立したデウィット・バーマントが現代美術のコレクターでもあったとから、この「ショッピングとアートの融合」が実現したわけだが、もともとこの地域はブルーカラーの労働者が多く住む、保守的な土地柄、ゆえにバーマントの刺激的なコレクションには、賞賛よりも非難の声が巻き起こったという。

ちなみに「スピンドル」は1989年に7万5000ドルでコミッション

されたそうだが、ほかにもプラザには20近くの作品があって、無機質な郊外風景にポップな彩りを添えている。

それにしても、いま見てみればアメリカのサバービアといえるショッピングモールと、ポップな現代美術作品があることか、アーティストたちに制作を依頼したモールの懐が深いていたとしたら、たいしたものだ。

236　創造するもの

hipwreck Pittsfield, Massachusetts　コンクリートの荒波にいまにも沈みゆく難破船

にはおなじみ、小売経営が君臨するニューイング
味。タングルウッドにほど近い、ピッツフィール
とわずかでニューヨーク州とヴァーモント州の州
ーセッツ西端に近いエリアである。ピッツフィー
郊鉄道路線のショッピングセンター駐車場の地面
物体が突き出している。クルマをまわして近づ

いてみると、それは船の舳先だった。〈駐車場の難破船〉と呼ばれてい
るこの巨大なオブジェ、ダスティン・シューラーというアーティストが、
1990年に制作した、現代美術作品である。
　〈シー・ビー〔海蜂〕〉と船名が刻まれた舳先は、なるほどだだっ広い
ショッピングセンター駐車場の、クルマの海というコンクリートの海に、
いままさに沈没しかかっているようにも見える。日常見なれた物体を、

異常な状況に置くことによってひとびとの常識に揺さぶりをかけるのが
得意なこのアーティスト、ほかにもシカゴにある、串刺しにされてシシ
カバブのように見えるクルマの作品が有名（左ページ参照）。しかしなぜ、
よりによってこんな田舎町のショッピングセンターを選んだのかは不明だ
が、手入れ不足で難脱が走り、波打つコンクリートが、いかにも荒涼と
いう風情ではあるが。

※2002年取材

사실은 이 소득의 정도가 진기한 장소가 만들어지기 위한 중요한 요소 중 하나이다. 이곳저곳 돌아다니다 알게 된, 진기한 장소를 육성하기 위한 요소는 다음의 세 가지가 있다.

① 괴짜를 받아들이는, 아니 방치해두는 커뮤니티의 물리적, 정신적인 여유
② 이상한 것을 만들 수 있을 만한 넓은 장소
③ 이상한 것을 만들 재료인 폐품을 손쉽게 얻을 수 있거나, 이상한 장소가 만들어졌을 때 입장료를 지불할 수 있는 커뮤니티의 금전적인 여유

그러니 아무리 장소가 준비되어 있어도 어떤 폐품이든지 재활용하는 나라이거나(그래서인지 인도에는 쓰레기가 적다고 사진작가인 후지와라 신야 씨가 알려주었다), 이상한 것을 만드는 괴짜를 방치할 여유가 없는 가난한 나라에서는 진기한 장소를 만들어내기 어렵다.

드넓은 토지와 어느 정도 금전적으로 여유가 있는 삶이라는 요소는 진기한 장소를 육성하는 데에 빠질 수 없는 조건이다. 그렇기에 미국이 일본을 뛰어넘는 진기한 장소의 왕국이 될 수 있었고, 최근에는 중국도 그 조건을 빠르게 갖추어가고 있다. 지금은 중국에서 이상한 것을 발견했다는 보도에 악의가 가득하지만,

나는 중국에서 악의 없이 진기한 것을 발견하고 싶다는 꿈이 있다. 그러려면 먼저 중국어를 공부해야 하기 때문에 문제집을 여러 권 사두기는 했는데 아직도 책장 한구석에 방치되어 있어서 언제 실현 가능할지는 모르겠다(웃음).

닿지 않아도 손을 뻗어볼 것

흔하게 볼 수 있기 때문에, 해서 아무도 뒤돌아보지 않지만 자세히 보면 무척 흥미로운 것. 나는 '길거리'라는 단어에 이러한 의미를 담아 써오고 있다. 흔히 흥미로운 것은 진기한 장소에 있으리라 생각하지만, 반드시 그렇지만은 않다.

잡지에 인테리어나 건축에 대한 기사를 써오면서 도쿄를 방문한 해외 디자이너나 건축가와 만날 기회가 많았는데, 그들에게 가장 보고 싶어 하는 장소를 물어보면 유명 건축가인 안도 다다오의 새로운 작품이 아니라 압도적으로 러브호텔이 많았다. 유명한 건축가의 작품은 해외에도 많지만 러브호텔은 일본에만 있기 때문이다. 요즘에는 다른 나라에서도 많이 볼 수 있지만.

일본은 건축 잡지의 강대국으로 세련된 전문 잡지가 많다. 그중 발간되는 호마다 하나의 작품집 같은 〈GA〉라는 잡지는 해외에서도 유명하다.

그 〈GA〉의 편집장에게 책 한 권 같이 만들자는 연락이 왔던 적이 있다. 기쁜 마음에 바로 승낙을 했고 회의를 하기 위해 젊은

편집자 다섯 명 정도가 찾아왔다. 뭔가 좋은 아이디어 있냐고 물어보기에 마침 그 시기에 관심 있게 보던 러브호텔을 제대로 촬영해서 소개하고 싶다고 제안했다. 일본에서 시작된 러브호텔은 그 자체로 하나의 완성된 디자인이며 개중에는 권위 있는 건축가의 작품도 있고 외국인도 무척 흥미로워하는 소재였기 때문이다. 편집자들도 "그거 재밌겠네요!" 하며 맞장구를 쳐주었으나 그 이후로 두 번 다시 연락이 오지 않았다(웃음).

오기가 생긴 나는 내 손으로 이 기획을 만들어야겠다고 생각했다. 그래서 당시 일을 도와주던 여자 어시스턴트를 설득해서 둘이서 1년 넘게 도쿄를 중심으로 한 간토 지방과 오사카를 포함한 간사이 지방을 돌아다니며 러브호텔을 촬영했다.

예전 디자인을 그대로 간직한 러브호텔은 언제 사라질지 모를 멸종위기종이다. 하지만 진기한 디자인의 러브호텔을 모은 가이드북은커녕 웹사이트조차 없었기 때문에, 러브호텔이 늘어선 거리를 반으로 나눠서 무작정 돌아다니며 취재할 러브호텔을 탐색했다. 입구에 걸려있는 러브호텔 내부의 사진을 보고 재미있어 보이는 곳을 찾으면 전화를 걸었다. 사라져가는 러브호텔의 디자인을 사진으로라도 남기고 싶은데 촬영하게 해달라고 말이다.

그러자 놀랍게도 전화를 건 러브호텔에서 모두 호의적인 반응을 보였다. 러브호텔은 방을 예약할 수 없는 시스템이지만 멋진 디자인으로 꾸며진 방을 특별히 예약해주기도 했다. 러브호텔 주인의 '러브호텔 사랑'을 확실하게 느낄 수 있었다. 딱 한 번 촬영을 거절당한 적이 있었다. 지금도 잘 기억하고 있는데 그곳은 내가 모르는

'일반 건축업계의 일류 건축가'가 디자인한 러브호텔이었다. 러브호텔 측에서는 부디 취재해주었으면 했지만 자신의 작품이라는 점을 숨기고 싶었던 건축가가 허락을 해주지 않아 무산되었다. 당장 건축가에게 전화를 걸어서 그런 태도는 건축을 의뢰한 시공주에게 실례이지 않느냐며 따지고 싶었다.

이런 일들을 겪으며 '훌륭하신 선생님' 같은 분들이 점점 더 싫어지게 되었지만, 그건 그렇고 러브호텔을 촬영하는 작업은 무척 어려웠다. 벽이 전부 거울로 도배되어 있는 방도 많았고, 그때만 해도 디지털카메라보다 필름카메라의 해상도가 높아서 대형 필름카메라로 촬영해야 했기 때문에 촬영 장비를 준비하는 일도 만만치 않았다. 길이가 2m 이상 되는 검은 천을 준비해서 가운데에 구멍을 뚫고 구멍에 렌즈를 맞춘 뒤에 찍는 사람이 거울로 된 벽에 비치지 않도록 해서 촬영했다.

그렇게 해서 간토 지방과 간사이 지방을 돌아다니며 러브호텔을 촬영한 자료가 모이자 이 기획을 어떤 방식으로 발표할지 고민이 되었다. 사진집을 단권으로 내서는 반응을 얻기 힘들다. 그래서 생각한 것이 《STREET DESIGN File》 시리즈였다.

페닌슐라 호텔이나 만다린 오리엔탈 호텔이나 그랜드 하얏트 호텔 같은 초일류 호텔을 단골로 드나드는 사람은 손에 꼽힌다. 그러나 단 한 번도 러브호텔을 가보지 않은 사람도 손에 꼽힌다(아닌가?). 그러니 좁은 집이나 알려지지 않은 지방처럼 보통의 일본인에게는 러브호텔이 훨씬 보편적이고 일상적인 존재이다. 딱히 우열을 가리는 것은 아니지만 다수파는 분명히 '러브호텔 파'이다.

쉽게 발을 들일 수 없는 일류호텔이나 료칸을 다룬 책은 많지만, 흔하게 갈 수 있는 러브호텔에 관한 책은 한 권도 없다. TV나 잡지에서는 자신의 용돈으로는 평생 가보지 못할 장소만 소개한다. 그런 정보를 접하는 사이 저도 모르게 열등감이나 좌절감을 품을 수밖에 없다. 대중매체가 그리는 도식은 매번 이런 식이다.

이런 관점에서 러브호텔은 무척 흥미로운 곳이다. 어쩌면 다른 나라에도 러브호텔 같은 곳이 다양한 형태로 존재할지도 모른다는 생각이 들었다. 대다수의 사람들이 좋아하거나 흔하게 존재하는 것임에도 불구하고, 저속하고 교양 없다는 딱지가 붙어서 이제까지 제대로 다루어지지 않았던 것이 더 많이 있으리라. 그래서 나는 흔하게 존재하지만 그동안 매체에서 다루지 않았던 소재를 모아서 '거리의 디자인'이라는 의미를 담아 《STREET DESIGN File》 시리즈를 기획했다.

《STREET DESIGN File》은 전 20권으로 구성된 시리즈로, 다루었던 소재로는 러브호텔, 멕시코인 프로레슬러의 마스크, 태국에서 발행된 성인잡지의 표지 컬렉션, 멕시코의 '죽은 자들의 날'이라는 명절에 장식하는 해골 조형물, 남인도의 거대한 영화 포스터, 독일 정원에 장식해두는 '정원의 난쟁이' 설치물, 홍콩에서 공양할 때 태우는 종이로 만든 장식물 등이 있다. 일본에 있는 소재로는 러브호텔 외에 한때 잘나갔던 B급 영화의 스틸 사진집이나 성인 영화 포스터, 폭주족의 오토바이, 데코

《STREET DESIGN File
03 Lucha MASCARADA
멕시코의 프로레슬러와
가면의 초상》
(아스페쿠토, 2001년)

《STREET DESIGN File》 시리즈 전 20권
(아스페쿠토, 1997~2001년)

'판타지가 콘셉트인 러브호텔' My Friend,
오사카 시(《STREET DESIGN File 17 Satellite of
LOVE 러브호텔 사라져가는 사랑의 공간학》에서)

鏡に囲まれた空間を、２体の回転木馬が回りつづける
Twin merry-go-rounds in a room of mirrors.

토라(페인트칠을 하거나 각종 부품과 재료를 써서 화려하게 장식한 트럭)에서부터 어른의 장난감까지 다양했는데 소재를 모으는 것만으로도 신이 났다.

폭주족을 모르는 일본인은 없지만, 사회에서 열외 취급받는 그들이 직접 손으로 만든 오토바이의 디자인이 미국의 할리데이비슨 오토바이를 개조한 것에도 뒤지지 않으며 무척 예술적이라는 점은 아무도 알려고 하지 않는다. 물론 데코토라도 마찬가지로 외면받고 있다.

어른의 장난감이란 흔히 바이브레이터를 지칭하는데 세계의 성인용품 시장에서는 일본에서 만들었다는 말은 곧 최고라는 뜻으로 통한다. 일본의 게임기나 애니메이션처럼 말이다.

일본의 바이브레이터는 끝부분이 곰이나 돌고래 같은 동물로 되어 있거나 고케시(손발이 없고 머리가 둥근 목각 인형)로 되어 있는 것도 있다. 그래서 바이브레이터를 '전동 고케시'라고 부르기도 하는데, 농담이 아니라 의료기구로 허가를 받지 못했기 때문에 "전기로 움직이는 고케시입니다"라며 '장난감'으로 팔기 위해 머리를 쓴 것이었다. 언제부터인가 '얼굴이 붙어 있는 일본제 바이브레이터는 고성능'이라는 인식이 세계에 퍼져서, 지금은 산업 디자인의 하나로 자리 잡았지만 아무도 그런 식으로 생각하지 않는다. 원통할 따름이다.

이 시리즈에서 다루는 테마는

《STREET DESIGN File 15 Portable ECSTASY 어른의 장난감 상자》(아스페쿠토, 2000년)

선정적이거나 기괴하거나 저속해서 지식인이 우습게 여기는 것들 뿐이지만 그렇기에 더더욱 지면을 예쁘게 만들어야겠다고 생각했다. 그것이 내 나름대로 대상에 대한 존경을 표하는 방식이었다.

그래서 각 권의 디자인을 친분이 있던 국내외의 디자이너들에게 부탁했다. 디자이너 각자가 모르는 분야를 골라서 의뢰를 했는데, 그래야 그 테마를 중립적인 시선으로 볼 수 있기 때문이다. 만약 일본 영화의 스틸 사진으로 책을 만든다고 했을 때, 일본인 디자이너라면 국민가수이자 배우인 미소라 히바리의 얼굴을 책이 접히는 곳에 배치해서 두 동강 내는 일은 절대 없을 것이다. 그래서 일본 영화의 황금기를 스틸 사진으로 담은《Frozen BEAUTIES》는 일부러 영국 출신의 음악계에서 활동하던 젊은 디자이너에게 의뢰했다. 그는 일본 영화를 전혀 모르기 때문에 자유로운 디자인이 가능하리라는 생각에서였다.

1970년에 열린 오사카 만국박람회를 다룬《Instant FUTURE》는 그 시절을 전혀 모르는 일본의 젊은 디자인 유닛 이르도자에게 의뢰했다. 바이브레이터를 소재로 한《Portable ECSTASY》는 제목에도 꽤 공을 들였던 책인데, 이 책은 처음에 산토리에서 출시되는 우롱차 광고 시리즈를 아름답게 연출했던 아트디렉터 가사이 가오루 씨에게 부탁을 했다. 가사이 씨는 소재가 소재여서 그랬는지 거절했지만 대신 가장 신뢰하는 젊은 디자이너라는 노다 나기 씨를 소개해주었다. 그녀도 딱히 바이브레이터를 잘 아는 것은 아니었지만 흥미롭게

《STREET DESIGN File 07 Instant FUTURE 오사카 만국박람회 또는 1970년의 백일몽》(아스페쿠토, 2000년)

도바SF미래관의 전시 풍경(《정자궁 도바국제성박물관·SF미래관의
모든 것(精子宮 鳥羽国際秘宝館·SF未来館のすべて)》에서)

작업을 진행했고, 그 후에 도바에 위치한 성 박물관 사진집《정
자궁 도바국제성박물관 · SF미래관의 모든 것》의 디자인도 맡기
게 되었다. 조금 더 같이 책을 만들 수 있었다면 좋았을 텐데, 젊
어서 유명을 달리해 안타까울 따름이다.

《STREET DESIGN File》시리즈 중에는 앞서 말했듯이 '분명 모
두 좋아하는데 왜 다루지 않을까' 하는 초조함에서 시작한 테마
도 있었고, 오래된 러브호텔처럼 지금 기록해두지 않으면 사라져
버린다는 위기감에서 시작한 테마도 있었다.

초조함과 위기감, 이 두 가지는 처음부터 지금까지 내가 책
을 만드는 동기인데《STREET DESIGN File》은 그 동기가 가장
명확한 형태로 표현된 시리즈이다. 인터뷰를 할 때 "좋아하는 책
만 만들 수 있어서 좋겠네요"라는 말을 자주 듣지만, 사실을 말하
자면 좋아해서 만드는 것이 아니고 아무도 하려고 하지 않으니까
만들 수밖에 없는 것일 뿐이다.

이런 나의 생
각을 기회 있을
때마다 강조했던
시기도 있었지만,
아무리 말해도 소
용이 없어서 지금
은 그만두었다.
그런 말을 하지

《정자궁 도바국제성박물관·
SF미래관의 모든 것》
(아스페쿠토, 2001년)

않아도 독자들은 묵묵히 읽어주고 있다는 사실을 알게 된 덕분이 기도 했다.

《STREET DESIGN File》은 처음 몇 권을 하드커버 판으로 냈 는데 그즈음에 아스페쿠토 출판사가 손을 떼려고 했지만, 몇 번 의 협상을 거쳐 페이퍼백 판으로 계속 출간하게 되었다. 지금 헌 책방에서 보이는 책들은 거의 페이퍼백 판일 것이다. 《STREET DESIGN File》 시리즈 20권을 만드는 데 1997년에서 2001년 동안 총 4년 정도 걸렸다. 지금 되돌아보면 그 시기를 거쳐 내 안의 무 언가가 명료해진 것 같다.

《TOKYO STYLE》이나 《ROADSIDE JAPAN 진기한 일본기 행》을 취재할 때는 아직 30대였다. 칭찬받으면 기쁘고 욕을 먹으 면 우울했다. 지금도 마찬가지이긴 하지만. 《ROADSIDE JAPAN 진기한 일본기행》을 본 독자가 '카메라는 이런 더러운 것을 찍 기 위해 있는 것이 아니다. 다른 책과 착각해서 샀는데 이만저 만한 손해가 아니다'라는 반응을 보이면 침울해질 수밖에 없다. 《STREET DESIGN File》 시리즈를 만들 즈음에는 40대에 들어섰 는데, 그렇다고 해서 다른 사람의 평가에 일희일비하지 않는 것 은 아니지만 전처럼 심하게 휘둘리지 않게 되었다. 어쩔 수 없 지, 하고 넘길 수 있게 된 것이다. 비난하는 사람은 대부분 내 책 을 사지 않는 사람이기도 하고(웃음). 어차피 베스트셀러에는 오 르지 못하는 책들이니 독자들이 서평을 뭐라고 쓰든 판매에는 큰 영향을 끼치지 않는다.

이 시리즈의 작업을 통해 이런 결론을 얻을 수 있었는데 그

보다 의미 있었던 일은 자신만의 세계를 선명하게 의식할 수 있게 된 점이었다. 러브호텔이나 바이브레이터의 디자이너, 폭주족 형씨, 데코토라의 운전기사도 세상의 차가운 시선과 평가를 단호히 거부하고 자신의 세계에서 살고 있다. 그런 세계를 취재하게 해준 덕분에 책으로 만들 수 있었던 내가 세간의 평가에 휘둘리면 안 된다는 생각이 들었다. 취재 대상을 존경한다고 해서 그 삶의 방식을 따라 하라고는 하지 않겠지만, 배울 만한 부분이 있다면 자신의 것으로 만들어도 좋을 것이다. 팔리지 않는 아티스트를 취재해서 그들의 문장이나 사진으로 나만 돈을 벌어도 되나 하는 생각도 했다. 물론 엄청난 돈이 되지는 않지만 말이다.

아무도 하지 않는 일을
하려면?

문단은 죽고, 시는 남는다

앞 장에서 디자인 분야의 '길거리'에 대한 이야기를 했지만 이는 물론 예술 분야에도 존재한다.

요전에 오타케 신로가 했던 말에 크게 공감했던 적이 있는데, '현대'라는 두 글자가 붙으면 갑자기 예술이 가지고 있는 자유와 반항정신이 사라진다고 하는 말이었다. '현대미술', '현대음악', '현대문학'처럼 말이다. 그저 미술이나 음악이나 문학이라해도 괜찮은데 '현대'라는 글자를 붙이는 순간 무척 까다로워진다. 난해해야 수준 높은 예술이 된다고 생각하는 것일까.

이유는 모르겠지만 전문가는 난해함을 훌륭하다고 말한다. 이해하지 못하는 사람은 "모르겠어요."라는 말을 차마 입 밖으로 내지 못한 채 자신의 교양이 부족하다고 탓한다.

전문가는 "잘 모르겠으면 내 책을 사서 공부하세요", "내 수업을 들으러 나오세요", "두꺼운 전시회 도록을 사세요" 하고 말한다. 나쁘게 말하면, 난해함을 이해하지 못하게 두는 것이 전문가의 장사 밑천이라고 생각하는 것은 아닐까 하는 의심까지 든다. 무지함을 옹호하는 것이 아니다. 다만 '예술을 안다, 모른다'를 논하기 전에 예술의 본질적인 부분을 고민해봐야 한다.

언젠가부터 그러한 '어려운 현대' 중에서도 특히 진입 장벽이 높은 분야는 현대시가 아닐까 하는 생각이 들었다.

나는 화장품회사 시세이도에서 나오는 〈하나츠바키花椿〉라는 홍보 잡지를 어렸을 때부터 좋아했는데, 그 감각에 무척 많은 영

향을 받았다. 예전에는 〈하나츠바키〉를 좋아하는 남자아이도 꽤 많았다. 화장품 회사에서 보내온 책자가 집에 놓여있던 풍경을 기억하는 사람도 적지 않을 것이다.

〈하나츠바키〉에서는 '현대시 하나츠바키상'이라는 시 문학상을 매년 개최하고 있다. 잡지를 펼치면 수상작이 실려 있으니 읽기는 하는데 거의 대부분 어떤 감정을 노래하는 것인지 단번에 와닿지 않는다. 작품이 별로라는 의미는 아니고 읽는 내가 교양이 부족한 탓이지만, 교양이 없으면 시를 즐길 수 없는 것일까. 나는 글을 다루는 일을 하기 때문에 일반인보다는 더 많이 글을 읽고 쓴다. 그런데도 이렇게 이해하기 어렵다면 대체 어느 정도 공부를 해야 현대시를 이해하게 되는 것일까.

《ROADSIDE USA 진기한 세계기행 미국 편》에서 미국의 시골을 돌아다니던 무렵, 유타 주의 모텔에서였다고 기억하는데 프런트 옆에 '로데오 대회가 있습니다'라고 쓰인 종이가 붙어 있는 것을 본 적이 있다. 로데오 대회 안내지를 보니 경기 사이사이에 밴드 연주와 함께 '카우보이 시 낭송'이라고 쓰인 시간이 있었다. '카우보이'나 농장의 떠돌이 일꾼을 뜻하는 '호보'라는 단어처럼 미국인에게 향수를 불러일으키는 주제로 아마추어 시인들이 시를 지어서 모두의 앞에서 읊는 시간이었다. 재미있어 보이기에 바로 그 지역에 있는 서점으로 달려갔더니 카우보이 시에 관한 책이 몇 권이나 있었다.

기초 교육 제도가 잘 되어 있는 일본은 문맹률 0%를 자랑하

지만, 어째서인지 모든 사람이 암송할 수 있는 시는 거의 없다. 이제까지 가봤던 나라에는 모두가 좋아하는 '국민 시인'이 꼭 한 명은 있어서 누구라도 암송할 수 있는 시가 한두 편 정도는 있었던 것 같다. 그러나 일본인에게 처음부터 끝까지 아무것도 보지 않고 누구나 암송할 수 있는 시가 있을까. 적어도 나에게는 없다. 일본의 국민 시인 미야자와 겐지의 유명한 시 '비에도 지지 않고'도 처음은 어찌어찌 넘어가도 끝까지 완전히 암송하지는 못한다. 현대에 와서 시는 소리를 내서 읽는 것이 아니라 입을 다물고 읽는 것이 되었다고 시 평론가는 말하지만, 원래 시는 '읊는' 문학이다.

그러나 다른 관점에서 보면 우리가 암송하는 시는 사실 얼마든지 있다. 바로 노래 가사다. 미소라 히바리나 마쓰토우야 유미의 노래는 가사집이나 노래방의 화면을 보지 않고도 처음부터 끝까지 부를 수 있는 노래가 많다. 바로 이때를 시인이 작사가에게 진 순간이라고 하면 지나친 말일까.

어려운 현대시는 읽어도 도통 무슨 말인지 모르겠다. 그러나 한밤중에 도로를 달리다가 자동차 전조등에 비친 '요로시쿠(夜露死苦, 잘 부탁한다는 뜻의 '요로시쿠'를 발음 나는 대로 한자로 표기한 불량스러운 말장난)나 '아이 러브 유(愛羅武勇, 영어의 'I love you'를 발음 나는 대로 한자로 표기한 불량스러운 말장난) 같은 그라피티를 보고 괜스레 설레거나, 라디오에서 흘러나온 노래 가사 한 구절에 뜻하지 않게 눈물을 글썽거렸던 경험은 누구나 한번쯤은 있을 것이다(나만 그런가?). 언어에 대한 현대인의

감성은 옛날 사람에 비해 결코 둔해지지 않았다. 둔해지기는커녕 인터넷이나 휴대전화의 발달로 모든 사람이 이렇게 글을 열심히 쓰는 시대는 이제까지 없었다. '시인들의 문단' 바깥쪽이야말로 전율하게 하는 언어가 지천에 널려있는 것이다.

현대미술의 바깥에는 아웃사이더 아트가 있는데, 현대시의 바깥에는 무엇이 있는지를 찾고 싶었다. 그러던 차에 〈신초新潮〉의 편집장이 된 오랜 친구에게 《ROADSIDE JAPAN 진기한 일본 기행》의 시 버전을 만들어보자고 제안을 했고, 그렇게 시작한 연재가 '잘 부탁해 현대시'였다. 〈신초〉는 창간연도가 무려 1904년(!)인 유서 깊은 문예지로 독자의 대부분은 순문학과 현대문학의 애호가다. 말하자면 문단의 정점에 있는 매체라 할 수 있는데, 그런 곳에 다듬어지지 않은 언어들을 모조리 쏟아내고 싶었다.

'잘 부탁해 현대시'는 〈신초〉가 창간된 지 100년이 되어 일단락을 짓는 시점인 2005년부터 약 1년 동안 연재했다. 첫 연재의 서문에 '시는 죽지 않았다. 다만 시의 문단이 죽었을 뿐이다'라고 써서 단번에 현대시 팬들의 분노를 사기도 했고, 연재에서 다루었던 것은 치매 노인의 중얼거림이나 폭주족 단체복에 자수로 놓은 시구나, 사형수가 지은 하이쿠(일본 고유의 짧은 시)나, 유행가 가사 같은, 시 문단에서 아주 멀리 떨어진 곳에 존재하는 문장뿐이었다. 스스로도 1년 동안 용케 계속했다고 생각한다. 문예지여서 엄격한 글자 수의 제한이 없었기 때문에 쓰고 싶은 대로 거의 다 쓸 수 있었던 점은 좋았지만.

나는 '취재'를 한다는 자세를 일관되게 유지하고 싶었기 때

문에, 과거의 문헌자료를 뒤지는 것만이 아니라 될 수 있는 대로 직접 가서 직접 만난다는 원칙을 마음에 새기며 진행했다. 취재할 장소가 없어졌어도 일단은 갔다. 저자가 요양원에 들어가서 대화를 나눌 수 없는 상태여도 어쨌든 만나러 갔다. 나를 끌어당기는 자기장 같은 존재들을 만나면서 얻는 것들을 소중하게 여기고 싶었기 때문이다.

연재 초기에 큰 반응이 있었던 것 중 하나가 '사형수의 하이쿠'였다. 사형수가 긴 독방 생활을 견디면서 쓰거나 사형이 집행되기 바로 직전에 유서처럼 남긴 하이쿠가 변호사를 통해 담 너머의 세상에 공개되었다. 그런 사형수들의 하이쿠를 모아서 한 권으로 엮은 책이 《다른 공간의 하이쿠들異空間の俳句たち》(가이요샤, 1999년)이다. 이 하이쿠 모음집을 서점의 서가에서 우연히 발견했을 때 한 방 얻어맞은 것처럼 정신이 번쩍 들었다. 이 책을 계기로 '사형수의 하이쿠'라는 연재를 시작하게 되는데, 어떤 사람이 이런 멋진 책을 만들었는지 알고 싶어서 가이요샤 출판사를 찾아갔다.

출판사는 서점이 밀집되어 있는 도쿄의 간다가 아니라 시가현의 비와코 근처에 위치한 평범한 주택에 있었는데, 온화해 보이는 중년 남녀 둘이서 경영하고 있었다. 그들에게 책을 만들면서 생긴 여러 가지 에피소드나 고생담을 듣다가 무척 놀랐던 순간이 있었다. "하이쿠 문단에서는 비판하는 의견이 압도적으로 많았어요"라는 이야기를 들었을 때였다.

사형수의 하이쿠는 주로 사형제도 폐지를 주장하는 시민단

체를 통해서 세상에 나왔는데 하이쿠 단체의 활동가들은 "또 하이쿠 글쟁이가 왔구만"하고 조롱했고, 책으로 출간되었을 때는 하이쿠 문단에서 "하이쿠 한 구절 한 구절에 저자의 처지를 설명하는 짧은 문장을 덧붙인 것이 거슬린다", "하이쿠를 읽지 않던 사람도 알기 쉽도록 세 줄로 나누어 쓴 것 같은데, 원래 하이쿠는 한 줄로 써야 한다", "한자 읽는 법을 작은 글씨로 표기해둔 것이 보기에 좋지 않다" 등등 아주 많이 꾸중을 들었다며 쓴웃음을 지었다. 정말이지, 같잖은 소리다.

사형수니까 당연히 하이쿠를 좋아하지 않았으리라는 말은 좋지 않은 표현법이지만, 실제로 경찰에 잡히기 전부터 하이쿠를 좋아했던 사형수는 거의 없었다. 대체로 사형이 확정되어 하이쿠를 읽고 겨우 안정을 유지할 수 있는 상태가 되어야지만 비로소 하이쿠에 도전한다. 대부분의 사형수들은 전형적인 하이쿠의 형식을 따르는데 하이쿠 관계자들은 이러한 부분까지 우습게 여긴다. 하지만 블루스라는 특정 형식에서 다양한 음악 장르가 생겨났듯이, 형식이 정해져 있기 때문에 그 안에서 표현을 확장해갈 수도 있는 것이다.

일본의 사형제도는 무척 잔혹해서 사형 집행일을 당일 아침에 알려준다. 때로는 몇 년이고 몇 십 년이고 하염없이 집행일을 기다리기도 하기 때문에 기다리는 날들 자체가 일종의 학대라는 생각도 든다. 그런 기다림 끝에 집행일의 아침을 맞아서 목을 매달기 위해 형장으로 향할 때, 목을 맬 밧줄을 더럽히지 않도록 하는 마음을 담아 죽음을 앞에 두고 이런 시구를 지을 수 있는

사람이 있다.

> 밧줄 더럽히지 않도록 목을 닦는다 차가운 물

극한의 상황에서 나온 이런 하이쿠를 앞에 두고 그들의 문학성을 인정하지 않을 수 있는 '현대시인'이 과연 있을까.

사형수의 하이쿠 외에도 노인 간병시설의 직원이 기록한 치매 노인의 중얼거림이나 점수 점(종이를 뽑아 종이에 적힌 점수와 짧은 문구로 운을 점치는 놀이)의 문구 등 독자에게 다양한 문장을 소개했다. 그중에 예상을 뛰어넘는 뜨거운 반응은《이케부쿠로 · 모자의 아사일기(전문)池袋 · 母子餓死日記(全文)》(고우진노토모샤, 1996년)라는 책에서 발췌한 문장에 있었다. 1996년 이케부쿠로의 연립주택에서 고령의 모친과 장애인 아들이 아사한 채 발견된 참혹한 사건이 있었는데, 이 책은 모친이 죽기 직전까지 썼던 일기를 모아 발행한 것이다. 그 사건을 떠올리면 너무나 끔찍해 지금도 숙연해진다.

3월 11일(월요일) 맑음. 날이 쌀쌀해지다.

결국 오늘 아침으로 우리 두 사람의 식사가 끝났다. 내일부터는 무엇 하나 입에 넣을 것이 없다. 마실 차가 조금 남았지만 차만 마시며 버틸 수 있을까…….
나는 오늘 아침 이가 전부 빠지는 꿈을 꾸었다.

가족 중에 누군가가 죽는다는 징조라고 하는데 아이
가 먼저 죽지는 않을지 걱정이다.

우리가 같은 날 같은 시간에 함께 죽었으면 좋겠
다. 뒤에 남은 사람이 불행할 테니까.

이 사건을 다룬 기사를 쓸 때 무슨 일이 있어도 사건이 일어났던
현장에 꼭 가야겠다는 생각이 들었다. 인터넷이나 당시의 신문
에서는 사건의 장소를 찾을 수 없었지만 담당 편집자가 전 〈주간
신초週刊新潮〉의 기자여서 금세 알아봐주었다.

현장은 이케부쿠로 북쪽에 있는 주택가에 있었는데 연립주
택은 이미 철거되어 주차장으로 바뀌어 있었다. 얼마 전에도 오
랜만에 가보았더니 여전히 주차장이었다. 현장에는 아무런 흔적
도 남아 있지 않았다. 그러나 주차장에서 찍은 골목 사진 한 장
을 기사에 넣었다. 사진이 있으면 쓰는 이에게도 읽는 이에게도
사건이 무척 현실적으로 다가온다. '아무것도 남아 있지 않으니
가는 건 무의미하다'라는 생각과 '아무것도 남아 있지 않지만 가
보자'라는 생각 사이에는 아주 큰 차이가 있다.

'힙'하고 '합'한 것

미국의 시골을 여행하던 즈음에 '애들은 힙합만 듣는다는 사실을
알았다'라고 앞에서 이야기했는데, 그러한 장면은 정말로 인상적

이었다.

힙합이 태동하려 할 때 〈POPEYE〉나 〈BRUTUS〉의 취재로 뉴욕을 오가며 힙합의 시작부터 지켜보게 되었다. 힙합을 소재로 한 영화 〈Wild Style〉도 미국 현지에서 개봉할 때 봤고, 랩과 그라피티와 브레이크댄스의 열기가 더해가는 과정을 전부 현장에서 지켜보았다. 〈POPEYE〉에서 처음으로 내 이름을 걸고 쓴 기사는 '신주쿠 2초메의 게이 클럽 순례'였는데(웃음), 당시 시대를 선도하던 음악을 들을 수 있던 츠바키하우스 같은 곳을 취재하면서 알게 된 2초메 지역에는 작은 규모의 클럽들이 힙합을 비롯한 좋은 음악을 늦은 시간까지 흘려보내고 있었다.

그런데도 나는 점점 힙합을 멀리하게 되었다. 미국의 힙합은 '나쁜 짓 자랑'으로 변질되어 갔고 일본의 힙합은 미국과 대조적으로 지나치게 가벼웠기 때문이다. 단순한 취향의 차이이긴 하지만, 밝고 재미있는 힙합을 하는 스차다라파 같은 그룹이 많이 나오는 일본 힙합계의 흐름을 따라가기 어려웠다. 특히 힙합이 음악이 아닌 패션이 되면서 신주쿠 뒷골목에서 허접한 티셔츠를 말도 안 되는 가격으로 파는 등, 힙합이 일종의 비즈니스가 되었던 점이 견디기 힘들었다.

미국에 있을 때 오랜만에 의도치 않게 랩을 듣게 되었는데, 영어라 알아듣기 어려웠지만 계속 듣고 있자니 조금씩 가사를 이해할 수 있게 되었다. 그렇게 라디오를 통해 에미넴 같은 뮤지션을 알게 되었고 완전히 빠져들었다. 시처럼 느껴지는 가사가 마음을

뒤흔들었던 것이다. 물론 뮤지션이 '시인'으로 보이는가 하면 그것은 조금 다른 이야기지만.

힙합의 이런 점에 매료된 나는 '잘 부탁해 현대시'의 연재에서 에미넴, 제이 지, 나스 등의 뉴욕계 거물 래퍼와 일본에서 활동하는 다스레이더를 다루었다.

일본 힙합에 관한 정보를 다루는 잡지는 지금은 아예 없지만 당시에도 거의 없었고 주변에 잘 아는 친구도 없었기 때문에, 무작정 CD를 사서 들으며 취재할 대상을 직접 찾는 수밖에 없었다.

CD를 들으며 '이거다!'라고 느꼈던 래퍼 중 한 명이 다스레이더였는데, 그는 당시 다메레코즈라는 레이블을 시작하면서 자신을 포함한 젊은 래퍼들의 작품을 매월 한 장에 1,000엔 균일가로 발표했다. 그런 열정에 감명을 받아 바로 인터뷰를 청했는데, 그는 힙합계의 현실과 미래에 대해 진지하게 고민해왔던 부분을 명료한 문장으로 대답해주었다. 다스레이더는 10살까지 영국에서 살다가 일본에 들어와서 도쿄대에 진학했지만, 주로 밤늦게 하는 힙합 공연 때문에 수업에 나가지 않게 되었고 결국 중퇴를 하고 말았다. 힙합 때문에 도쿄대를 버린 좀처럼 보기 드문 경우였다. 나는 그즈음부터 다시 힙합을 주의 깊게 듣기 시작했다.

'잘 부탁해 현대시'의 연재가 끝났을 때 〈신초〉에서 기념 대담을 하자는 이야기가 나왔다. 본격적으로 현대시에 대해 격론이 오가는 대담을 하자고 요청했지만 시인들은 아무도 응해주지 않았다. 결국 국민시인 다니카와 슌타로 씨를 섭외했는데 "여러분은

현대시를 과대평가하고 있지는 않습니까? 우리가 하는 현대시는 그런 취급을 받을 장르가 아니에요"라는 명언을 남겼다. 다니카와 씨도 제2차 세계대전 후의 시 문단에서는 완전히 아웃사이더로 살아가면서 창작을 계속해온 시인이다. 기회가 되면 부디 다니카와 씨와의 대담을 읽어주시기를.

연재가 끝난 뒤 글을 엮어 2006년에 《잘 부탁해 현대시夜露死苦現代詩》라는 단행본을 출간했다. 출판업계에는 대체로 단행본을 출간한 지 3년이 지나면 문고본을 낸다. 하지만 《잘 부탁해 현대시》의 문고본을 낼 즈음 신초샤 출판사에서 자기들은 필요 없다며 문고본 출판을 거절했다(웃음). 결국 2010년에 지쿠마쇼보 출판사에서 문고본이 나오게 되었는데, 그즈음에 일본의 힙합에 빠져 있었다. 나는 다시 〈신초〉에 제안해서 2011년부터 《잘 부탁해 현대시》의 두 번째 버전으로 일본어 랩을 다룬 연재 '잘 부탁해 현대시 2.0 힙합의 시인들'을 시작하게 되었다.

일본 힙합을 전문적으로 다루는 잡지는 그때에도 여전히 없었기 때문에 대중매체를 통해 정보를 얻지는 못했지만, 일본 힙합을 사랑하는 음반 가게의 점원에게 정보를

《잘 부탁해 현대시》
(신초샤, 2006년/지쿠마문고, 2010년)

얻거나 가게 앞에 붙어있는 전단지를 모아서 라이브 공연에 직접 가보기도 했다.

일본어로 하는 랩은 물론 영어보다 알아듣기는 쉬웠지만 랩은 랩이어서 알아듣기 어려웠다. 그래서 가사집을 보려고 하는데 가사집이 없는 CD가 의외로 많다는 사실에 놀랐다. 지금도 상황은 비슷할 것이다. 그중에는 '가사를 눈으로 읽지 말고 귀로 들어줘'라는 의도로 일부러 가사를 싣지 않은 래퍼도 있지만, 대부분은 조금이라도 제작비용을 줄이기 위해 가사집을 뺐다.

그러한 역경(?)에도 굴하지 않고 랩을 듣다 보니 훌륭한 가사가 무척 많다는 점을 알게 되었다. 이런 좋은 가사를 쓰는 인기 절정의 래퍼가 공연을 하면 시부야에 있는 큰 공연장이 관객들로 초만원을 이루어서 산소가 부족할 정도였다. 밤 12시가 넘은 한밤중에 공연장에 입장을 해도 3시가 넘어야 내가 보고 싶은 래퍼가 나오는데, 그때까지 몇 시간 동안 팔을 들어 올리지도 못할 정도로 사람들로 꽉 차서 한번은 쓰러질 뻔한 적도 있었다.

힙합은 이렇게나 인기가 많은데도 라디오에서는 전혀 들어주지 않고 음악 잡지에서도 다루지 않는다. 어째서 아무도 힙합을 다루려 하지 않는지 의문이 들었다. 대형 레코드 가게의 웹사이트에 힙합 뮤지션의 새 앨범을 소개하는 인터뷰 기사는 있지만 끼리끼리 하는 집안 잔치나 다름없어서 힙합을 모르는 외부인은 알 도리가 없다. 더구나 앨범 소개가 아니라 뮤지션의 됨됨이를 알 수 있는 문헌이 아무것도 없다. 실제로는 너무나도 많은 사람들이 듣고 있음에도 대중매체가 이렇게까지 외면하는 이유가 궁

금해졌고 갑자기 취재 의욕이 불타올랐다.

사형수나 치매 환자가 저자인 《잘 부탁해 현대시》만큼은 아니었
지만, 대부분의 래퍼들은 대형 레코드 회사나 프로덕션과 계약을
하지도 않고 매니저조차 없이 활동했기 때문에 취재 허락을 구
하기 위해 연락을 취하는 첫 단계부터가 큰일이었다. 이러한 현
실도 취재를 시작하면서 직접 보고 나서야 비로소 알게 되었다.
래퍼에게 연락을 취하려고 CD에 쓰여 있는 레이블의 웹사이트
를 찾아가서 메일을 보내도 답장이 없으면 트위터에서 래퍼 본인
을 검색해서 접촉을 하기도 했다. 그래도 안 될 때는 무작정 공
연장에 찾아가서 출구에서 기다렸다. 쉰이 넘은 나이에 시부야의
공연장 앞에서 좋아하는 연예인을 기다리듯 서성이는 모양새라
니……(웃음).

　그렇게 취재하고자 했던 래퍼를 만나면 《잘 부탁해 현대시》
를 만들 때처럼 그들이 주로 활동하는 장소에 가서 인터뷰를 하
게 해달라고 요청했다. 도쿄에 있는 사무실이나 공연장의 대기실
이 아니라 그들의 홈그라운드에서 만나고 싶었기 때문이다.

　래퍼의 홈그라운드가 패밀리 레스토랑이나 친구가 하는 카
페 또는 집 근처에 있는 술집일 때도 있었다. 매일같이 가서 연
습한다는 노래방에서 인터뷰를 하기도 했다.

　그들이 자주 가는 장소에 가서 "이번에 나온 새 앨범의 콘셉
트는 뭔가요?"가 아니라 어떤 부모님 밑에서 자랐는지, 초등학
교 때는 어떤 아이였는지 같은 질문부터 묻기 시작한다. 힙합의

세계에서 엄청 유명한 래퍼부터 그다지 알려지지 않은 신인까지 여러 사람들을 취재했지만 하나같이 "그런 개인적인 질문을 받은 건 처음이에요"라며 놀라고는 했다.

래퍼 중에는 삐뚤어진 소년 시절을 보낸 사람이 적지 않다. 장난 수준의 비행이 아니라 아주 심각한 비행을 저지른 사람도 있었다. 그러한 과거를 굳이 물어보는 이유는 흥미를 유발하기 위해서가 아니라 어떤 곳에서부터 이런 가사가 나오게 되었는지를 알아내고 싶었기 때문이다.

내가 인터뷰한 래퍼들 중에는 국어 수업을 성실하게 받은 사람이 아무도 없었다. 비행 소년을 심사하는 소년분류심사원에서 처음으로 국민 작가인 미야자와 겐지의 작품을 읽고 감동을 받았다는 사람도 있을 정도였다. 세상이 정의하는 '시인'이라는 이미지에서 가장 멀리 떨어진 장소에서 자라도 이렇게 날카롭고 사실적인 가사가 나올 수 있는 것이다. 취재를 하면서 나는 이런 사연이 재미있다기보다 경이롭기까지 했다. 삿포로에서 활동하는 빅 조처럼 헤로인 밀수로 호주의 형무소에서 6년이나 복역한 사람도 있었다. 그는 형무소 안에서 가사를 쓴 다음 친구에게 전화를 걸어 수화기에 대고 랩을 하면 친구는 그 랩을 녹음한 뒤에 멜로디와 리듬을 붙여서 CD로 발표했다는 상상도 못할 이야기도 있었다. 빅 조에게 복역 중에 자주 읽었던 책이 있느냐고 물어보자 괴테의 러브레터를 엮은 《괴테의 폰 쉬타인 부인에게 보낸 편지들》이요" 하고 덤덤하게 대답했다.

래퍼와 접촉하는 일도 힘들었지만 그들의 홈그라운드에서

인터뷰를 하고 공연장에 가서 사진을 찍는 취재 과정도 고난의 연속이었다. 내가 취재하려는 래퍼가 이케부쿠로에 있는 클럽에서 새벽 4시 정도에 공연을 한다든가(웃음). 이유는 모르겠지만 힙합 공연을 할 때는 공연장을 어둡게 하기 때문에 어두운 곳에서 촬영할 때 쓰는 고감도 디지털카메라로 찍어도 사진이 엄청 흔들린다. 나는 어느 공연장을 가도 언제나 나이 차이가 많이 나는 최고 연장자였는데, 가장 앞줄에서 필사적으로 사진을 찍는 나를 보며 관객들은 '대체 저 아저씨 뭐야'라고 생각했을지도 모른다.

한층 더 난관은 가사를 알아듣는 작업이었다. 가사집이 없는 경우가 많았기 때문에, 가사 전체를 기사에 싣기 위해 노래를 수십 번 반복해서 들으면서 겨우 알아들을 수 있는 부분만 받아 적고 나머지는 래퍼에게 물어봐서 완성시킨다. 너무 고된 작업이었기 때문에 나중에는 담당 편집자가 교대해주었을 정도였다.

그러나 이런 작업을 통해 그들이 쓴 가사를 찬찬히 읽어보면, 지금 이 시대에 젊은이로 살아가는 현실이 선명하게 보였다. 비행을 일삼았던 과거만을 자랑하는 것이 아니라, 은둔형 외톨이였던 과거나 가족을 울렸던 일이나 아르바이트에서 잘렸던 경험 같은 현실이.

내가 어렸을 때에는 포크송이 전성기였듯이, 어쩌면 각각의 시대에는 젊은이들의 마음을 직접적으로 대변하는 음악 장르가 존재하는 것일지도 모르겠다.

60년대를 살아가는 젊은이의 마음을 대변하는 음악이 기타

하나만 있으면 되는 포크송이었고, 70년대에는 연습을 많이 하지 않아도 소리를 지르면 되는 록이다. 어느 시대에는 펑크가 전성 기였던 적도 있지만, 지금은 누가 뭐라 해도 힙합이 대세다. 인 터뷰했던 래퍼 중에는 경제적으로 어려운 환경에서 자란 사람이 많았다. 펑크 밴드를 하려면 악기와 연습실을 빌릴 돈이 필요하 지만 랩을 할 때는 기타조차 필요 없다. 비트를 맞출 카세트 플 레이어 하나만 있으면 되고 누군가가 입으로 비트박스를 해주면 그마저도 필요 없다. 목소리만 있으면 랩을 할 수 있다. 악기를 살 필요도 화음 연습을 하거나 노래를 잘할 필요도 없다. 자신의 생각을 그대로 가사로 풀어내면 된다.

　다스레이더가 알려준 '사이퍼Cypher'라는 것이 있다. 사이퍼 는 래퍼들이 둥글게 모여서 비트에 맞추어 서로 랩을 주고받으며 돌림노래를 하듯이 즉흥적으로 말을 이어가는 게임이다. 어떤 래 퍼는 시부야 역 앞에서 카세트 플레이어로 비트를 틀어놓고 사 이퍼를 하고 있었는데 경찰이 와서 공공장소에서 큰 소리를 내면 안 된다고 혼을 냈던 경험을 말해준 적이 있었다. 그중 한 사 람이 카세트 대신 입으로 비트박스를 시작하자 다른 래퍼들이 비 트에 맞춰 사이퍼를 이어갔다고 했다. 비트박스라면 조금 큰 소 리로 이야기하는 정도니까 경찰도 단속할 도리가 없다(웃음).

이런 식으로 열중해서 취재하다 보니 1년하고도 조금 더 연재했 는데, 그 연재분을 엮어 2013년에 단행본 《힙합의 시인들ヒップホ ップの詩人たち》을 세상에 내놓게 되었다. 책에 나오는 래퍼는 15명

으로 약 600페이지로 구성되어 있다. 문예지에는 많은 페이지를 쓸 수 있어서 랩 가사를 전부 실을 수 있었다. 그래서 연재할 때는 매회 20페이지 전후의 분량이었는데 그러다 보니 책도 두꺼워져서 단행본 가격은 3,888엔이 되었다. 계산해보면 페이지 당 6엔이니까 이 정도는 괜찮겠지 생각했는데, 트위터에서 "더럽게 비싸"라는 등의 반응이 있었다. 이런 반응을 접하면 "비싸다고 하지만 유니클로에서 3,800엔 정도는 쉽게 쓰잖아? 게다가 뉴에라의 모자가 훨씬 비싸다고!" 하는 말을 되돌려주고 싶어진다 (웃음).

고생도 많았고 그만큼 재미도 있었던 기획이지만, 만약 이 기획을 음악계 전문기자가 했다면 훨씬 더 간단하게 할 수 있었을 것이다. 뮤지션과 서로 아는 사이일 수도 있고 업계의 배경과 내부 사정도 잘 알고 있을 테니까. 그리고 CD를 자기 돈으로 사지 않아도 홍보용 음반을 받으니 취재 비용도 훨씬 덜 들었으리라. 나는 아무것도 모르니까 몇 배의 시간과 수고와 돈을 들여서 취재를 해야 했다.

나는 해외 취재를 할 때도 코디네이터를 고용하지 않는다고 앞에서 이야기했다. 만약 여행 전문 미디

ヒップホップの詩人たち
ROADSIDE POETS
都築響一

コトバが道に落ちていた

パイオニア、アンダーグラウンド、気鋭の若手まで——
孤高の言葉を刻むラッパー＝現代詩人15人の肖像。

《힙합의 시인들》
(신초샤, 2013년)

어에서 여행 전문 코디네이터를 고용해서 내가 했던 기획을 취재하면 내가 들였던 노력의 10분의 1의 노력을 들이고도 10배 빠른 속도로 결과물이 나오겠지만, 그들은 하지 않는다. 래퍼를 취재하는 일도 마찬가지다. 음악업계에 종사하는 사람들이 하려고 하지 않으니까 어쩔 수 없이 내가 한다.

업무의 양과 들이는 시간을 계산해보면 취재를 하고 책을 만들어서 원고료나 인세를 받는 것보다 누군가가 만든 책을 사서 읽는 쪽이 훨씬 경제적이다. 물론 내가 보고 싶어 하는 책이 없다는 사실이 문제지만.

나는 나 자신이 인테리어 디자인과 예술과 음악과 문학의 외부인이라는 사실을 언제나 잊지 않으려고 노력한다. 그러나 철저한 외부인임에도 취재를 하고 책을 만들 수 있었던 것은 '전문가의 태만' 때문이다. 전문가가 움직여주면 나는 독자로 편안하게 있을 수 있다. 그러나 전문가가 움직이지 않으니까 내가 움직인다. 나의 행동이 어찌어찌 일로 연결되어서 그럭저럭 먹고살고 있다. 나는 늘 이런 위험한 다리를 아슬아슬하게 건너고 있는 것이다. 아무리 시간이 흘러도 '인세로 먹고사는 삶'이라는 네온사인이 화려하게 빛나는 건너편 강가에는 도착하지 못할 것을 알고 있음에도.

제5장.

누구를 위해서
책을 만드나요?

도쿄에 등을 돌린 사람들

《힙합의 시인들》을 만들면서 인터뷰를 할 때 되도록 래퍼들이 활동하는 지역에서 만나고자 했던 이유로는 그들이 살아온 장소의 분위기를 느끼고 싶다는 점도 있었지만, 지방과 도쿄의 관계가 큰 변화를 맞고 있는 것 같다는 추측을 확인하고 싶다는 생각도 있었다.

힙합에 관한 글을 쓰기 위해 CD를 사들이면서 알게 되었는데, 도쿄의 음반가게에서는 지방에서 활동하는 래퍼의 CD를 팔지 않기 때문에 그들의 CD를 사려면 가끔 도쿄에서 공연을 할 때 공연장에서 구입하는 수밖에 달리 방법이 없었다. 가사만 봐도 힙합의 연륜이 느껴지는 더 블루 허브 같은 그룹은 '삿포로 최고, 도쿄 최악'을 노래하며 자신들의 생각을 분명히 드러낸다. 그런 고향 사랑과 지역을 대표한다는 마음가짐으로 "도쿄에 관심 없어요"라고 노래하는 그들이 무척 흥미로웠다.

몇 년 전까지만 해도 지방에 사는 젊은이가 음악으로 먹고살고자 한다면 일단 도쿄로 나가야 했다. 고엔지 근처의 싼 연립주택을 빌려서 아르바이트로 겨우 연명하면서, 연습실을 빌려서 연습을 하고 데모 테이프를 만들어 여러 음반회사에 보내다가 운 좋게 음반회사의 눈에 띄면 데뷔를 하는 식이었다. 이런 까닭에 고엔지 같은 마을에 재미있는 사람이 많은데, 그 덕분에 재미있는 젊은이들의 집을 찍은 책 《TOKYO STYLE》을 만들 수 있었다.

그러나 이제 시대가 변했다. 음악을 하고 싶으면 자신의 고

향에서 동료들과 좋아하는 음악을 만들고 직접 녹음을 해서 CD를 제작한 다음 공연장이나 웹사이트에서 판매하면 된다. '내 음악을 들려주기 위해 도쿄로 간다'에서 '내 음악을 듣고 싶으면 지방으로 오라'로 바뀐 것이다.

지방에서 음악 활동을 하면 도쿄의 음반회사가 시키는 대로 할 필요도 없고 음반의 배포나 판매 네트워크도 직접 구축할 수 있으므로 지방은 더 넓은 세계와 직접 연결될 가능성이 많다. 이러한 '도쿄와 지방의 상황 역전'은 인터넷 덕분에 가능해졌다. 이런 긴박한 상황 속에서도 기득권자라는 지위를 마음껏 누리고 있는 도쿄의 대중매체나 음반 회사나 연예 기획사는 아직도 정신을 차리지 못하고 있다.

오해하지 않았으면 좋겠다. 지금 지방이 뜨고 있다고 말하는 것은 전혀 아니다. 《힙합의 시인들》에 첫 번째로 등장하는 덴가 류는 고향인 야마나시 현 고후 시에서 촬영한 영화 '사우다지 Saudade'(감독 도미타 가쓰야)에 주연으로 출연했다. 이 영화에 자세히 묘사되어 있듯이 현재 지방이 직면한 상황은 어찌 손댈 도리가 없다. 상점가는 쇠퇴되어 가고 중심지에서 주변으로 거주 인구가 옮겨가는 교외화가 진행되고 있는 데에다, 젊은이의 일자리는 줄어들고 임금은 낮게 유지되며 문화적인 행사는 아무것도 없다.

섹스를 하든지 차를 타고 돌아다니는 것이 지방에서 누릴 수 있는 전부라고 해도 과언이 아니다. 그나마도 어딘가 운전해서 나가도 어느 지역에나 있는 이온 타운 쇼핑몰과 아오야마 양복점

과 도쿄신발유통센터와 파칭코 가게와 패밀리 레스토랑이 있을 뿐이지만. 그러한 도쿄와는 비교할 수 없는 협소함에 답답함을 느낀 젊은이들의 마음속에서 무언가가 꿈틀대기 시작했다. 여기에서부터 비로소 무언가가 만들어지는 것이다. 정말 엄청난 것은 양지바른 땅에서는 태어나지 않는 법이다. 지방의 젊은이들을 자기 지역에서 벗어나고 싶어 하지 않는 '마일드 양키'라며 떠들어대는 매스컴은 그 절망감을 전혀 이해하지 못하고 있다.

〈신초〉에 힙합에 관한 연재를 하고 있던 그 시기에 〈VOBO〉라는 웹진에도 조금…… 아니, 상당히 이상한 연재를 하고 있었다.

　이 책의 독자가 알고 있을지는 모르겠지만 〈냥2구락부Z⁻ⁿⁿ2倶楽部Z〉라는 성인잡지가 있다. 창간된 지 20년 이상의 역사를 자랑하는 장수 잡지이지만 아쉽게도 2015년 10월을 기점으로 휴간하게 되었다. 이 잡지는 미소녀 모델 사진도 다루지만 대부분 아마추어가 투고한 노출 사진으로 구성되어 있다. 자신의 부인이나 여자 친구나 애인이나 노예를 다양한 장소에서 나체로 만들거나 끈으로 묶기도 하고, 친구나 초면인 남성에게 안기게 해서 그 장면을 사진으로 찍고는 "어때요, 대단하죠?" 하고 자랑하듯이 투고한다. 아마추어의 욕망과 남자의 허세를 동시에 만족시키는 매체라고나 할까. 〈VOBO〉는 〈냥2구락부Z〉의 후속편 격인 웹사이트다.

　잡지에도 여러 가지 종류가 있지만 그중에서 가장 바닥에 있는 것은 아무래도 성인잡지가 아닐까 싶다.

그러한 성인잡지에도 등급이 나뉘는데 잘나가는 모델이나 AV여배우를 촬영한 잡지가 성인잡지계의 정점에 있다면, 독자의 투고만으로 만들어지는 〈냥2구락부Z〉는 가장 밑바닥에 있다. 선정적이라기보다는 기괴하다고 해야 할 것 같은 페이지가 더 많을 정도다. 순 변태들이 만들어가는 잡지다.

하지만 그런 가장 밑바닥에 있는 잡지에 사진을 투고할 수 있는 사람들은 그나마 행복한 편에 속한다. 말도 안 되는 이상한 일을 당하면서 사진까지 찍게 해주는 상대가 있다는 뜻이니까. 그런 상대가 없어서 사진을 찍는 일조차 불가능한 사람이라도 투고할 수 있는 곳이 있는데 바로 '일러스트 투고' 코너다.

성인잡지뿐만 아니라 전문잡지에도 많이 있는 독자 투고 코너는 대체로 잡지 뒷부분에 있다. 독자 투고란에는 독자들의 욕망이 그대로 담겨 있는데, 예를 들면 데코토라 전문잡지의 독자 투고 코너에는 트럭을 꾸미고 싶어도 아직 면허를 딸 수 없는 중학생이 자신의 취향대로 꾸민 트럭을 정밀한 일러스트로 그려서 보내기도 한다. 나는 예전부터 이러한 독자들의 투고가 무척 좋았는데 독자 투고란은 당연히 성인잡지에도 있다.

머릿속은 망상으로 터지기 일보 직전이지만 자신에게는 묶거나 조교할 상대가 없다. 돈으로 여성을 사기는커녕 말을 거는 것조차 어렵다. 이런 남자들이 자신의 망상을 그림으로 그려서 성인잡지의 독자 투고란에 보낸다. 그중에는 한 달에 몇 장씩 보내는 사람도 있고 잡지가 창간된 이래 20년 이상 매월 빠지지 않고 보

내는 사람도 있다.

잡지의 지면을 보면 알겠지만, 투고 일러스트는 선정된다 해도 명함 크기 정도로 작게 실리며 원고료도 미미하다. 더구나 선정되었는지 아닌지 연락도 없고 작품을 되돌려주지도 않는다. 그리는 쪽에서는 한 번 보내면 돌아오지 않으므로 말하자면 그리고 버리는 셈이다. 매월 잡지 발행일에 서점에 가서 '이번 달에는 실렸을까?' 하며 두근거리는 마음으로 페이지를 넘겨 확인하고 집에 돌아가서 다시 일러스트를 그린 뒤 완성되면 또 보낸다. 그런 인생을 20년 동안 계속하는 사람이 있으리라고 누가 상상조차 했겠는가.

일반 독자들은 투고 코너는 필요 없으니 사진이나 더 실었으면 좋겠다고 생각할지도 모른다. 투고 일러스트를 그리는 사람들도 투고 코너를 통해 유명해지겠다는 생각은 없으리라. 누구에게도 주목받지 못하며 아무런 이득도 되지 않는 작업이다.

매주 그런 투고 일러스트의 장인을 한 명씩 선정해서 〈VOBO〉에서 '망상예술극장'이라는 제목으로 몇 개월 동안 연재를 했다. 투고 원고는 보통 쓸모를 다하면 버려지게 마련이지만 〈냥2구락부Z〉는 여러 번 사무실 이전을 했는데도 투고 일러스트를 버리지 않고 소중히 보관해왔다. 그 자료를 전부 투고자별로 다시 모아서 스캔한 뒤 단골 투고자를 서른 명 정도 선정해 〈VOBO〉에 기사를 냈다.

그중에는 예술로 인정받을 만한 훌륭한 작품도 있었다. 특히 광기가 그림을 뚫고 나갈 것 같은 박력 있는 그림을 그리는 '핀

카라타이소'라는 투고자에게 깊은 감명을 받았다. 나는 일러스트를 그린 본인에게 허락을 구한 뒤 디자이너인 마쓰모토 겐토 씨가 만든 북크스라는 자비 출판 시스템을 통해 직접《망상예술극장·핀카라타이소妄想芸術劇場·ぴんから体操》라는 작품집을 만들기도 했다. 핀카라타이소의 작품들로 긴자에 있는 바닐라 회랑에서 전시회를 열기도 했는데 역시나 뜨거운 반응을 보여서 그 이후에도 정기적으로 전시회가 계속되고 있다.

핀카라타이소는 〈냥2구락부Z〉에 벌써 20년 이상 투고를 계속하고 있기 때문에 어느 정도 나이가 있으리라 짐작하는데, 시대에 따라 화풍이 크게 달라지는 점도 그의 매력 중 하나이다. 여기서 설명할 여유는 없으니 가능하면 작품집을 봐주기를 바란다. 지금으로부터 20년쯤 전에는 종합 예술인 릴리 프랭키 씨도 그의 그림에 한눈에 반해서 자비로 시부야의 전시장을 빌려 전시회를 열어줄 정도니까 말이다.

그런 투고 일러스트의 장인은 대체 어떤 사람들인지 궁금해지는 것은 당연하다. 그래서 〈VOBO〉에 연재 기사를 올릴 때마다 〈냥2구락부Z〉 편집부에 투고자들에게 인터뷰를 요청해달라고 부탁했다. 서

《망상예술극장·핀카라타이소》
(북크스, 2012년)

른 명이 넘는 투고자에게 요청을 했지만 인터뷰에 응해준 사람은 단 세 명뿐이었다.

그들에게 〈냥2구락부Z〉라는 매체는 살아가는 데에 꼭 필요한 존재였다. 평소에는 작품을 투고해도 선정되었는지 아닌지 연락이 없기 때문에 잡지가 발행되면 그제야 선정 여부를 확인할 수 있었는데, 그 편집부에서 직접 연락을 받았으니 투고자는 얼마나 기뻤겠는가. 그럼에도 "일러스트는 실어도 상관없지만 직접 만나러 오는 것만은 사양"한다는 사람이 대부분이었다.

망상을 구체화해서 그림을 그리는 이들에게는 잡지에 투고하는 일이 외부 세계와의 유일한 접점일지도 모른다. 그 외에 다른 접점은 필요 없을지도 모르지만, 접점을 만들려 해도 만들 수 없는 정신적 또는 신체적인 장애가 있을지도 모른다. 그래서 세상과의 접점이 될지도 모르는 인터뷰를 거절한 그들의 반응에 조금 어리둥절했던 것도 같다.

투고자의 주소는 투고 봉투 겉에 쓰여 있어서 알 수 있었는데 그들이 사는 곳이 주로 도쿄가 아니라 교외나 지방이었던 점이 인상적이었다. 고백하자면 투고자들이 어떤 곳에 사는지 너무 궁금해서 구글 스트리트 뷰로 살짝 확인한 적도 있다(웃음).

예술이라는 함정

닫힌 세계 안에서 자신만의 표현에 몰입하는 사람을 보면 나는

몇 년 전에 만났던 사형수의 그림이 떠오른다.

전에 사형수의 하이쿠에 대해 잠깐 이야기했지만, 갇혀 있는 극한의 상황 속에서 하이쿠가 아닌 그림을 통해 구원을 얻는 수감자들도 있다.

수감자들의 그림에 관심을 가지게 된 계기는 2012년에 히로시마 시 교외에 있는 '카페 테아트로 아비에르토'라는 작은 극장 겸 카페에서 '사형수의 그림전'이 열린다는 기사였다. 그때는 센다이에서 일을 하고 있었지만 자꾸만 전시회에 마음이 가서 교통편을 찾아보니 센다이~히로시마 구간을 운행하는 비행기가 하루 한 편이 있었다. 나는 바로 다음날 떠나는 항공권을 예약해서 무작정 가보았다.

평소에는 무대로 쓰는 공간에 임시로 나무판자로 벽을 세워놓아서 소박한 느낌을 주는 작은 전시회장이었지만, 그곳에는 갑자기 자리에 못 박힌 듯 멈추게 할 정도로 묵직한 그림들로 가득했다.

여름 축제 때 독극물이 들어간 카레를 먹고 4명이 사망한 와카야마 현 독극물 카레 사건의 범인 하야시 마스미 같은 유명 사형수의 그림부터 감탄이 나올 만한 훌륭한 스케치에 내일이 사형 집행일일지도 모르는 상황에서 그린 태평한 만화까지……. 감동의 도가니에 빠져 허우적대다가 문득 어떻게 이렇게 멋진 작품들을 미술관이나 미술 미디어에서 하나도 다루지 않는가에 대해 생각하다 보니 분통이 터졌다. 그래서 바로 그 자리에서 촬영을 허가받아 사진을 찍은 뒤 메일 매거진에 특집기사를 썼다. 그 기사

를 읽은 큐레이터가 다음 해에 히로시마 현 후쿠야마 시에 위치
한 '도모노쓰 뮤지엄'이라는 아웃사이더 아트에 특화된 작은 미
술관에서 사형수의 예술작품으로 전시회를 열었다. 사형수의 작
품으로 전시회를 연다는 소식에 많은 항의나 비난을 받기도 했지
만, 막상 뚜껑을 열어 보니 개관 이래 최대의 입장객 수를 기록
한 폭발적인 반응이 있었다. 미술잡지나 미술 미디어에서 다루지
않는다고 해도 볼 사람은 본다는 뜻이다.

비슷한 시기에 지쿠마쇼보 출판사의 웹진에 '도쿄 오른쪽 반'이
라는 연재를 하고 있었는데, 이 역시 연재를 마친 뒤에 두꺼운
단행본으로 출간되었다. 이 연재의 끝 무렵에 세계 수준의 최고
급 실리콘 러브돌을 만드는 '오리엔트공업'을 취재하게 되었다.

　　러브돌이란 시쳇말로 '더치와이프Dutch Wife'인데, 이 단어는
일본식 영어가 아니라 세계 공용어라고 한다. 러브돌은 살아있는
여성과 사귈 수 없는, 혹은 사귀고 싶지 않은 남자들을 위해 성
욕의 배출구로 만들어진 인형을 말한다. 우에노오카치마치에 있
는 오리엔트공업의 쇼룸에 가보니 아름다운 중년 여성부터 아주
어린 소녀까지 다양한 인형이 줄줄이 늘어서 있었다. 이곳은 고
객의 취향과 욕구에 맞춰 상담을 한 뒤에 이미 제작된 인형에 옵
션을 넣어 주문하는 세미오더 시스템으로 운영되고 있었다. 최고
급품이면 인형 하나에 70만 엔 이상 하는데, 가격이 가격인 만큼
얼굴의 생김새, 머리카락의 색, 가슴의 크기에서부터 음모의 양
까지 고를 수 있었다. 주문을 하면 가쓰시카 구에 있는 공장에서

東京右半分

都築響一

2012年、東京右傾化宣言

ふんどしパブに女装図書館、パンダの剥製に地元プロレスに、
昭和キャバレーに健康ランドに極道ジャージにラブドール……
85の物語と108のキャラクターでつづる、右曲がりの東京見聞録!

筑摩書房　定価〔本体価格6000円+税〕

《도쿄 오른쪽 반(東京右半分)》
(지쿠마쇼보, 2012년)

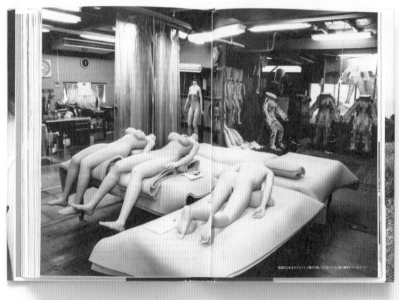

위: 'WASABI' 로리타 계열의 귀여운 코스튬 의상 전문점, 다이토 구 마쓰가야
아래: '오리엔트공업' 유서 깊은 러브돌 회사, 다이토 구 우에노(모두 《도쿄 오른쪽 반》에서)

완성해서 택배로 발송하는데, 오리엔트공업에서는 러브돌을 출고할 때 '시집간다'라고 표현한다. 덧붙여 수리 등의 이유로 공장에 되돌아올 때에는 '친정 방문'이라고 부른다고.

대체 어떤 사람들이 돈을 그만큼이나 들여서 인형을 사는지 궁금해하는 사람도 있으리라. 그도 그럴 것이 조잡한 성인용품과는 영수증 금액에 찍히는 '0'의 개수부터가 다르니까. 나는 점점 호기심이 강해졌다.

러브돌을 구입하는 이들 중에는 물론 "살아있는 여자보다 내 말을 다 들어주는 인형이 좋다"라는 독특한 취향 때문에 기꺼이 돈을 지불하는 마니아도 있었다. 그러나 여성공포증이나 남 앞에 나서면 얼굴이 붉어지는 적면공포증으로 아무리 노력해도 여성과 자연스럽게 만날 수 없는 사람도 있었고, 몸의 장애로 여성과 육체적인 관계가 불가능한 사람도 있었다. 개중에는 정신장애를 가지고 태어난 아들을 키우는 어머니의 사연도 있었다. 정신적으로 장애가 있는 남자 아이라도 어느 정도 나이가 차면 성욕이 끓어오른다. 어쩔 수 없이 어머니가 자신의 손으로 아이의 성욕을 처리해주었지만 점점 주체할 수 없이 성욕이 강해져서 이대로라면 큰일이 나겠구나 싶던 차에 오리엔트공업의 러브돌을 알게 된 것이다. 어머니는 "러브돌이 저와 제 아이를 구해주었어요"라고 감사 인사를 했다고 한다. 이런 사정으로 오리엔트공업에는 장애인 할인제도가 마련되어 있다.

다양한 이유로 러브돌과 함께 매일을 보내다 보니 러브돌이 단순히 비싼 자위 도구를 넘어서 파트너 같은 존재가 되어가는 경

우도 있다. 예전에는 러브돌을 구입했다는 사실을 필사적으로 숨겼지만, 최근에는 오너들의 의식이 바뀌어서 오프라인 모임을 하거나 자신이 좋아하는 러브돌을 조수석에 태우고 여행을 떠나기도 한다. 료칸을 전세 내서 러브돌을 옆에 앉히고는 연회장에서 식사를 하며 즐거운 시간을 보내기도 한다는 이야기도 들었다.

　오리엔트공업과 교류를 이어가던 어느 날, 심사위원을 부탁받은 적이 있다. 바로 오리엔트공업이 몇 년에 한 번 개최하는 '나만의 러브돌 사진 콘테스트'의 심사였다.

　러브돌을 찍은 사진이라고 하면 대부분 변태적인 장면을 떠올리겠지만 그런 사진은 거의 없었고 아주 평범한 사진이 대부분이었다. 앞치마 차림으로 부엌에 서서 샐러드를 만들거나, 잠옷을 입고 컴퓨터를 하는 사진이 있는가 하면, 스키복을 갖춰 입고 스키장에 서 있는 사진도 있었다. 러브돌이라고 말하지 않으면 여자 친구를 찍은 스냅사진으로 보일 정도였다. 사진을 심사하며 성적 도구를 넘어선 오너와 인형의 관계성이 조금씩 보이기 시작했다. 연인이기도 하고 여동생이기도 하고 누나이기도 한 그들의 관계성이. 이 감정은 틀림없는 '러브'이지만 세상은 그 대상이 살아있는 여자가 아니라 인형이라는 이유만으로 변태라고 단정 짓는다.

예술은 '교양을 쌓기 위해서'부터 '유명해져서 돈을 벌기 위해서'까지 다양한 역할이 있다. 무엇이 좋고 나쁘다는 것은 아니지만, 세상에서 예술을 가장 필요로 하는 이들은 그림을 그리는 일이

살아가는 것과 동의어인 아웃사이더나, 내일 당장 사형을 당할지도 모르는 최후의 시간에 붓을 쥐는 사형수나, 투고한 그림이 성인잡지에 실리는 것이 유일한 낙인 일러스트 장인이나, 인형에게만 자신의 마음을 내보일 수 있는 아마추어 사진작가 같은 '갇혀버린 사람들'이 아닐까. 그들에게 예술은 유일한 통로일지도 모른다. 지적인 탐구를 위한 예술도 분명 존재하지만, 그 전에 한 사람의 목숨을 구할 수도 있는 예술도 확실히 존재한다. 그러한 사실을 알아주었으면 할 뿐이다. 이런 일은 원래 아트 저널리즘의 임무라고 생각하지만 아무도 하려고 하지 않으니까 내가 나설 수밖에 없다.

만화가 네모토 다카시와 동료들이 벌써 30년 넘게 계속하고 있는 '환상적인 음반 해방동맹'이라는 단체가 있다. 이 단체에서는 아무도 모르거나 알려고도 하지 않았던 숨겨진 음악을 찾아서 소개하는 활동을 한다. 그 해방동맹의 시작에는 '모든 음반은 마땅히 턴테이블에서 평등하게 재생될 권리를 가진다'라는 선언이 있었다. 예술도 마찬가지다. 모든 그림은 평등하게 벽에 걸려서 감상될 권리가 있다. 그 작품이 좋다고 하든 나쁘다고 하든 평가는 마음대로 하면 되지만, 보지도 않고 우습게 여기는 것만큼은 참을 수 없다. 예술에는 호평과 혹평 또는 비싼 작품이나 그렇지 않은 작품은 있을 수 있다. 하지만 예술에는 우열이 없다는 점을 잊지 않았으면 한다.

미술대학이라는 덫

오래전부터 미술잡지에서 해보고 싶은 특집 중에 몇 번이나 거절당했던 기획이 있는데, 바로 '예술을 망하게 하는 것은 미술대학이다'라는 기획이다.

예를 들어 학업에는 전혀 흥미가 없고 성적도 최악이며 수업시간에는 노트에 낙서만 끼적이지만 자기 방에서 그림을 그릴 때만큼은 즐겁다는 아이가 있다고 해보자.

그 아이가 고등학교 2학년이 되어 진로 상담을 하면서 미대에 가고 싶다고 하면 우선 미술입시 전문학원에 가라고 할 것이다. 미대 입시를 위해 아무런 흥미도 없지만 2000년 전에 살았던 고대 그리스인이나 로마인의 석고상을 끝없이 데생해야 한다. 운좋게 미대에 들어가면 이번에는 교수가 "우선 콘셉트를 설명해봐"라고 말한다. 미술입시 전문학원에서 가르치는 선생님이라고해도 미대생이나 대학원생에 불과하니 이론을 제대로 배웠을 리가 만무한데 말이다. 어려운 책을 읽으면 머리만 아프고 다른 사람 앞에서 말도 잘 못하지만 그림을 통해 구원을 받는 아이들이미대에 들어가서 직면하는 현실은 바로 이런 것이다. 이런 현실때문에 '다른 건 아무것도 못하지만 그림을 그릴 때만큼은 즐겁다'라는 아이의 자아가 무너져간다.

게다가 미대는 입학금도 학비도 무척 비싸다. 몇백만 엔을감당할 수 있는 가정에서 자라지 않는 이상 미술의 전문교육조차받을 수 없다. 돈이 없으면 국공립대학을 가면 된다고 할지도 모

른다. 현재 일본에서 최고의 미술대학으로 꼽히는 곳은 국립대학인 도쿄예대인데, 믿기지 않겠지만 이 대학에 들어가기 위해 열 번이 넘게 도전하는 수험생이 아직도 있다. 사법시험도 아닌데 말이다. 19살부터 29살까지 그 10년 동안 시험에 매달리지 않고 자신만의 그림 세계를 구축했나갔다면 어땠을까.

지인 중에 도쿄예대에서 강의를 하는 교수가 몇 명 있어서 가끔 강연에 초청을 받는다. 그런데 강연을 하고 사례금을 입금받기 위해 서류를 작성하다가 황당했던 적이 있다. 사례금이 수십만 엔도 아니고 1만이나 2만 엔 정도지만 행정 절차니까 어쩔 수 없다고 생각하며 주소나 기타 정보를 기입하고 있는데, '출신 학교와 최종 학력'이라는 항목이 나왔다. 이런 것도 적어야 하느냐고 담당자에게 물어보자 미안한 얼굴로 "그것도 적어주셔야 해요"라고 말했다. "최종 학력이 관계가 있어요?"라고 물으니 "최종 학력에 따라 사례 금액이 달라서요"라는 것이 아닌가! 대학원을 나온 사람이 고졸보다 몇천 엔 정도 더 비싸다(웃음). 나는 엉겁결에 '고지마치 중학교 졸업'이라고 썼지만(웃음). 정말이지 최악이다.

이런 대학이 일본에서 제일가는 예술 학교라는 씁쓸한 현실을 그때 처음 보았다. 몇 년이나 입시를 준비해서 겨우 대학에 들어가고 4년 동안 열심히 해서 교수의 마음에 든 덕분에 연구실에 들어가거나 조수가 되고, 일본미술전람회에 입상하기 위해 꾸준히 작품을 내며 최종적으로는 예술원에 들어가는 것을 목표로 살아가는 삶. 그들이 추구하는 삶은 이런 모습이 전부일지도 모

른다. 그러니 미대는 인생을 걸 만한 곳이 아니라는 점을 제대로 다루고 싶었지만, 잡지들은 절대로 그런 기사를 실어주지 않는다. 왜냐하면 미대나 그 계통의 예술 단체가 대형 광고주이기 때문이다.

혹시 지금 미대에 다니고 있는 사람이 이 글을 읽고 있다면 학교는 다양한 도구를 빌려주는 대형 아틀리에에 지나지 않으며, 교수는 판화의 프레스기 조작이나 기술적으로 모르는 부분을 알려주는 사람 정도로 생각하는 편이 좋다. 총괄적인 평가를 받을 때 교수에게 칭찬을 들었다면 경계를 하고 최악의 평가를 받았다면 찬사로 여기길 바란다. 어느 순간 미대 졸업증은 사회적으로 가치가 없으니 무의미하다는 생각이 들면 그때는 자퇴하는 편이 낫다.

록 밴드를 하고 싶은 사람은 기타를 사서 연습하면 된다. 음악대학을 들어가기 위해 입시학원을 다니지 않아도 되는 것이다. 래퍼나 소설가가 되고 싶으면 노트를 사서 오로지 가사나 문장을 쓰면 된다. 굳이 국문과를 들어가려고 하지 않는다. 하지만 미술만큼은 정규 교육을 거쳐야 작품을 만들 수 있다고 한다. 이런 논리는 좀 이상하지 않은가?

편집자가 할 수 있는
일은 뭔가요?

편집자라는 생물

2010년에 히로시마 시 현대미술관에서 'HEAVEN 츠즈키 쿄이치와 함께 순회하다 - 사회의 창을 통해 바라본 일본'이라는 전시회를 할 때, 기획전 공간을 전부 다 써서 대규모로 개인전을 열었다. 아마 큐레이터에게도 상당한 모험이었으리라. 나는 책을 낼 때처럼 전시회의 '머리말' 개념으로 다음과 같은 글을 써서 글자 하나하나의 크기를 가로 15㎝×세로 15㎝ 정도로(웃음) 아주 크게 뽑은 뒤에 전시회장 입구에 붙여놓았다. 전시회장에 온 사람이 읽기 싫어도 보게 되도록 말이다.

> 나는 저널리스트다. 아티스트가 아니다. 저널리스트의 일은 언제나 최전선에 있는 것이다. 전쟁의 최전선이 대통령 집무실이 아니라 진흙투성이가 된 대지에 있듯이, 예술의 최전선은 미술관이나 미술대학이 아니라 천재와 쓰레기가, 진실과 허세가 서로 뒤엉킨 길거리에 있다.
>
> 사람은 아주 새로운 무언가와 만났을 때 곧바로 아름답다거나 뛰어나다고 평가하지 못한다. 최고인지 최악인지 단번에 판단할 수는 없지만, 마음의 깊은 곳을 건드려서 안절부절못하는 기분으로 만드는 무언가와 만나는 순간이 있다. 평론가가 사령부에서 전시 상황을 읽고 판단하는 사람이라면, 저널리스트는 흙투

성이가 된 채로 '왠지 신경 쓰여서 견딜 수 없는 것'
을 파고드는 한 명의 병사이다.

잘못된 판단으로 병사가 전장에서 목숨을 잃듯이
잘못된 판단으로 저널리스트는 취재를 위험에 처하게
한다. 하지만 이해할 수 없는 삶의 리얼리티는 잘못된
판단을 내리기 쉬운 최전선에만 있다. 일본의 최전선,
즉 일본의 길거리는 항상 정염에 휩싸여 있고 '왠지
신경 쓰여서 견딜 수 없는 것'으로 가득하다.

이 전시회의 주인공은 길거리의 이름 없는 창조
자들이다. 문화를 다루는 대중매체에서는 완전히 묵
살해온 길거리의 천재들이다. 스스로가 예술을 하고
있다고는 전혀 생각하지 않는 그들의 창조성이 지금
미술관을 장식하고 있는 예술가의 '작품'보다도 우리
들의 눈과 마음에 깊이 파고드는 것은 왜일까. 분명히
예술이 아닌데도 훨씬 더 예술적으로 보이는 것은 왜
일까.

내가 찍은 사진과 내가 만든 책은 그런 예술가들
을 기록하고 후세에 전할 도구에 지나지 않는다. 이제
부터 만나게 될 사진을 보며 어떻게 찍혔는지가 아니
라 무엇이 찍혔는지를 봐주었으면 좋겠다.

이는 정염에 휩싸여 있는 최전선에서 보낸 긴급
보고니까.

이 정도만 소개해도 하고 싶은 말이 전부 담겨 있기 때문에 이쯤에서 본론으로 돌아가야겠다(웃음).

평소에 직업이 뭐냐는 질문을 받으면 나는 편집자라고 답하고 전시회장에서 그런 질문을 받으면 편집자 겸 사진작가라고 답하지만, 나는 기본적으로는 편집자다. 저널리스트라고 소개해도 좋겠지만 그 단어는 너무 멋있어서 부담스럽다.

　사진을 찍기 시작할 즈음의 이야기를 하며 했던 말인지도 모르지만, 나는 취재를 하고 싶은 것이지 멋진 사진을 찍고 싶은 것은 아니다. 원래는 전문가에게 사진을 맡기고 싶지만 예산도 부족하고 취재의 의도를 설명할 여유도 없다. 그래서 어쩔 수 없이 직접 사진도 찍고 기사도 쓰고 때로는 디자인까지 하는 생활이 이어지고 있는데 이는 어디까지나 '어쩔 수 없이' 하는 것이

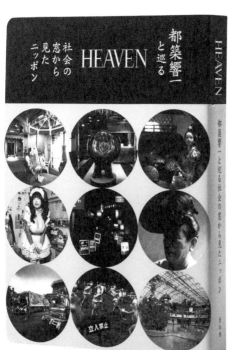

다. 전에는 사람들이 물어볼 때마다 어쩔 수 없이 한다는 점을 강조했지만, 빈정거리는 말로 오해하는 듯해서 지금은 되도록 그런 말을 하지 않는다.

　나는 가끔 미술관에서 전시회도 열

《HEAVEN 츠즈키 쿄이치와 함께
순회하다-사회의 창을 통해 바라본
일본HEAVEN 都築響一と巡る 社会の窓から見たニッポン》
(세이겐샤, 2010년)

기 때문에 "츠즈키 씨는 예술가이신 거죠?"라고 물어보는 경우가 많은데 "아뇨, 저는 어디까지나 편집자일 뿐입니다"라고 답한다. 그러자 "그럼 그 취재 대상을 찾아가는 과정이 예술인 거네요"라고 말하는 사람도 있었다. 고마운 말이긴 하지만 절대로 스스로를 예술가라고 생각하지 않도록 언제나 유념하고 있다.

내 직업을 뭐라고 생각하든 상관없지만 나는 절대로 평론가는 아니다. 이 부분은 확실히 짚고 넘어가고 싶다.

예전부터 평론가 부류와 잘 어울리지 못해서 지금까지도 나에게 평론가 친구는 한 명도 없다. 나는 '일류 평론가보다 이류 창작자가 더 대단하다'라고 믿고 있는데, 대부분의 평론가들은 모르겠지만 기본적으로 저널리스트와 평론가는 역할이 다르다.

평론가의 역할은 자신의 이름을 걸고 많은 선택지 중에 자신이 좋다고 생각하는 하나를 고르는 일이다. 평론가에게는 그 선택과 설득력이 관건이다.

반대로 저널리스트의 역할은 모두가 "이게 좋아"라고 말할 때 "이런 것도 있어" 하고 될 수 있는 대로 선택지를 많이 제시하는 일이다. 저널리스트는 모두가 "현대미술이란 이런 것이다"라고 말할 때 비주류 예술가의 작품을 제시하거나, 모두가 "미국은 나쁘다", "이슬람은 나쁘다" 하고 말할 때에 다양한 사람들의 사고방식을 보여준다. 모두가 "대학 정도는 나와 줘야지", "결혼해서 가정을 꾸려야지"라고 말해도 대학을 나오지 않고 결혼을 하지 않아도 행복하게 사는 사람의 이야기를 들려준다.

평론가와 저널리스트 중에 어느 쪽이 더 낫다는 말이 아니라

서로 하는 역할이 다른 것뿐이다. 실제로 일을 하다 보면 그 양 극단 사이를 왔다 갔다 할 수밖에 없지만. 앞에서 일류 평론가보 다 이류 창작자가 더 대단하다고 했는데 '일류 취재기자보다 이 류 창작자가 더 대단하다'는 점은 말할 것도 없다.

《잘 부탁해 현대시》에서는 지금까지 시가 만들어질 수 없다고 생 각되었던 장소에서도 이런 시가 존재한다는 사실을 알리고 싶었 고, 《TOKYO STYLE》에서는 열심히 일해서 교외에 집을 사거나 고급 맨션을 빌리지 않아도 월세 5만 엔짜리 낡은 목조 연립주택 에서도 행복하게 살 수 있다는 점을 말하고 싶었다. '어느 쪽이 더 좋은가'가 아니라 '어느 쪽도 좋다'는 생각을 알리고 싶었다. 원고지에 만년필로 글을 쓰는 것보다도 벽에 스프레이를 뿌리 는 그라피티가 더 훌륭하다거나, 조금 무리해서 비싼 집을 빌리 는 것보다 좁고 더러운 방에 사는 편이 낫다고 말하는 것도 아니 다. 모든 일을 따져보고 등급을 나누는 것이 아니라 그저 호불호 에 지나지 않는다는 점을 계속 말하고 싶어서 지금까지 이런 일 을 해오지 않았나 하는 생각도 든다.

　내가 10대였을 때는 양복을 입은 사람을 청바지에 티셔츠 를 입은 사람보다 '상위 계급'이라고 생각하는 사람이 압도적으 로 많았고 사회적인 신용도도 더 높았다. 그러나 지금은 양복보 다 비싼 청바지를 흔하게 볼 수 있다. 양복을 입었는지 청바지에 티셔츠를 입었는지로 그 사람을 판단하는 일은 더 이상 불가능하 며, 복장이 인간의 지위를 나타내지 않는다는 사실은 이제 누구

나 알고 있다. 그러나 건축이나 인테리어나 예술업계를 보면 아직까지도 넓고 쾌적한 방이 무조건 더 낫다거나 유명한 미대를 졸업한 사람이 더 훌륭하다고 생각하는 풍조에서 완전히 벗어나지 못하고 있다. 그런 편견을 조금이라도 부수고 싶다.

물론 나도 좁은 방보다는 넓은 방이 좋긴 하다(웃음). 나를 인터뷰하러 집에 방문한 기자가 "생각보다 넓은 곳에서 깔끔하게 해놓고 살고 계시네요"라며 어쩐지 책망하는 듯한 눈초리로 바라본 적도 있다. 나는 딱히 고급스러운 취미나 풍족한 생활을 반대하는 것이 아닌데 이런 식으로 크게 오해를 받고 있다. 나는 다만 내가 제시하는 다양한 선택지를 통해 생각을 확장함으로서, 쓸데없는 열등감이나 좌절감에서 자유로워지기를 바랄 뿐인데 말이다.

사진의 갈림길

사진을 찍게 되었던 계기는 《TOKYO STYLE》을 만들면서였는데, 전에도 말했듯이 필름 시대를 거쳐 디지털 시대를 살아오면서 대형 카메라부터 가라케(일본 내에서만 유통되는 독자적인 휴대전화)의 카메라까지 제법 다양한 카메라를 써왔다. 다양한 카메라로 작업한 사진을 잡지에 연재하거나 단행본으로 만들기도 했고 사진전도 여러 번 열었으며, 그 결과물들은 지금 서점의 사진집 서가에 꽂혀있다.

첫 사진전은 1998년 미토예술관에서 열었던 '츠즈키 쿄이치의 진기한 일본기행전'이었다. 그 뒤에 열었던 'HAPPY VICTIMS 옷으로 재산을 탕진한 이들의 호조키(일본 중세문학의 대표적인 수필)' 사진전은 일본뿐만이 아니라 프랑스, 영국, 룩셈부르크에서부터 멕시코까지 순회했다. 되돌아보면 전시회 역사도 벌써 20년 가까이 된다.

귀에 못이 박히도록 말하지만, 내가 사진을 찍는 목적은 어디까지나 취재 기사를 쓰기 위함이며 '작품'을 찍고 싶은 생각은 추호도 없다.

취재를 하러 미국의 시골을 돌아다니던 무렵에 마을 외곽에 있는 폐가를 종종 발견하고는 했는데 보통 잡초가 우거져 있고 녹이 슨 자동차가 방치되어 있었다. 그런 장소와 마주치면 '예술사진'을 찍는 일은 어렵지만 '예술적인 느낌'으로 사진을 찍는 일은 어렵지 않겠다는 생각이 든다(웃음). 사진을 찍을 때는 예술인가 저널리즘인가, 작품인가 정보인가를 잘 고려해서 방향을 정해야 한다. 세바스치앙 살가두처럼 위대한 사진가라면 모를까 두 마리 토끼를 다 잡는 일은 쉽지 않으니 말이다. 물론 진심으로 전하고 싶다는 마음으로 찍은 사진이 결과적으로 아름다운 사진 작품이 되는 경우는 있지만 이는 사진의 신이 내려준 은총에 지나지 않으며, 처음부터 그런 욕심을 부리는 일은 위험하다. 많은 사진가들은 동의하지 않겠지만.

《HAPPY VICTIMS 옷으로 재산을
탕진한 이들의 호조키(HAPPY VICTIMS
着倒れ方丈記)》(세이겐샤, 2008년)

フェトウス
Fötus

他人の目を気にしないツワモノが多い新宿界隈でも、ちょっと目立つ彼、実は特殊メイクの学校に通う、若冠22歳のシャイな青年である。瀬戸内海は島生まれ育ち、子供のころから「メンズより種類が豊富で、デザインもかわいいレディスの服を着ていた」お洒落さんだが、16歳のときに福山のセレクトショップで、Fötus（フェトウス）と運命の出会い。『フィフス・エレメント』に出てきそうなサイバー感覚に衝撃を受け、以来「フェトウス以外ほとんど着ない」という一途な着倒れ街道を爆走中である。美大卒業後、専門学校に通いながらフルにバイトして（原宿の洋服屋店員）購入資金を稼ぎ、新宿や原宿の店はもちろん、可能なかぎり全国のショップを定期的に回遊。各地のショップスタッフともお友達状態だ。住まいは「ここも新宿？」と絶句するような、パークハイアット・ホテルそばの古色蒼然たるアパートで家賃節約。夜遊びにもほとんど行かない。いまや6年間の努力で250〜300着のコレクションを誇る彼だが、唯一の悩みはクリーニング代。家で洗濯ができない素材が多い上に、特殊料金まで取られてしまうのだ。ちなみにオリジナリティあふれるヘアスタイルは、原宿の美容院で「3人がかりで12時間」かけて完成させる力作。寝るときはどうするの、と聞いたら、「テンピュール化でうつ伏せに寝てますけど、意外に窒息しません」だって。あ、当然パジャマもフェトウスのシャツとジャージだそうです。

Shinjuku is no place for quiet people and even here he stands out, yet really he's a shy 22 year old. Born and raised on a small island in the shadow of the Inland Sea, he's been fashion-conscious since childhood, "wearing ladies'" wear because it had more variety and cute designs than men's. "Then, at age sixteen, he first encountered Fötus at a boutique in Fukuyama and was struck by the "cyber sensibility" like something straight out of the *Fifth Element*. Ever since then he's "worn almost nothing else but Fötus," making fast tracks on the fashion victim expressway. After graduating from art school, he went on to a technical academy to while fully using his pay from part-timing at a clothing store in Harajuku to make cyclical visits to Fötus Tokyo shops in Shinjuku and Harajuku (of course!) as well as to as many other branches around the country as possible, so he's on good terms with Fötus staff all over Japan. Living in a faded bargain-rent apartment in the shadow of the Park Hyatt Hotel, hardly ever stepping out at night, he prides himself on having polled together a collection of some 250 to 300 outfits these past six years. His only headache is the dry cleaning bill. Not only can't most of the fabrics be washed at home, they generally require extra-charge special treatments. And just in case you were wondering, his highly original hairstyle took "three people working twelve hours" to achieve at a Harajuku salon. Asked what he does with it when he sleep, he says, "I sleep on my stomach with a Tempur pillow - amazing I don't suffocate." Though his pajamas are a Fötus shirt and jersey, of course!

6:30 AM	起床	Wake up
11:30 AM	高校	High school
3:30 PM	専門学校	Finish school
4:30 PM	アルバイト	Part time job
7:30 PM	帰宅にて メイクの練習、荷造り	Make up, practice and making
7:30 AM	翌日のコーディネートを考えて就寝	Coordinate tomorrow's outfit, then sleep

Photographed in July 2004

전국에 있는 가게를 돌아다니며 모은 브랜드
'FOTUS'의 의류 컬렉션(《HAPPY VICTIMS 옷으로
재산을 탕진한 이들의 호조키》에서)

지금 사진이라는 도구로 작품 활동을 하는 일본인 예술가 중에 국제적으로 가장 유명한 사람은 스기모토 히로시 씨일 것이다. 사실 스기모토 씨와 나는 우연히 같은 장소를 촬영한 적이 몇 번 있다.

스기모토 씨의 사진 중에 밀랍인형으로 만든 레오나르도 다빈치의 '최후의 만찬'을 찍은 작품이 무척 유명한데, '최후의 만찬'이 있는 곳은 이즈에 있는 밀랍인형 전시관으로 나도 《ROADSIDE JAPAN 진기한 일본기행》에서 소개했던 적이 있다. 똑같은 피사체를 찍었지만 스기모토 씨는 8×10 대형 카메라로 완벽하게 장비를 갖추어서 흑백 사진을 찍었고, 나는 휴대용 카메라로 스냅사진을 찍어 컬러로 표현했다. 결과물을 놓고 보면 같은 피사체를 찍었다고는 생각하기 힘들 정도로 다른 느낌이 나며 사진 출력 비용도 천배 정도 차이 나지만, 자료로서의 가치는 컬러인 내 사진에 더 있을지도 모른다(웃음).

전시관에 걸린 스기모토 씨의 '최후의 만찬'을 보고 그 아름다움이나 심오함에 감동하는 사람은 많겠지만 "사진을 찍은 곳은 어딘가요?"라고 묻는 사람은 그리 많지 않을 것이다. 내가 찍은 '최후의 만찬'도 미술관에 전시된 적이 있었는데 "멋진 사진이네요"라고 칭찬받는 것보다 "도대체 여기는 어딘가요!"라고 물어봐주는 쪽이 백배 더 기뻤다. 작품 사진과 보도 사진의 차이는 여기에 있다.

이를테면 스기모토 씨는 카메라와 필름과 밀랍인형으로 만든 '최후의 만찬'을 이용해서 자신의 세계를 만들어내고자 하는

'조물주'다. 그러나 나는 밀랍인형 전시관의 현장감이나 무명의 밀랍인형사의 정열 같은 것을 전하는 '영매' 혹은 '무당'이다. 물론 내 사진을 좋게 평가해주면 기쁘지만 이러한 역할의 구분을 늘 의식해야겠다고 다짐한다. 자신의 의지로 조물주와 영매사라는 구분을 거뜬히 뛰어넘는 대단한 재능을 가진 사람도 있을 것이다. 하지만 앞서 말했던 미국 시골의 풍경처럼 내가 촬영하는 대상은 찍는 방법에 따라 예술 사진으로 보일 수도 있기 때문에 '조물주'가 되지 않도록 특히 조심하고 있다.

사진에 관해 조금 더 이야기해볼까 한다. 나는 《TOKYO STYLE》을 만들면서 처음으로 사진을 찍기 시작했는데 그때는 취재할 때 많이 쓰는 카메라 대신 주로 4×5 사이즈의 대형 카메라를 썼기 때문에 다른 취재 기자가 봤을 때 조금 이상하다고 생각했을지도 모른다.

하지만 사진작가가 카메라를 고르는 기준은 '높은 해상도로 찍고 싶으니 큰 필름을 쓴다' 같은 기술적인 이유만이 아니다(라고 나는 생각한다). 사진을 찍는 대상, 즉 피사체와 자신의 심리적인 관계를 고려해 '이번에는 이 카메라로, 이런 포맷으로 찍어야지' 하고 정하는 일이 많다.

사진작가인 후지와라 신야 씨가 일전에 이런 이야기를 한 적이 있다. 일안 리플렉스 카메라는 렌즈가 앞으로 나와 있어서 상대에게 무기를 들이대는 듯한 감각이 느껴지고, 4×5나 8×10 사이즈의 대형 카메라는 삼각대에 고정한 뒤 검은 천으로 덮어서 뷰 파인더에 비친 상을 보기 때문에 작은 창을 통해 외부 세계를

관찰하는 듯한 기분이 든다고 말이다. 후지와라 씨는 인물사진을 찍을 때 이안 리플렉스 카메라를 자주 쓴다고 했다. 이유를 물으니 이안 리플렉스 카메라는 뷰 파인더가 카메라 윗부분에 있기 때문에 상대를 정면으로 보지 않고 머리를 숙여서 카메라를 위에서부터 내려다보며 촬영하게 되는데, 이러한 자세가 상대에게 머리 숙여 인사를 하는 듯한 겸손한 마음을 만들고 그 마음이 찍히는 이에게도 전해지기 때문이라고 했다. 그러면 상대의 얼굴은 온화하게 바뀌어 있다는 것이다. 우스갯소리 같지만, 나도 후지와라 씨의 말이 사실이라는 점을 경험을 통해 알게 되었다.

《TOKYO STYLE》 이야기로 돌아가면, 예전부터 유럽에서는 일본의 작은 연립주택을 비좁은 토끼장 같다며 비웃었는데 그러한 유럽의 시각에서 연립주택을 촬영한 사진은 이미 셀 수 없이 많다. 그런 사진은 대체로 약간 비스듬하게 구도를 잡고 35㎜의 필름카메라로 입자가 거친 느낌을 살려서 찍는다. 사진에는 '집안 꼴이 말이 아니구만' 하는 사진작가의 마음이 그대로 드러난다.

하지만 나는 '좁은 연립주택도 좋은 점이 있다고!' 하는 마음으로 취재를 시작했다. 그래서 보도 사진처럼 찍지 않고 건축 전문 사진작가가 유명 건축가의 작품을 찍듯이, 잡지 〈가정화보家庭画報〉의 대저택 방문 특집처럼 좁고 더러운 집을 어떻게든 아름답게 찍으려고 애를 썼다. 내 나름대로 존경의 마음을 담아 작업을 진행했던 것이다.

특히 요즘은 디지털카메라의 성능이 굉장히 뛰어나서 좋은 피사체가 있으면 사진은 누가 어떻게 찍어도 큰 차이가 없다고

생각할지도 모르지만, 의외로 촬영하는 사람의 마음이 그대로 드러난다는 점이 사진의 재미있는 부분이기도 하다. 숨기려고 해도 생각보다 많은 부분이 드러나는 것이다. 그렇기에 나는 스스로 재미를 느끼지 못하는 기획은 촬영하지 않는다. 아무리 꾸며내려 해도 상대에게 들킬 것이 분명하기 때문이다. 물론 광고사진 같은 또 다른 세계도 있으며 그 분야에서는 다른 기술이 쓰이기에 함부로 단정 지을 수는 없다. 여기서 이러쿵저러쿵해도 어차피 나에게 그런 의뢰는 오지도 않으니 상관없지만(웃음).

검색이라는 이름의 마약

"어떻게 그런 소재를 찾아내세요?"와 "어떻게 하면 그런 식으로 틈새시장을 노릴 수 있나요?"가 인터뷰를 할 때 가장 많이 받는 2대 질문이다(웃음).

여기서 확실히 짚고 넘어가고 싶은데 나는 《TOKYO STYLE》부터 스낵바(여성이 카운터 안쪽에서 손님을 접대하는 형태의 술집)에 이르기까지 '틈새'가 아닌 '대다수'를 취재해왔다. 유명한 건축가가 디자인한 대저택에 사는 사람보다 좁은 임대 연립주택에 사는 사람 쪽이 훨씬 많다. 데이트를 할 때 호화로운 호텔에 묵는 사람보다 국도변에 있는 러브호텔에 묵는 사람이 훨씬 많다. 밥을 먹고 2차를 갈 때 고급 와인바보다 스낵바에 가는 사람이 훨씬 많다. 그러니 나는 틈새가 아닌 대다수를 취재

해온 것이다.

어째서 대중매체는 대다수의 사람들이 하고 있는 것을 다루지 않을까. 나는 오랫동안 이런 의문이 들었다. 극소수의 사람만이 누리는 것만 다루는 이유는 모두가 할 수 있는 것은 가치가 없거나 뒤떨어진다는 생각 때문일까. 전에도 말했지만, 그런 식으로 욕망을 부추기는 시스템을 만드는 이들에게 신물이 나서 평범하게 사는 대다수의 사람들과 같은 곳에 있고자 노력해왔다. 그러다 보니 기존의 대중매체에서는 거의 의뢰가 오지 않지만(웃음).

많은 사람이 하고 있는 일을 기사로 쓴다는 것은 말하자면 '취재하기 쉽다'는 뜻이다. 빈정대는 말이 아니라 정말로 그렇다. 힘겹게 찾아야 발굴할 수 있는 소재가 아니라 어디에서든 흔하게 볼 수 있는 소재를 다루기 때문이다. 스낵바도 러브호텔도 좁은 연립주택도 도처에 널려있다.

그러니 나에게 있어서 정보원은 그리 대단한 존재는 아니다. 나에게 정보원이란 길에서 우연히 만나거나 친구들이 소개해주거나 술집에서 알게 된 사람이 되기도 한다. 물론 정보를 인터넷에서 찾아볼 때도 있지만 정보원을 통해 소재를 얻은 뒤에 조사하는 정도로, 처음부터 인터넷 창을 뚫어져라 들여다봐도 아무것도 나오지 않는다. 인터넷에 '도쿄, 가볼 만한 곳'이라고 검색해서 어떤 결과가 나오는지 살펴보면 그 이유를 알 수 있을 것이다(웃음).

마음에 드는 소재가 있어서 검색을 했는데 간단히 검색 결과가 나온다면 누군가가 벌써 다룬 소재이다. 검색이 된다면 기사

를 보면 되지 굳이 직접 취재할 필요는 없다.

내가 잡지 편집장이라면 사무실에 가만히 앉아서 인터넷만 뒤지는 편집자들은 전부 잘라버릴지도 모른다(웃음). 편집자들에게 "낮 시간에 가만히 사무실에 있으면 안 돼. 죽이 되든 밥이 되든 직접 나가서 소재를 찾아와!"라고 잔소리를 퍼붓거나. 힙합에 관한 기사를 쓴다고 해보자. 일본 힙합에 관한 정보를 포괄적으로 살펴볼 수 있는 웹사이트는 하나도 없지만, 레코드 가게나 라이브 클럽에 가면 최근에 하고 있는 공연이나 새 앨범의 홍보지가 수십 장씩 놓여있다. 전시회 정보를 찾고자 할 때에도 잡지만 뒤적거리기보다는 미술관이나 화랑의 벽에 다닥다닥 붙어 있는 포스터나 전단지가 훨씬 도움이 된다.

이런 맥락에서 보면 지금 내가 가장 이해할 수 없는 것은 '요약 사이트'다. 자신의 발품은 하나도 들이지 않고 다른 사람의 수고를 멋대로 가져다가 편집해놓은 사이트이기 때문이다.

내가 발행하는 메일 매거진에서는 당장 취재하러 갈 수 없는 해외에 있는 소재를 다룰 때가 종종 있다. 그럴 때에는 당연한 말이지만 절대로 허락 없이 정보를 가져다 쓰지 않는다. 당사자의 웹사이트나 페이스북 등 다양한 수단을 통해 어떻게든 저작자에게 연락을 해서 의도를 설명하고 정보를 얻는다. 그렇게 서로 이야기를 주고받다가 시기가 맞아서 해외에서 만나는 일도 있었다.

그러나 메일이나 메시지를 아무리 보내도 완전히 무시당하

는 일도 적지 않고, 도중까지는 잘 가다가 마지막에 엎어졌던 기사도 있다. 이 과정은 수고도 많이 들고 비효율적이지만 그렇기 때문에 재미있다. 일이 잘 진행되어서 기사로 완성되었을 때의 기쁨도 훨씬 크다.

하지만 요약 사이트를 만드는 사람은 그런 기쁨을 누릴 수 없다. 자신은 조금도 움직이지 않고 다른 사람이 가지고 있는 정보를 요약해서 올릴 뿐이니 말이다. 사이트 방문자를 늘려서 광고 수익을 얻으려는 등 이유는 다양하겠지만 어쨌든 요약 사이트에서는 생명력이 조금도 느껴지지 않는다. 요약 사이트에서 남의 정보를 그대로 가져와 사용하면서 편집자로서의 자존감을 깎아내리는 사람이 많다는 사실도 나는 이해할 수 없다. 편집자의 월급을 시급으로 환산하면 비참하다는 말밖에 나오지 않는다. 그러니 편집자가 자신의 일에 보람과 재미를 느끼지 못하면 대체 무엇을 에너지로 삼아 일을 할 수 있겠는가?

사전 조사의 득과 실

나는 주요 독자층이 젊은이인 잡지를 만들어왔는데, 어째서인지 요 몇 년은 노인 관련 책을 많이 냈다. 《일본의 진기한 노인 이야

기珍日本超老伝》를 시작으로《호색한 야스다 노인 회상록性豪 安田老人
回想録》부터 《독거노인 스타일独居老人スタイル》까지. 게다가《천국은
술에 물을 섞은 맛이 난다 - 도쿄 스낵바의 매혹적인 술주정天国は
水割りの味がする~東京スナック魅酒乱》》이나《엔카여 오늘밤도 고맙다 -
알려지지 않은 인디 엔카의 세계演歌よ今夜も有難う_知られざるインデ
_ーズ演歌の世界》,《도쿄 스낵바에서 계속 마시는 이야기 - 마담, 주문
들어갑니다!東京スナック飲みある記 ママさんボトル入ります!》까지. 표지를
쭉 나열해놓고 보니 스스로도 조금 당혹스럽다.

고령화 사회에 들어서면서 이제부터는 노인의 시대가 오리
라는 계산을 하며 이런 책들을 만들지는 않았다. 재미있는 일
을 하며 재미있게 사는 사람을 찾다 보니 어느새 고령자 대상의
NHK 생활정보 방송 '오탓샤쿠라부'처럼 되었던 것뿐(웃음).

고령자를 소재로 하는 책을 만들 때 인터넷은 전혀 도움이
되지 않는다. 왜냐하면 노인들은 인터넷을 하지 않고 스마트폰
도 메일 주소도 없기 때문이다. 이 말은 우리가 살고 있는 공간
에 인터넷과는 다른 생생한 인간 네트워크가 존재한다는 의미이
기도 하다.

타베로그나 구루나비 같은 맛집 정보를 공유하는 사이트에
올라온 음식점의 개수는 셀 수 없을 정도로 많은데, 그중에서 스
낵바 같은 곳에 관한 정보는 전혀 찾아볼 수 없다. 그런 곳들은

고작 점심 한 번 먹어보고 별점이 얼마라고 말하는 대단하신 분들의 평가를 필요로 하지 않기 때문이다.

취재하려고 하는 노인이 유명인이면 모를까 대체로 전혀 알려지지 않은 일반인이다. 그러니 이름 없는 노인들을 취재하러 갈 때에는 백지 상태로 갈 수밖에 없는 것이다.

유명하지도 대단하지도 않지만 자신이 좋아하고 믿는 길을 계속 걸어온 어르신들이 있다. 그런 사람들을 만나러 가면서 비싼 선물을 준비해가고 유명한 잡지의 이름이 박혀 있는 명함을 건네고 굽실거리며 허리를 숙여도, 취재하는 사람이 '당신은 그저 소재일 뿐'이라는 생각을 마음속에 품고 있으면 반드시 상대에게 간파 당한다. 자신보다 훨씬 인생 경험이 풍부한 사람들에게는 아무리 겉을 꾸며도 소용없다. 취재 대상이 하고 있는 일이 흥미롭고 멋지다는 생각과 존경의 마음이 없으면 상대는 기자의 속내를 알아차린다. '나는 간파 당하지 않아'라고 자신하는 사람도 있겠지만, 이는 간파 당하지 않는 것이 아니라 상대가 알아채도 모르는 척해주는 것일 뿐이다.

나는 취재하러 가기 전에 지나치게 많이 조사하지 않도록 주의를 기울인다. 물론 아무런 조사를 하지 않고 가도 실례가 되지만. 나를 인터뷰하러 와서는 "책은 한 권도 안 읽었지만 페이스북은 잘 보고 있습니다"라고 말하는 사람이 생각보다 많았는데 그때의 기분을 떠올려보면 왜 실례가 되는지는 잘 알 수 있다(웃음).

대부분의 사람들은 인터뷰에 익숙하지 않고, 인터넷에 검색

왼쪽에서부터 《일본의 진기한 노인 이야기》(지쿠마문고, 2011년), 《호색한 야스다 노인 회상록》(아스페쿠토, 2006년), 《독거노인 스타일》(지쿠마쇼보, 2013년), 《천국은 술에 물을 섞은 맛이 난다 - 도쿄 스낵바의 매혹적인 술주정》(고사이도출판, 2010년), 《엔카여 오늘밤도 고맙다 - 알려지지 않은 인디 엔카의 세계》(헤이본샤, 2011년), 《도쿄 스낵바에서 계속 마시는 이야기 - 마담, 주문 들어갑니다!》(밀리언출판, 2011년)

해도 별다른 정보를 얻을 수 없는 경우가 많다. 취재를 하기 위해 매달 수십 명을 만나지만 위키피디아에 이름이 검색되는 사람은 백 명에 한 명 정도일까.

인터뷰를 하기 전에 가장 중요한 점은 미리 조사를 하되 조사한 내용을 잠깐 잊어버리는 것이다. 이 사람을 전혀 모르는 독자도 이해할 수 있도록 기사를 써야 하기 때문이다. 인터뷰할 사람을 이미 다 파악하고 있다는 마음가짐으로 상대를 만나면 당연하게 물어봐야 할 질문을 빼먹기 일쑤다.

마니아가 아니라 일반인 독자의 대표로서 인터뷰를 해서, 아무것도 모르는 사람이 기사를 읽고 흥미가 생겨서 인터뷰에 나온 장소를 가고 싶다거나 인터뷰한 사람을 만나고 싶다는 생각이 드는 기사를 쓰고 싶다. 그런 기사를 쓰는 것이 나의 목표이다.

위키피디아에서 사전 조사를 한다고 해보자. 하지만 인터넷에는 틀린 정보도 굉장히 많다. 틀린 정보를 그대로 믿고는 '이건 위키피디아에 실려 있으니까'라고 생각해 일부러 묻지 않으면 그 기사는 잘못된 정보를 확대 재생산하는 일에 기여하는 셈이다.

질문하는 사람이 그 분야에 대해 잘 모른다는 태도를 보이면 대답하는 사람이 여러 가지를 친절하게 알려줄 때도 있다. 예를 들어 래퍼를 취재할 때 보통 음악 미디어의 기자는 자신도 '그 방면의 전문가'라고 은연중에 드러내고 싶기 때문에 "이번 앨범의 콘셉트는?", "DJ 선택에는 어떤 의미가?"처럼 인터뷰 내내 자신들의 세계에서만 통용되는 화제만 꺼내는 경향이 있다. 그 바닥을 잘 알고 있으면 읽을 때도 즐겁겠지만 잘 모르면 이야기

를 따라갈 수 없다.

부모뻘인 아저씨가 와서 "초등학교 때는 어떤 아이였나요?" 처럼 음악잡지에서는 결코 하지 않는 질문을 하면, 인터뷰를 하는 상대는 '이 사람, 아무것도 모르는구만' 하고 불쌍히 여기면서 여러 가지를 자세히 이야기해줄 때도 의외로 많다.

나를 인터뷰하러 온 기자 중 가장 많은 타입은 노트를 펼쳐서 질문 리스트를 보면서 순서대로 질문하는 사람이다. 인터뷰는 설문 조사가 아닌데 말이다(웃음). 미리 대화의 내용을 예상하고 단정 지어버리면 대화는 그 범위 밖으로 뻗어나가지 못한다. 인터뷰를 예상한 대로만 진행하면 실패할 일은 없겠지만 의외의 성공을 거둘 수도 없다.

그러니까 누군가를 인터뷰할 때에는 '이런 이야기를 할 수 있으면 좋겠다'라고 대략적인 스케치를 하는 정도가 적당할지도 모르겠다. 인터뷰 준비는 결과를 가정하고 단정 짓는 과정이 아니라 기초를 닦아두는 과정이다. 취재 상대가 '이 기자는 이런 의도로 이런 기사를 구성하고 싶은 거구나' 하고 간파하는 순간에 인터뷰는 시시해지고 만다.

인터뷰에 노하우란 없다. 대화는 각자가 만들어온 호기심과 경험치가 만나는 지점에서 불꽃이 일어나고 불이 붙기 때문에, 될 수 있는 대로 다양한 일에 흥미를 가지고 많은 사람을 만나는 방법 외에 지름길은 없다.

제7장.

출판의 미래는
어떻게 될까요?

누가 활자에 무관심하다고?

지금 가장 활발하게 이루어지고 있는 출판의 형태는 독립 출판일 것이다. 젊은이들 중에는 만드는 사람도 만들고 싶어 하는 사람도 많이 있어서, 대체 어느 나라 젊은이가 활자에 무관심하냐고 묻고 싶다. 지금은 오히려 중년이나 노년층이 활자에 무관심할지도 모르겠다.

자동차업계에 모터쇼가 있듯이 출판업계에는 책의 견본시장에 해당하는 도서전이 있다. 일본에서 가장 규모가 큰 도서전은 일본서적출판협회나 일본잡지협회 등이 주최하는 도쿄국제도서전이다. 2015년에 도서전에 참가한 출판사는 470곳이었는데 일본의 출판사들은 어지간하면 출전하려고 한다. 하지만 도서전이 회를 거듭할수록 시시해진다고 모두 입을 모은다. 도서전의 방문객은 약 4만 명 정도라고 하는데 그 대부분이 도서전 관계자라고 (웃음).

도쿄국제도서전과 대조적인 행사로 도쿄아트북페어를 꼽을 수 있다. 출판업계와 무관한 독립적인 행사인데 2009년에 시작한 이래 해마다 규모가 급증하고 있다. 도쿄아트북페어는 처음에 간다에 있는 폐교를 개조한 3331 아트 지요다에서 열렸는데 방문객이 많아 금세 비좁아졌다. 그래서 교토조형예술대학과 도호쿠예술공과대학의 합동 캠퍼스인 가이엔 캠퍼스로 장소를 옮겨 개최하게 되었는데 2014년에 열린 행사 역시 몸을 움직일 수 없을 정도로 대호황을 이루었다.

도쿄아트북페어에는 국내외의 예술계 출판사도 출전하지만 행사의 메인은 자비 출판 부스, 즉 일반인 제작자가 직접 만든 책의 부스에 있다. 이쪽이 훨씬 더 재미있다. 출판사의 책은 서점이나 인터넷에서도 살 수 있지만 자비로 출판한 책은 보통 행사장에서만 만날 수 있고 책을 제작자에게 직접 구입할 수 있는 기회는 흔치 않기 때문이다.

행사장에서 책과 제작자를 만나는 시간은 나에게는 무척 중요하다. 무작정 메일이나 SNS로 취재를 요청하는 것보다 그런 장소에서 만나서 책을 사고팔면서 친분을 쌓으면 상대도 나에게 관심을 보이기 시작하고 인연이 만들어진다. 나는 이번에도 준비했던 명함이 부족할 정도로 많은 사람을 만났고, 도중에 현금이 모자라서 ATM으로 달려갈 정도로 많은 책을 사들였다. 행사장까지 자전거를 타고 갔는데 구입한 책을 자전거 바구니에 다 넣지 못해서 고생했을 정도였다(웃음).

도쿄아트북페어 행사장에서 사진잡지 편집자를 하고 있는 지인과 우연히 마주쳤는데 그는 맥 빠진 얼굴로 "우리 잡지의 독자는 고령이신 분들뿐이어서 망하는 일만 남았는데, 이렇게 많은 젊은이들이 사진집을 만들고 사는 모습을 직접 눈으로 보니 마음이 복잡해지네요"라고 했다. 사진업계의 대표적인 잡지로는 〈아사히카메라ア ㅅ ヒ カ メ ラ〉와 〈일본카메라日本カ メ ラ〉가 있는데 양쪽 모두 주요 독자층은 60대에서 70대 후반이다. 정기구독한 지 50년이 넘었다는 고정 독자들이 많기 때문에 새로운 기획을 시도하기는 쉽지 않다. 그렇다 보니 편집부에서도 봄에는 벚꽃, 가을에는

단풍 같은 계절 특집이나 후지산 특집을 하거나, 요즘 같은 디지털 시대에 '필름카메라여, 다시 한번!'이나 '꿈의 브랜드 라이카 카메라' 같은 기사를 몇 번이나 우려먹게 되는 것이다.

사진을 찍는 사람은 점점 늘어나는데도 불구하고 사진잡지나 사진집이 팔리지 않는 이유는 결국 콘텐츠가 시시한 탓이다. 요즘에는 누구나 스마트폰으로 사진을 찍는다. 페이스북은 일본에서만 2천만 명이 사용하고 있으며, 해외에서는 실제로 페이스북을 사용한 월간 활성 사용자 수가 한 달에 15억 명을 넘어섰다. 사진에 특화된 SNS인 인스타그램도 전 세계의 월간 활성 사용자 수가 4억 명을 넘었다. 매일 8천만 개 이상, 매월 몇억 개의 이미지가 디지털 공간을 떠돌고 있다. 19세기에 사진의 역사가 시작된 이후로 이렇게 사진을 많이 찍는 시대는 없었다.

도쿄아트북페어뿐만이 아니라 '출판 대불황'의 한쪽에서 열리는 아마추어 만화축제 코미케는 여전히 어마어마한 흥행을 거두고 있다. 나는 2, 3년에 한 번 정도 가는데 예전부터 지금까지 그 열기는 조금도 식지 않았다. 2015년 8월에 3일 동안 열렸던 '여름 코미케'의 입장객 수는 총 55만 명이었다고 한다. 최근에는 코미케에서 파는 책의 절반 정도가 남성 동성애를 다룬 BL 계열인 듯하지만(웃음).

빨리 가지 않으면 매진되는 책도 있기 때문에 아침 일찍부터 줄을 서고 아마추어가 만든 작품을 필사적으로 사 모은다. 그런 사람이 수십만 명이나 있다. 코미케는 역사가 길다 보니 사람들

이 길게 늘어서 있는 줄이나 필사적으로 구매를 하는 모습을 자주 접하게 되어서 코미케 하면 그런 장면이 당연하게 연상되지만, 잘 생각해보면 이는 실로 엄청난 일이다.

코미케에 가본 적이 없는 사람은 "그건 그냥 오타쿠의 축제잖아"라고 생각할지도 모르지만 코미케에 출전한 모든 부스가 만화나 애니메이션을 다루는 것은 아니다. 문예 부스를 비롯해 시집이나 사진집이나 기행문 등 여러 장르의 부스가 있는데, 나도 오래전부터 직접 만든 책으로 한번 참가해보고 싶다는 마음을 남몰래 간직해왔다. 외국에서 온 참가자나 방문객도 해마다 꾸준히 증가하는 추세여서 도쿄국제도서전보다 훨씬 국제적인 행사가 되어가고 있다.

코미케에 참가하는 만화가나 애니메이션 작가 중에는 자비 출판한 작품집을 팔아서 얻은 수입으로 살아가는 사람이 더 이상 드물지 않다. 그들은 상업 만화잡지는 안중에도 없는데, 상업 만화업계에서 주는 원고료는 작품에 들인 수고에 비해 만족할 만한 수준이 아니고 쥐꼬리만한 인세도 주로 단행본으로 나오고 나서야 지급되니 그럴 만도 하다. 물론 인기 만화인 《ONE PIECE》만큼 책이 팔리면 인세가 엄청나겠지만. 더 낮은 경우도 많지만 인세를 정가의 10%로 하고 정가가 1천 엔인 만화책을 냈다고 하면 한 권 팔렸을 때 만화가의 손에 들어오는 돈은 100엔이다. 1천 부 팔면 10만 엔이고 1만 부가 팔려도 100만 엔 정도이다. 그러나 만화가가 자비 출판으로 책을 내기로 하고 소량 인쇄를 전문으로 하는 인쇄소에 맡겨 저렴하게 인쇄를 한 뒤 제본을 해서 직

접 책을 팔면, 비용을 제외한 모든 돈이 자신의 손에 들어온다. 인세 100%까지는 아니더라도 매출의 상당 부분을 손에 쥘 수 있는 것이다. 한 권에 1천 엔 하는 자비 출판 작품집을 1천 부 팔면 100만 엔을 벌 수 있는데, 이는 출판사와 인세 10%로 계약했을 때 1만 부를 팔아야 받을 수 있는 금액이다. 요즘에는 인쇄비가 점점 싸지고 있기 때문에 자비 출판의 수익률은 점점 더 높아지고 있다.

상업 만화잡지를 그리면 편집자가 만화의 그림체에서 스토리까지 이것저것 참견하지만 자기 손으로 직접 출판하면 온전한 자유를 누리며 작업할 수 있다. "너무 야해서 편의점 진열대에 둘 수 없으니까 다시 하세요"라는 명령을 받을 일도 없다. 전국에 있는 서점에 100만 부를 배본하기는 힘들겠지만 1천 부 정도 만들 생각이라면 자가 출판으로 책을 만들어서 파는 쪽이 훨씬 돈도 되고 정신 건강에도 좋다.

전자책도 마찬가지다. 전자책을 직접 만들어서 아마존이나 각종 온라인 판매 서비스를 거쳐서 판매하면 매출액의 반 정도는 자신에게 돌아오지만, 일본의 출판사들은 대부분 전자책의 인세를 15%로 낮게 책정하고 있다. 전자책이라 종이 값도 인쇄비도 들지 않는데 말이다. 출판사끼리 담합한 것은 아닌지 의심도 든다.

몇 년쯤 전에 스캐너 등을 사용해 서적을 디지털 데이터로 변환해 유통하는 '불법 스캔'이 유행하던 시기가 있었다. 그때 저작권을 침해하는 불법 스캔을 반대한다며 소송까지 걸었던 작가들이 있었는데, 소송을 일으켰던 이들은 아사다 지로나 하야시

마리코 같은 베스트셀러 작가들뿐이었다. 일일이 불법 스캔을 단속하지 않아도 넉넉한 인세를 받는 인세 부자일 텐데 말이다.

불법 스캔 소송 사건이 일어나기 얼마 전에 똑같은 일이 음악계에서도 있었다. 음악 전송 서비스에 관한 일이었다. 아이튠즈 같은 서비스가 나왔을 때 복제 방지를 걸지 않은 음악을 전송하는 것에 맹렬히 반대한 이는 유명한 뮤지션들뿐이었다. 팔리지 않는 뮤지션은 복제를 해서라도 조금이라도 더 많은 사람에게 자신의 음악을 알리는 쪽이 훨씬 중요한 것이다.

결국 복제에 반대하는 이는 복제를 걱정하지 않아도 될 정도로 여유로운 작가들뿐이다. 그러니 인터넷이나 스캔, 자비 출판처럼 새롭게 만들어지는 기술이나 미디어는 기본적으로 변화를 바라는 빈곤한 이들의 무기라고 생각한다. 부자는 새로운 기술이나 미디어를 통해 변화할 필요성을 느끼지 못하니 말이다.

완전 아마추어의 반란

출판업계가 힘을 모아 개최하는 도서전보다도 도쿄아트북페어나 코미케 같은 독립적인 행사가 성황을 이룬다는 사실은 무엇을 의미하는 것일까. 이는 요컨대 '완전 아마추어의 반란'이다. 2001년에 《ROADSIDE JAPAN 진기한 일본기행》의 사진과 문장에 오타케 신로의 그림을 더해 시각적으로 재구성한 《로컬ᄆᆢᄁᆞᄅ》이라는 책을 아스페쿠토 출판사에서 냈다. 이 책의 부제를 '완전

시골의 반란'이라고 붙였는데 '완전 아마추어의 반란'은 여기에서 가져온 표현이다.

출판업계가 언제부터 성립되었는지 알 수 없지만 구텐베르크가 활판 인쇄를 발명한 이래 책을 만드는 일은 전문가의 영역이었다. 책 한번 만들어보겠다고 인쇄기를 산다는 것은 불가능했고, 설령 책을 만들었다 해도 서점에 책을 배본하거나 판매할 수는 없었다. 서점에 책을 배본하지 않고 아는 사람에게 직접 판다고 해도 한계가 있었다. 더구나 인쇄라는 기술은 대량으로 찍을 때 단가가 낮아진다. '100부 한정' 같은 특별판은 어찌 보면 인쇄라기보다는 판화에 가깝다고 할 수 있다.

그런데 지금은 아마추어가 자비 출판이나 독립 잡지를 통해 자신이 좋아하는 것을 마음껏 표현할 수 있고 그 결과물이 마음에 들면 누구든지 손에 넣을 수 있다. 이는 디지털 기술과 인터넷이 가져온 선물로, 20세기 말의 미디어 혁명이라고 내 멋대로 생각하고 있다.

잡지사에서 일을 시작할 무렵에는 컴퓨터는커녕 워드 프로세서 전용기도 없어서 원고는 전부 손으로 썼고 사진은 필름으로 찍었기 때문에, 글자를 활판에 짜는 일도 사진이나 그림을 넣어서 레이아웃을 잡는 일도 모두 전문직의 업무였다. 사진 식자 회사, 레이아웃 담당 디자이너뿐만 아니라 인쇄, 제본, 도매상에 납품하는 일과 서점에 판매하는 일까지 모두 전문적으로 하는 사람이 따로 있었다. 이런 식으로 전문직들에 의해 상류에서 하류까지 물 흐르듯 자연스럽게 완성된 흐름은 일본의 출판업계가 오

201

랜 시간에 걸쳐서 만들어온 시스템이었다.

그 흐름이 지금, 내가 느낀 바대로 표현하자면 하룻밤 사이에 극적으로 바뀌어버렸다. 예전에는 전문적으로 악필인 작가의 원고를 해독하는 인쇄업자도 있었지만, 요즘에는 거의 모든 집필자가 컴퓨터로 원고를 쓴다. 개인용 컴퓨터와 주변기기로 간단하게 작업할 수 있는 DTP^{Desktop Publishing} 소프트웨어로 디자인 작업도 손쉽게 할 수 있다. 애플이나 마이크로소프트나 어도비는 판매하는 나라나 지역에 따라 기능을 달리해서 소프트웨어를 제공하지는 않으니까 전 세계에서 판매되는 프로그램은 동일한 수준이다. 프로그램을 자유자재로 다루는 숙련도에는 개인차가 있을지도 모른다. 하지만 포토샵이나 일러스트레이터나 인디자인을 쓸 때 프로가 아마추어보다 더 높은 해상도로 디자인을 할 수 있다거나, 똑같은 디지털카메라로 사진을 찍어도 프로가 아마추어보다 더 선명한 화질로 사진을 찍을 수 있는 것은 아니다. 더구나 비싼 디자인 프로그램을 살 수 없어도 워드나 엑셀로도 디자인을 할 수 있고 그림도 그릴 수 있다. 개발도상국이라고 어도비 프로그램을 더 싸게 팔지는 않지만 해적판 소프트웨어가 많이 돌아다니기 때문에 개발도상국의 가난한 사람이라도 프로그램을 손에 넣거나 연습하는 일이 어렵지만은 않다(웃음).

인쇄업계도 마찬가지다. 이제까지 아마추어가 소량으로 책을 만들 때는 인쇄와 배본이 큰 난관이었지만 지금은 주문이 들어오면 그때그때 인쇄를 하는 주문형 인쇄소도 있고 소량 인쇄에 특화된 저렴한 인쇄소도 무수히 많다. 하나부터 열까지 철저하게

내 손으로 만들고 싶다면 중고 복합기를 저렴하게 구입해서 한 장씩 인쇄한 뒤에 제본만 업자에게 부탁하면 된다. 제본도 직접 하고 싶다면 간이 제본기나 스테이플러를 사용하는 방법도 있다.

나는 1990년에 오타케 신로의 작품집 《Shipyard works》를 만들며 처음으로 자비 출판에 도전했다. 그 후로도 오타케와 함께 자비 출판으로 몇 권의 책을 더 만들었는데, 책이 출간될 때마다 책을 스쿠터에 싣고 도쿄의 서점을 돌아다니며 구매 담당자를 만나서 "이런 책을 만들었는데 서가에 진열해주세요"라고 부탁하며 다녔다. 벌써 25년 전의 일이므로 인터넷 거래는 상상조차 할 수 없었던 시절의 이야기다.

직접 책을 들고 서점의 문을 두드릴 때 "우리는 도매상을 거쳐야 서가에 진열할 수 있어요"라고 아주 냉담하게 거절하는 서점이 있는가 하면 "재미있어 보이니까 팔아볼게요"라고 말해주는 서점도 있었다. 받아주느냐 아니냐는 서점의 크기와 상관없었다. 독립 출판을 대하는 반응으로 서점의 정신을 알 수 있었다고 하면 지나친 말이겠지만, 어쨌든 그때 우리를 거절했던 서점은 지금도 싫어하고 있다(웃음). 우리를 받아준 담당자가 서가에 진열해준 책이 다 팔리면 연락을 주는데 나는 다시 스쿠터를 타고 책을 배송했다. 이렇게 직접 배송하면 서점 직원과도 이런저런 대화를 나눌 수 있어서 좋았다.

이제는 판매를 위탁할 수 있는 웹사이트도 많이 생겼고 직접 웹사이트를 만들어서 결제 기능을 추가하는 일도 간단해졌다.

이런 시대가 이렇게 빨리 올 줄 누가 알았겠는가. 그렇지만 직접 서점에 책을 가져가서 점원과 이야기하는 쪽이 훨씬 즐겁다. 그러니 서점 직원이 "책은 택배로 보내셔도 돼요"라고 말해도 일부러 손수 납품하러 가기도 한다. 서점 직원은 안 그래도 바쁜데 응대를 해야 하니 달갑지 않을지도 모르지만.

일본뿐만이 아니라 세계적으로 이렇게까지 자비 출판이 확산될 수 있었던 가장 큰 요인은 인터넷으로 책을 팔 수 있게 된 점에 있다.

인터넷이 보급되기 전에는 책을 팔 수 있는 장소가 서점밖에 없었다. 개인이 도매상에 가서 전용 계좌를 개설하고 서점에 도매로 책을 넘기는 일은 사실상 불가능했기 때문에, 책을 내기 위해서는 출판사가 필요했다. 일반적으로 작은 출판사보다 큰 출판사가 도매상에 영향력이 있고 여러 서점과도 연결되어 있기 때문에 보다 많은 서점에 책을 진열할 가능성이 높았다. 그래서 규모가 크고 넉넉한 자금을 가진 출판사가 모든 부분에서 우위를 차지했다.

인터넷이 획기적인 이유는 이러한 '규모에서 나오는 이익'을 없애버린 것이다. 책을 얼마나 많이 서점에 넘길 수 있느냐는 출판사의 규모나 영업사원의 수로 결판이 난다. 세상에는 최소한의 인원으로 좋은 책을 만드는 출판사도 많지만, 그런 출판사는 영업사원이 적고 인쇄 부수도 많지 않기 때문에 전국의 서점에 배본하고 싶어도 그럴 수 없다. 작은 출판사에서 나온 책을 사고

싶은 사람이 서점에 주문을 해도 언제 입고될지 모른다. 그러나 인터넷은 업계 내부에서 경제적인 권력 관계로 인해 생겨난 격차를 완전히 백지화시켰다.

인터넷 서점에서는 대형 출판사든 중소형 출판사든 개인이 만든 책이든 소비자에게 제공되는 정보의 형태는 동일하다. 기본적으로 어떤 책이든 평등한 조건으로 신간을 홍보할 수 있다. 이름 없는 개인이 만든 책과 대형 출판사의 책이 역사상 처음으로 같은 링 위에 설 수 있게 된 것이다. 인터넷에서 책을 검색할 때 고단샤나 신초샤 같은 대형 출판사의 책이라고 해서 소형 출판사의 책에 비해 이미지가 백 배 크게 나오거나 백 배 높아진 해상도로 표시되지는 않는다. 검색 결과가 몇 번째에 나오는지 정도의 차이가 있을지 몰라도, 이슈가 된 책은 중소 출판사의 책이든 개인이 만든 책이든 검색 결과의 상위에 표시된다. 음악이나 영상도 마찬가지다. 테일러 스위프트의 새 앨범을 유튜브에서 들을 때 인디 밴드의 음악보다 백 배 큰 음량과 백 배 좋은 음질로 들을 수 있는 것은 아니다. 나는 인터넷의 본질은 여기에 있다고 생각한다.

인터넷을 활용하게 되면서 전 세계에서 자비 출판된 책들을 살 기회가 늘어난 것도 나에게는 큰 변화였다. 예전에는 서양 서적 전문점에 들어오지 않은 책은 현지에서 살 수밖에 없었기 때문에 해외에 갈 때마다 서점에서 책을 잔뜩 사들이는 바람에 돌아오는 비행기에서 화물 중량 초과가 되기 일쑤였다. 그러나 지금은 아

마존과 출판사나 서점에서 제공하는 온라인 판매 서비스가 있다. 그 덕분에 일본뿐만이 아니라 미국이나 유럽의 아마존이나 대형 서점 체인의 온라인 판매 서비스도 자주 이용하게 되었다. 게다가 작가가 직접 만든 웹사이트에 페이팔 같은 결제 기능을 추가해서 작가 본인에게 직접 구입하거나, 전자책 전용 사이트에서 다운로드 하는 경우도 늘어나고 있다. 국내에서 소규모로 출간되는 독립 출판물을 찾는 정도의 노력으로 해외에서 출간된 출판물을 간단히 손에 넣을 수 있게 된 점은 가히 획기적이다.

요즘에는 지방에 있는 북 카페나 잡화점을 돌아다니는 일도 즐겁다. 그 지역 사람이 만든 독립 잡지는 그 장소에서만 만날 수 있다. 지역에서 독립 출판을 하는 이들은 기존의 서점이 아니라 지역에 있는 가게에서 자신의 작품을 선보이고 싶어 하기 때문이다.

자비 출판이라는 형태로 지역의 문화를 자신들의 손으로 출간할 수 있게 되면서 도쿄가 가지고 있는 메리트는 없어졌다. 고향에 살면서 자신이 있는 기반을 돌아보고 흥미가 생기는 소재를 책으로 만들어서 직접 거래한다. 그곳에 도쿄의 출판업계가 끼어들 여지는 전혀 없다. '지금 일어나고 있는 일'은 그 장소에 있어야만 발견할 수 있기 때문이다.

자비 출판, 전자 출판, 인터넷 판매라는 새로운 책의 형태와 판로가 생겨나면서 출판업계는 커다란 변화를 맞이했다. 규모 때문에 생겼던 차이가 없어지면서 출판사의 지명도가 아니라 책의 내용으로 경쟁하는 시대가 되었다. 예전 방식 그대로 하는 마케

팅이나 광고나 미디어믹스의 효과가 줄어들고 있는 현실은 현장에서 일하는 이들이 가장 절실히 느낄 것이다. 서점 직원이 추천하는 책이 입소문을 타며 주목받게 되었고, 이제는 입소문에 사람의 입 이외에 트위터나 페이스북이나 라인이나 인스타그램 같은 다양한 '입'이 쓰이면서 효과는 더욱 커졌다.

그러니 지금 현장에 있는 젊은 편집자나 출판 관계자는 자신이 터무니없이 중요한 전환점을 맞이하고 있다는 점을 자각해야 한다. 아직도 대부분의 출판사는 주로 종이책을 만들고 있으며 겨우 종이책을 전자책으로 변환하는 작업을 새로운 도전이라고 여기고 있지만, 머지않아 그다음 단계가 분명히 다가올 것이다. 이미 음악이 그런 과정을 거쳤듯이 최종적으로는 책도 데이터를 외부 서버에 저장해두고 인터넷만 연결되어 있으면 자유롭게 데이터에 접속할 수 있는 클라우드 서비스로 이동하는 시대가 반드시 온다. 책을 한 권씩 사지 않아도 월정액 사용료를 지불하면 무제한으로 책을 읽을 수 있도록 하는 서비스도 생길 것이다. 케이블 TV에서 드라마나 영화를 결재해서 보는 사람들은 그 편리함을 이미 알고 있다. 웹진이나 만화 등의 장르에서도 이미 그러한 서비스를 제공하고 있다. 아이패드로 전자책을 보면서부터는 읽고 싶은 책이 절판되거나 파기되는 슬픈 일이 줄어들었다. 책의 90% 정도는 그런 식으로 읽어도 충분하다.

애장품처럼 모아두고 싶은 극히 일부의 책만 인쇄물로 만들면 어떨까. 그쪽이 훨씬 친환경적이고 어떤 의미에서는 건전하기까지 하다. 책이 가지고 있는 존재감은 압도적이기 때문에 없어

지기를 바라지 않고 없어지지도 않을 것이다. 하지만 종이책은 LP판이나 비디오카세트나 DVD처럼 미디어의 한쪽 구석에 남을 뿐 주류로 부활하는 일은 아마도 없을 것이다.

　실은 나는 지금 과거에 나왔던 책 중에 오래전에 품절된 책이거나 출판사가 절판한 책 또는 증보 개정판을 내고 싶은 책을 전자책으로 만드는 아이디어를 구체화하는 중이다. 전자책은 종이책과 달라서 "올 컬러로 하면 너무 비싸다"든가 "페이지 수가 너무 많아서 제본하기 어렵다" 따위의 걱정은 전혀 할 필요가 없다. 해상도 높은 이미지로 만들면 전자책의 데이터 용량이 커지겠지만 종이책보다 훨씬 아름답게, 세세한 부분까지 선명하게 보여줄 수 있다. 나를 포함한 많은 사진작가들은 이미 필름을 확인할 때 빛이 나오는 라이트 박스 위에 올려놓고 돋보기로 보거나 암실에서 현상하기보다 디지털카메라로 촬영해서 모니터로 확인한다. 이러한 흐름을 생각하면 사진을 찍은 사람도 인쇄해서 종이로 보여주기보다, 모니터를 통해 자신이 봤던 이미지와 똑같은 이미지를 보여주는 편이 독자와 직접적으로 연결된다는 느낌을 받지 않을까.

자신의 미디어를
웹에서 시작한 이유는?

하고 싶어서 하는 게 아니다

요즘 내가 중점적으로 하는 일은 2012년 초에 시작한 유료 메일 매거진 〈ROADSIDERS' weekly〉의 발행이다. 〈ROADSIDERS' weekly〉는 월 4회, 매주 수요일 아침 5시에 1만~2만 자 정도 되는 기사와 200장 이상의 사진과 더불어 동영상이나 음원을 메일이라는 형태에 담아 발송한다. 이 매거진에서는 예술, 디자인, 음악, 사진에서 여행, 영화, 음식까지 폭넓은 소재를 다루고 있다.

디자인이나 매거진 발송 같은 기술적인 부분은 친구가 소속되어 있는 웹 제작팀에게 부탁하고, 글이나 사진, 음원, 동영상등의 콘텐츠는 모두 내가 준비한다. 대체로 콘텐츠의 반 이상은 내 사진과 글로 채우고 나머지는 여러 사람에게 의뢰한 기사로 채운 다음, 전체적으로 정리해서 웹 디자이너에게 전달하면 디자이너가 레이아웃을 완성하고 최종적으로 전체를 교정해서 발송하는…… 이런 흐름을 매주 반복하고 있다.

처음에는 내가 쓴 기사만으로 메일 매거진을 구성하다가 점차 아티스트나 자유기고가의 참여가 늘어나게 되었는데, 나는 처음부터 이렇게 많은 사람이 함께 만들어가는 방식으로 잡지를 발간하고 싶었다. 웹에 나만의 '작품'을 만드는 것이 아니라 '보통의 잡지'를 메일 매거진이라는 형태로 만들고 싶었기 때문이다.

사진작가, 아티스트, 자유기고가 같은 사람들이 재미있는 것을 만들거나 흥미로운 소재를 취재해도 그 결과물을 실을 수 있는 매체는 많지 않다. 요즘은 어느 잡지든 현상 유지에 급급해서 유

명하지 않은 사람이나 아마추어가 만든 작품은 거들떠보지도 않는다. 이런 상황은 해를 거듭할수록 더욱 심해졌기 때문에, 유명하지 않거나 아마추어인 사람들의 판로를 꼭 만들어주고 싶었다.

내 나름대로 긴 경력을 쌓아왔고 업계 내부의 인맥도 있지만, 이런 나도 요 몇 년 사이에 기사 의뢰가 점점 줄어들고 있다. 4페이지짜리 일감이 2페이지로 줄었다가 잡지가 아예 폐간되는 일도 있었다(웃음). 내 입으로 말하기는 우습지만 베테랑인 나조차 이런 식이니 젊은 프리랜서 편집자나 자유기고가, 일러스트레이터나 사진작가는 모두 어떻게 해서 먹고사는지 진심으로 걱정된다. 조심스러운 부분이지만 위쪽에 계신 분들이 계속 눌러앉아 자리를 넘겨주지 않기에 힘들어진 것도 있다.

　취재하고 싶은 소재, 쓰고 싶은 기사는 언제나 있었다. 그래서 젊은 편집자를 설득하기 위해 필사적으로 기획을 설명하는데 그 자리에서는 재미있다고 하지만 얼마 뒤에 "위에서 통과시켜주지 않네요"라는 답변이 되돌아오고는 했다. 거절이 되돌아온 경우는 오히려 괜찮은 편에 속했다. 아예 연락이 끊어지는 일이 다반사였기 때문이다. 이처럼 성과가 없는 설득 과정에 공을 들이는 일에 신물이 난 것이 최근의 일이다. 그래서 내 손으로 잡지를 만들 수밖에 없다는 단순한 결론에 다다르게 되었다.

지금 수천만 엔 정도의 자금이 있다면 물론 종이 잡지를 만들고 싶다. 하지만 지금의 나에게는 불가능한 일이다. 요즘에도 길에

서 페라리나 람보르기니를 볼 때마다 '저거 한 대만 있으면 잡지를 창간할 수 있는데!'라는 생각에 울컥한다(웃음).

그런 이유로 나는 웹진을 선택할 수밖에 없었다. 웹진을 시작하기 위해 개인이 유료로 콘텐츠를 발송할 수 있는 시스템을 찾으면서, 우선 웹에서 글 쓰는 방법에 익숙해지자는 생각으로 2009년에 'roadside diaries'라는 블로그를 만들어서 무료로 공개했다. 지금까지도 없애지 않고 남겨두었기 때문에 블로그에 방문하면 읽어볼 수 있다.

인쇄물과는 다르게 웹이라는 미디어는 컴퓨터뿐만 아니라 태블릿 PC나 스마트폰으로도 읽을 수 있다. 그래서 작은 화면으로 읽는 사람이 많으니까 문장도 줄 바꿈을 많이 하는 편이 읽기 쉽다는 기본적인 부분부터 시작해서, 이미지와 문자를 어떻게 구성해야 읽기 쉬울지, '다음 페이지에 계속' 버튼을 일일이 클릭해야 하는 불편함 없이 어떻게 긴 기사를 보여줄지 이런저런 테스트를 반복하면서 훈련 삼아 매주 블로그에 글을 올렸다. 그러한 준비 기간이 3년이나 되었던 가장 큰 이유는, 기업이 아니라 개인이 매월 500엔, 1천 엔 정도의 소액으로 과금할 수 있는 시스템이 일본에서 정비되기를 기다렸기 때문이다. 시스템이 정비되자 2012년에 드디어 주간 메일 매거진 〈ROADSIDERS' weekly〉를 창간했다. 여담이지만 격주간지로 만들었다면 훨씬 편했겠다고 절실히 후회하고 있으나, 이미 늦었다(웃음).

웹사이트에 올리는 기사로 돈을 벌기 위해서는 우선 웹사이트 자

체는 무료로 하고 광고를 붙이는 방식이 있고 유료로 기사를 제공하는 방식이 있으며, 기사를 올릴 곳으로는 웹사이트나 블로그 등 몇 가지 중에 고를 수 있다. 내가 최종적으로 메일 매거진이라는 형태를 선택한 첫 번째 이유는 메일이 도착하면 바로 기사를 읽을 수 있는 점 때문이었다.

웹사이트나 블로그에서 매거진을 발행하면 '이번 주 매거진이 나왔습니다'라는 알림이 메일로 도착하고 그 메일에 있는 링크를 클릭해서 해당 웹사이트나 블로그에 접속해야만 기사를 볼 수 있다. 그 한 번의 클릭이 실제로 큰 장벽이 되겠다는 생각이 들었다. 메일의 형태로 독자에게 매거진을 발송하면 독자가 메일을 열자마자 바로 모든 기사를 읽을 수 있다. '다음 페이지에 계속' 버튼을 클릭해서 페이지를 넘길 필요도 없다. 웹상에 펼쳐지는 하나의 긴 두루마리 같은 웹진을 만들고 싶었다. 메일 매거진의 제목을 정할 때 두루마리를 의미하는 '스크롤'도 후보로 넣을 정도로 중요한 콘셉트였다.

더구나 웹사이트나 블로그에서 매거진을 발행하면 컴퓨터, 태블릿 PC, 스마트폰 등 장치에 상관없이 동일한 디자인을 유지하기 위해 아주 귀찮은 작업을 거쳐야 한다. 웹사이트를 돌아다니다가 '모바일용 페이지를 보시려면 여기를 클릭하세요'라는 문구를 본 적이 있을 것이다. 그 문구를 클릭해야만 모바일에서 보기 편한 디자인으로 바뀌게 된다. 하지만 메일은 장치에 따라 글자 수 등의 구성이 바뀌기는 해도 디자인이 바뀌지는 않는다. 더구나 전자책을 읽을 때처럼 전용 앱이 필요하지도 않다. 메일을

읽을 수 있는 환경이 준비되기만 하면 충분하다. 나는 번거로운 과정을 없애고 최대한 단순하게 만들고 싶었다.

디지털 시대의 편집 디자인은 점점 유연하게 변해가고 있는데, 이는 아주 바람직한 현상이다. 이런 맥락에서 보면 전자책 단말기로 책을 읽을 때 화면 끝 부분을 터치하면 종이책의 책장이 넘어가듯 전자책 페이지가 넘어가는 효과는 쓸모없다. 책장이 넘어가는 시각적인 효과를 표현하기 위해 전용 앱을 써야 하는 번거로움이 있고 전자책의 데이터가 늘어나기까지 하는데, 굳이 그렇게까지 해서 종이책을 흉내 낼 필요는 없는 것이다. 어쩌면 전자책을 전용 앱으로만 읽을 수 있게 해서 독자를 붙잡아두려는 목적이 숨어 있을지도 모르지만 말이다.

또 하나, 메일이라는 형태를 선택한 이유는 메일이 쓰는 이와 읽는 이를 가장 직접적으로 연결하는 매체이기 때문이다. 기본적으로 메일은 '개인적인 편지'이므로 블로그 서비스를 제공하는 회사가 '이 게시물은 당사의 방침에 어긋나 삭제했습니다.'라며 함부로 지우기는 어렵다. 구글이나 애플이나 야후처럼 무료로 메일 서비스를 제공하는 공급자는 이미지나 단어에서 선정성을 감지해서 멋대로 스팸메일 취급을 하거나 발송을 거부하는 일이 있기는 하지만. 그럼에도 메일은 표현의 자유가 많은 편이다.

요즘에는 다양한 메일 매거진이 발간되고 있는데 대부분의 메일 매거진은 텍스트 중심으로 구성되어 있다. 이미지는 텍스트 사이사이에 몇 장 정도 들어가 있는 것이 전부이다.

텍스트가 주축이 되는 메일 매거진을 만들고 싶으면 굳이 나처럼 직접 시스템을 구축하지 않아도 된다. 이미 몇몇 업체에서 메일 매거진 서비스를 제공하고 있기 때문에 그 서비스를 이용하면 편하게 자신만의 메일 매거진을 시작할 수 있다. 직접 쓴 원고를 메일 매거진 서비스 업체에 보내면 발송에서 수금까지 집필 이외의 나머지 과정을 전부 대행해준다.

나도 처음에는 기존의 메일 매거진 서비스를 이용하는 방법도 검토해보았지만 아무리 생각해도 매거진에 첨부할 수 있는 이미지의 개수가 너무 적었다. 나는 10장이 아니라 100장을 보내고 싶은데 말이다. 하지만 나의 야망을 실현해줄 메일 매거진 서비스는 세상에 존재하지 않았다. 결국 직접 서버를 빌려서 하나부터 열까지 새롭게 시스템을 구축해야 했다. 수고스러운 과정이었지만 그 결과 다른 메일 매거진에서는 할 수 없는 일이 가능해졌다.

메일 매거진뿐만 아니라 블로그나 웹사이트에서도 기사가 조금이라도 길어지면 '다음 페이지에 계속' 버튼이 나와서 클릭을 해야 다음 부분을 읽을 수 있다. 그 문구, 나만 거슬리는 건가? 기술적인 한계 때문에 긴 내용을 나누어서 올리는 것은 절대 아니다. 그들은 다만 클릭 수를 올려서 웹사이트의 광고 수입을 늘리고 싶을 뿐이다. 불필요하게 글을 나누어서 웹에 올리는 일을 이해할 수 없기 때문에, 웹 디자인 입문서에서 말하는 '읽기 좋은 분량'이라는 개념도 납득이 되지 않는다.

종이 잡지나 책에는 무게와 두께라는 부피감이 있다. 종이 잡지나 책을 읽을 때에는 어디까지 읽었는지 어느 정도 남았는지

한눈에 파악할 수 있다.

전자 미디어에는 그러한 직감적인 부피감이 없다. 그 대신 페이지 수나 다 읽을 때까지 걸리는 예상 시간이 표시되는 정도일까.

〈ROADSIDERS' weekly〉는 이상하다 싶을 정도로 길이가 긴데도 '다음 페이지에 계속' 버튼은 나오지 않는다. 마치 디지털 두루마리처럼 처음부터 끝까지 계속 스크롤을 내려서 읽을 수 있다. 덕분에 아무리 스크롤을 내려도 끝이 보이지 않는다는 반응을 자주 접한다(웃음). 최근에는 내용이 너무 긴 탓에 어떤 장치에서는 끝부분이 잘린다고 해서 어쩔 수 없이 전편, 후편으로 나누거나 3등분해서 발송할 때도 있지만.

기사를 읽으면서 스크롤을 내리면 화면 옆에 스크롤바가 나타난다. 기사를 읽어 내려가면 스크롤바의 표시도 조금씩 밑으로 이동한다. 그런데 엄청 긴 콘텐츠를 읽을 때에는 아무리 읽어도 스크롤바의 표시가 미동도 하지 않는다. 이렇듯 스크롤바의 표시가 움직이는 것을 통해 전자 미디어의 부피감을 느낄 수 있다는 점을 메일 매거진을 만들면서 발견했다. 스크롤바를 보며 어느 정도 읽었고 어느 정도 남았는지를 즉각적으로 이해할 수 있다. 그렇기 때문에 기사를 쪼개서 올리면 안 되는 것이다.

메일 매거진의 이점은 그 밖에도 여러 가지가 있다. 종이 잡지의 지난 호를 읽고 싶으면 중고 서점을 뒤져야 하지만 메일 매거진의 지난 호는 삭제하지 않는 이상 언제라도 읽을 수 있다. 만약 삭제를 했다고 해도 메일 매거진 전용 웹사이트를 만들어

두었기 때문에 구독자는 과거의 기사를 모두 무료로 읽을 수 있고 장르별로 검색도 할 수 있다. 아카이브에는 벌써 600건 이상의 기사가 보관되어 있기 때문에 모든 기사를 다 읽으려면 상당한 시간이 걸릴 것이다. 지난 호를 읽기 위해 잡지를 수백 권이나 방에 쌓아 둘 필요도 없고 기사를 오려서 스크랩할 필요도 없다. 메일 매거진은 메일의 형태이기 때문에 복제 방지는 걸 수도 없고 걸려있지도 않으므로, 마음에 드는 텍스트나 이미지를 따로 보관하거나 누군가에게 전송하는 일도 간단히 할 수 있다.

〈ROADSIDERS' weekly〉를 만들 때 처음부터 '복사 붙여넣기 가능!'을 강조하며 어떠한 보호 기능도 걸지 않았다. 복제 방지 시스템을 도입하면 비용이 많이 든다는 이유도 있었지만 무엇보다도 자유로움을 잃는 것이 싫었기 때문이다. 바로 이 점이 메일이라는 형식을 선택한 이유 중 하나이다.

앞에서 복제 방지 기능이 걸린 음악 파일에 대해 잠깐 이야기했지만, 애초에 내가 쓰는 기사는 '작품'이 아니라 '정보'다. 엄중한 보호 장치를 걸어서 저자인 나의 권리를 지키기보다 최대한 정보를 널리 확산시켜서 한 명이라도 더 많은 사람에게 알리고 싶다. 다양한 소재를 글로 쓰고 사진으로 찍어서 알리는 일이 나의 역할이기 때문이다. 최근에는 전시회장이나 공연장에서도 개인적인 용도로 촬영을 허가하는 곳이 늘어나고 있는데, 이는 미술관이나 화랑의 인식이 바뀌었다기보다 스마트폰으로 사진을 찍고 SNS에 올려서 '이 전시회 재미있어!'라는 정보를 확산하는 쪽이 그 어떤 광고보다 홍보 효과가 좋다는 사실을 알게 되었기

때문이다. 요즘에는 아무리 철저하게 보호 장치를 걸어도 모니터 화면 자체를 찍거나 카메라나 비디오로 촬영하면 얼마든지 보호를 무력화시킬 수 있기 때문에 그러한 장치는 무의미하다. 디지털 시대의 '복제 방지 장치'는 본질적으로 시대를 역행하는 기술이라고 생각한다.

메일 매거진의 또 다른 장점 중 하나는 기사를 발송하는 속도에 있다. 메일로 매거진을 발송하면 정보가 유효한 동안에 사람들에게 알릴 수 있다. 종이 잡지는 발행되기 몇 주 전에 이미 기사가 마감되고 신문의 문화면도 발행되기 일주일 전에는 마감이 된다. 그러나 〈ROADSIDERS' weekly〉는 수요일 아침 5시에 발송되기 때문에 월요일까지 정보가 들어오면 그 주에 발행되는 메일 매거진에 여유롭게 실을 수 있다. 늦어도 화요일 밤까지 정보가 입수되면 다음날 내보내는 메일 매거진에 실을 수 있다.

메일 매거진에는 이런 속도감이 있다. 그렇기 때문에 재미있어 보이는 전시회가 있으면 직접 가서 전시회장의 사진을 찍고 작가와 인터뷰를 해서 기사로 쓴 다음 전시회 기간 안에 메일 매거진을 발송하는 일이 가능하다. 미술잡지에서는 장기간 진행하는 전시회가 아닌 이상 전시회 기간 중에 전시회에 관한 정보를 소개하기는 어렵고, 사전에 전시회를 공지하거나 전시회 종료 후에 전시회를 돌아보는 기사만 쓸 수 있다. 〈ROADSIDERS' weekly〉는 유행을 선도하지도 않고 잡지를 소유하는 기쁨을 주지는 못하지만, 정보를 전달하는 데 필요한 속도는 가지고 있다.

이러한 사정으로 머지않아 예순이 되는 지금도 매주 마감에 쫓기며 어디든 노트북을 챙겨가서 시간을 쪼개며 원고를 쓰는 매일을 보내고 있다. 스무 살 즈음부터 이 일을 시작해서 거의 40년이 지났는데, 지금이 가장 바쁘다고 확신할 수 있다. 더 이상 밤을 샐 체력도 없으니 힘들기는 하지만 스트레스를 받는 것과는 다르다.

힘들어도 괴롭지 않은 이유는 하고 싶은 일이 있고 그 일을 하기 위해 분발하는 과정에서 생기는 긍정적인 고생이기 때문이다. 스트레스는, 하고 싶지 않은데 억지로 하기 때문에 생기는 마음의 부담을 뜻하니 나에게는 해당되지 않는다.

내 나이 정도 되는 사람이 출판사에 있다면 대체로 임원이나 편집장을 맡고 있을 것이다. 보통 편집장이라고 하면 대단하게 생각하는데, 편집장의 직함은 훌륭할지 몰라도 실제로는 가장 시시한 일을 하고 있다.

현장에 나가는 사람은 부하 직원이나 외주를 준 사람들이니까 편집장 자신은 회사에서 원고를 기다리거나 영업부나 광고주와 회의를 한다. 그런 일을 통해 살아가는 보람을 느끼는 사람도 있겠지만 '취재가 재미있어서 편집자가 된' 사람의 관점에서 보면 편집장이 하는 일은 너무나도 시시하다. 마음에 안 드는 부하에게 괜히 잔소리나 하는 시시한 나날을 보내고 있으니까.

편집자라는 직업의 묘미는 취재를 하러 현장에 나가서 새로운 것과 새로운 사람을 직접 찾아내는 점에 있다. 나는 편집자만이 누릴 수 있는 이 즐거움이 좋다. 그래서 몸이 허락하는 한 계속 편집자로 살고 싶다. 내 손으로 직접 미디어를 만든 이유는

현장을 찾아다니며 취재하고 기사를 쓰는 꿈을 오래도록 지켜가고 싶어서다. 그 외에 다른 이유는 없다.

직거래 미디어란?

누구나 살아가면서 한번쯤은 '인생의 전환기'를 맞는다는 이야기가 있는데, 내 인생의 첫 번째 전환기는 《TOKYO STYLE》을 만들 때였다. 책을 만들기 위해 카메라를 사서 좁은 집을 찍기 시작했고, 그 과정을 통해 평범한 삶 속에 숨어 있던 좋은 점을 발견하게 되었다. 잡지에 나오는 최신 유행과는 정반대에 있는 평범한 삶을 세밀하게 관찰할 수 있었던 그때의 경험은 나의 시야를 넓혀주었다. 그리고 인생의 두 번째 전환기는 메일 매거진을 발행하면서 시작되었다.

두 번째 전환기를 맞이하면서 우선 돈에 대한 감각이 달라졌다. 이전까지는 잡지의 원고료나 책의 인세로 생활을 했고 취재 경비도 대부분 그때그때 출판사에서 지급받았다. 그러나 메일 매거진을 시작하면서는 돈이 들어오면 출판사에서 원고료를 받는다는 느낌이 아니라 메일 매거진의 구독자가 내 원고나 사진을 직접 사준다는, 아니 '정보를 사준다'는 감각으로 바뀌어갔다.

월 4회 발송하는 〈ROADSIDERS' weekly〉는 한 달 구독료가 1천 엔이다. 구독자에게 받은 돈으로 나는 사람들을 대신해 어딘가에 가서 누군가와 만나고 기사를 쓴 다음 메일을 통해 그 정보

를 구독자에게 되돌려준다. 정보가 재미있으면 독자는 계속 구독하고 그러면 나는 그 돈으로 다시 다른 곳에 취재하러 간다. 말하자면 '직거래 미디어'라고나 할까. 쓰는 이와 읽는 이 사이에 아무런 중개자가 없는 직접적인 미디어다. 그러니 나에게 메일 매거진의 구독자는 '독자'라기보다는 '서포터'나 '페이스메이커'에 가깝다.

SNS를 통해서 독자의 직접적인 반응을 알게 된 점도 전환기를 맞게 된 이유 중 하나다. 기사가 너무 길어서 다 읽을 수 없다, 야한 사진 때문에 출퇴근 열차에서 읽기 민망해서 구독을 중단했다, 2년 동안 고민한 끝에 겨우 구독을 결정했습니다, 그 기사에서 다루었던 전시회 보고 왔어요! 등 독자의 생생한 목소리가 매일같이 도착한다. 종이 잡지를 만들던 시절에는 내가 연재했던 글을 엮은 책의 판매 부수를 통해서만 자신의 기사가 어느 정도 독자에게 반응을 얻었는지를 알 수 있었다. 아무리 잡지가 많이 팔린다 해도 내가 쓴 기사 덕분인지, 아니면 아마 그럴 가능성이 더 크지만 앞부분에 실린 세미 누드 사진 덕분인지 알 수가 없었던 것이다.

이 말은 즉, 메일 매거진이 팔리지 않았을 때 핑계로 삼을 거리가 없어졌다는 뜻이 되기도 한다. 종이 잡지를 만들 때는 잡지가 팔리지 않아도 내가 쓴 기사 때문이 아니라 특집이 촌스럽기 때문이라고 변명할 수 있었다. 하지만 지극히 개인적인 미디어에서는 구독자가 줄면 그 원인은 오롯이 나에게 있다. 구독자 수가 바로 매출로 이어지니까 냉혹한 면도 있지만, 구독자와의 사이

에서 느끼는 '일대일'의 감각은 종이 매체의 시대와는 비교할 수 없이 선명하다. 지금까지 농협을 통해서 야채를 팔았던 농가가 직거래를 하기 위해 인터넷이나 도로가의 노점상에서 직접 고객에게 수확물을 팔 때처럼, 메일 매거진을 발송하고 나면 누가 어떤 식으로 읽는지 생생하게 전해지는데 이러한 독자들의 반응이 기사를 쓰는 가장 큰 동기가 된다.

독자들은 기사가 재미있으면 어떤 점이 재미있었는지 의견을 남겨주고 틀린 점이 있으면 바로 지적한다. 어떤 장르의 소재든 그 분야에 대해 필자보다 더 잘 아는 독자가 반드시 있게 마련인데, 미디어와 독자의 거리가 멀면 독자의 의견이 전해지지 않는다. 종이 잡지의 독자 엽서는 출간한 지 한 달 뒤에나 도착하는데 이미 시간이 많이 지나서 독자의 반응이 와 닿지 않지만, 메일 매거진은 발송한 지 몇 시간만 지나면 페이스북이나 트위터에 반응이 올라온다.

〈ROADSIDERS' weekly〉의 구독자 중에는 나보다 더 다양한 장소를 여행했거나 여러 분야에 정통한 사람이 많이 있다. 하지만 대부분의 사람들은 하루하루 살아가기 바쁘다 보니, 재미있어 보이는 전시회가 있어도 당장 보러 가지 못하거나, 관심이 가는 뮤지션이 생겨도 만나러 가지 못할 때가 많다. 그래서 나는 구독료를 받고 구독자 대신 그들이 알고 싶은 것을 취재하러 간다.

최근 들어서 프로란 '대신 해주는 사람'이 아닐까 하는 생각을 한다. 예를 들면 사람은 누구나 '무엇을 위해 살고 있는 걸까', '죽으면 어떻게 되는 걸까' 하는 생각을 한다. 하지만 매일

그런 생각만 끝없이 하고 있으면 아무것도 할 수 없다. 그런 사람들을 대신해 철학자는 평생 동안 고민하고 생각을 정리해서 책으로 낸다. 그러면 사람들은 대가를 지불하고 책을 읽는다. 이처럼 누군가를 대신해서 깊이 생각하는 사람, 먼 곳까지 가보는 사람, 맛을 연구하는 사람이 프로인 것이다. 프로는 누군가를 대신해서 일을 한 대가로 보수를 받는다. 메일 매거진을 시작하면서 프로의 일과 그 대가의 상관관계에 대해 깊이 생각하게 되었다.

기사를 공개하는 장소가 종이 매체에서 웹으로 바뀌면서 가장 크게 달라진 점은 '분량의 제한이 없어졌다'라는 것이다.

잡지에 한 페이지짜리 기사를 쓸 때는 '글자 수는 1,500자 정도에 사진은 3장'처럼 먼저 분량을 고려하게 된다. 정해진 한도 내에서 내용을 어떻게 정리하느냐가 일이다. 하지만 웹에 공개하는 기사는 기본적으로 분량의 제한이 없다. 1,500자든 15,000자든 쓰고 싶은 만큼 마음껏 써도 페이지가 늘어나서 인쇄비를 걱정할 필요는 없다. '무엇을 버리느냐'가 아니라 '얼마만큼 담느냐'가 관건이다. 메일 매거진에는 글자와 사진뿐만이 아니라 소리나 동영상도 넣을 수 있다. 이런 변화는 종이 매체에서 계속 일했던 나에게 신선한 자극이 되고 있다.

문장을 쓸 때 '기승전결'을 고려하라는 조언을 많이 듣는다. 어떻게 시작해서 내용을 전개하고 결론을 지을 것인지, 어떻게 하나의 문장으로 완성할 것인지를 고려하라고 말이다.

소설이나 수필처럼 문장으로 표현하는 작품에 기승전결이

없다면 읽기 힘들겠지만, 내가 쓰는 글은 '보도'이지 '작품'이 아니기 때문에 기승전결에 연연해할 필요는 없다. 문장의 완성도는 있는 편이 좋겠지만 그보다도 글 안에 들어 있는 정보의 질과 양이 훨씬 중요하다. 나는 웹에서 문장을 쓰게 되면서 '많은 내용을 어떻게 정리할 것인가'가 아니라 '보고 들은 것을 얼마나 정확하고 충실하게 전할 것인가'를 고민하게 되었다.

책은 단행본이나 문고본, 잡지 등 형태가 정해져 있지만, 웹은 독자에 따라 접하는 도구나 방식이 가지각색이라는 것도 중요한 차이점이다. 화면의 크기에 따라 한 줄에 들어가는 글자 수가 달라지거나, 다운로드해서 읽는지 스트리밍으로 보는지에 따라 스크롤이 움직이는 속도에 차이가 난다. 이처럼 독자들은 다양한 환경에서 웹에 접속하기 때문에 웹에서 읽기 좋은 적정한 문장 분량이라는 기준이 과연 존재하는지는 잘 모르겠다. "웹에서도 읽기 편하게 하려면 한 문장 안에 글자 수를 적절하게 넣어야 해요"라고 말하는 사람이 있을지도 모르지만 그런 기준은 아무도 정할 수 없다.

웹을 통해 기사를 발송하면서 문장을 쓰는 방법뿐만이 아니라 사진을 찍는 방법도 바뀌었다. 예전에는 2페이지짜리 기사를 쓴다고 하면 '메인 사진은 1장이고, 메인 사진을 설명하는 사진은 3장' 같은 방식으로 구성을 했다. 제한된 매수 안에 되도록 많은 내용을 전달할 수 있도록, 메인 사진에 최대한 많은 정보가 담기도록 유의하며 촬영을 했다.

하지만 기사 하나에 사진 4장이 아니라 100장을 쓸 수 있다

고 한다면 어떻게 될까. 그렇게 되면 메인 사진이라는 개념은 희미해지며, 피사체를 되도록 다양한 각도에서 찍어서 많은 사진을 제시하고 독자 스스로가 하나의 이미지로 구현해내도록 할 수 있다. 잡지 지면을 구성할 때처럼 이미지의 크기 자체에 연연해하기보다는 스마트폰처럼 작은 화면에서도 잘 보이도록 구성에 신경 써야 한다. 결정적인 사진을 한 장 찍으려고 하기보다는 다양한 각도에서 본 시각을 차곡차곡 쌓아서 전체를 완성하는 입체파적인 구성이 가능해진 것이다.

최근에 출간한 책은 주로 웹에서 연재했던 글들을 정리한 책이다. 《독거노인 스타일》은 지쿠마쇼보 출판사의 웹진에서 연재했던 글을 모은 책이고, 《천국은 술에 물을 섞은 맛이 난다 - 도쿄 스낵바의 매혹적인 술주정》은 고사이도 출판사의 편집자와 함께 작업하고 내 블로그를 통해 공개했던 연재를 엮어서 출간한 책이다. 이 연재들은 둘 다 아주 긴 인터뷰가 중심이었는데, 만약 이 인터뷰를 종이 잡지에 연재했다면 전혀 다른 내용이 되었을 것이다.

인터뷰를 몇 시간이나 하고 재미있는 이야기를 아무리 많이 들어도 분량에 제한이 있는 종이 매체에서는 인터뷰 내용을 골라서 편집자의 문장으로 정리할 수밖에 없다. 하지만 그 사람의 말버릇이나 비행을 저질렀던 에피소드처럼 세세하게 보여주어야만 전할 수 있는 재미가 있다. 글쓴이가 자신의 문장으로 '이렇게 엄청 재미있게 사는 사람이 있는데……'라고 쓰면 단순히 조금 재미있는 이야기가 되어버리지만, 대화나 어조를 그대로 재현하면 그 사람의 개성이나 장소의 분위기를 전달할 수 있다. 동시에

'너무 길어서 읽기 힘들다'는 단점이 생기기도 하지만 말이다.

이는 웹이 가진 특징이며 종이 매체와 비교해서 어느 쪽이 좋다, 나쁘다를 가르는 것이 아니기 때문에 적절하게 활용하면 된다. 나는 메일 매거진에 실을 기사를 쓸 때와 종이 잡지에서 의뢰받은 원고를 쓸 때 매체 간의 차이점을 잘 구별해서 글을 쓰고 사진을 찍는다, 라고 하고 싶지만 사실 말처럼 쉽지만은 않다.

'홈페이지 접속자 수'라고 하는 요물

전에도 말했지만 나는 '시장 조사' 같은 것은 한 번도 해본 적이 없다. 〈ROADSIDERS' weekly〉를 만들 때에도 모든 구독자가 만족하는 기사를 쓰자는 생각은 전혀 하지 않았다.

어떤 잡지든 뒤쪽에 독자 의견을 소개하는 코너가 있는데 읽고 있자면 낯이 뜨거워진다. 라디오 방송의 DJ가 "매일 너무 재미있게 듣고 있어요!" 같은 사연을 태연하게 읽을 때처럼.

자신이 받은 칭찬을 독자에게 그대로 보여주는 것은 낯부끄러운 일이다. 그래서 〈BRUTUS〉를 창간할 때에는 독자 의견을 소개하는 코너를 아예 없애버렸다. 독자의 "재미있었어요"라는 말은 대체로 선물에 응모하는 엽서에서나 볼 수 있는 인사치레다 (웃음).

페이스북이나 트위터에서 재미있다는 반응을 보면 기쁘기는 하지만 그렇다고 비슷한 기사를 더 늘려야겠다는 생각은 추호도

없다. 독자 설문 조사도 물론 하지 않을 것이다.

대중매체에서는 대중을 대상으로 이것저것 설문 조사를 하지만 이는 대중과의 거리감이 멀다고 느끼기 때문이다. 설문 조사라는 것은 결국 평균치이며 다수결이다. 설문 조사를 마친 대중매체는 가장 많이 나온 의견을 바탕으로 다음 기사나 방송을 만든다. 하지만 가장 많은 것은 언제나 가장 시시하다. 나는 다수결에서 지는 소수의 사람들을 위해 기사를 쓰고 있다.

메일 매거진 〈ROADSIDERS' weekly〉에서는 1년에 한 번 정도 오프라인 모임을 개최한다. 도쿄뿐만이 아니라 오사카에서도 오프라인 모임을 추진하는 데 열정적인 구독자는 먼 곳에서부터 참석하러 와주기도 한다. 함께 술을 마시는 것만으로도 무척 즐겁다. 그런데 언젠가 한번은 한 독자가 "페이스북에 긴 코멘트를 쓸 여유가 있으면 그 시간에 기사를 꼼꼼하게 읽고 싶어요."라고 말해서 놀랐던 적이 있다.

웹 마케팅업계에서는 웹사이트의 접속자 수나 페이스북의 '좋아요' 수로 사이트의 성공 여부를 결정한다. 그러나 접속자 수나 '좋아요' 수로 성공을 판가름하는 것은 방송을 시청률로 평가하는 일처럼 완전히 잘못된 기준이라는 점을 경험을 통해 깨달았다. 별다른 판단 근거가 없기 때문에 어쩔 수 없이 기준으로 삼는 것일 뿐이리라.

〈ROADSIDERS' weekly〉의 페이스북 페이지에는 매주 '이런 기사가 발송되었습니다' 하고 일종의 공지를 올린다. 기사에 따라서 공유 수가 100건이 넘거나 '좋아요'가 수천에서 때로는 1

만을 가볍게 넘기도 하는데, 댓글 수는 그다지 늘어나지 않는다.

처음에는 댓글이 적은 이유를 몰라서 당혹스럽기까지 했다. 매주 편집 후기에 '독자 여러분의 감상을 기다리고 있습니다'라고 쓰는데 댓글이 전혀 달리지 않았기 때문이다. 하지만 점차 알게 되었다. 페이스북이나 트위터에서 메일 매거진에 관해 적극적으로 공유해주는 사람과 충실한 독자는 동의어가 아니라는 사실을.

물론 SNS에서 활발한 반응을 보이는 독자와 충실한 독자가 많이 겹치기는 한다. 하지만 정말로 기사를 진지하게 읽어주는 사람은 대체로 말수가 적고 묵묵히 읽는 경우가 많다는 사실을 최근에 들어서야 겨우 실감하게 되었다. 나에게 "언제나 잘 보고 있어요!"라고 인사하기에 "메일 매거진 구독해주시는 거예요? 고맙습니다"라고 답하면 생글생글 웃으며 "아니요, 페이스북만 보고 있어요!"라는 사람과 자주 만나기도 하고(웃음). 트위터에서 전시회나 이벤트 소식을 보고 '이건 꼭 가야겠다'며 리트윗하는 사람이 실제로는 거의 가지 않는 것과 마찬가지다. 그러니까 접속자 수나 '좋아요' 수로 마케팅을 하려는 사람이 있다면 말리고 싶다.

웹에서 편집자로 활동하는 지인에게 들으니 웹에서 쓰는 기사는 '첫 페이지에서 얼마나 독자를 끌어당기느냐'가 관건이라고 한다. 그다지 길지도 않으면서 여러 페이지로 쪼갠 기사를 자주 접하게 되는데, 대부분의 독자는 첫 페이지에 나오는 내용으로 만족하기 때문에 두 번째 페이지로 넘어가는 비율이 확 줄어든다고

한다. 그래서 웹 기사를 쓰는 기자는 첫 페이지의 텍스트에 특히 신경 써서 작성한다고 했다.

그 말을 듣고 보니 웹에서 읽은 기사는 '기승전결'의 '기'에 모든 내용이 응축되어 있는 경우가 많은 것 같다. 클릭 수를 늘리기 위해서 페이지를 작게 나누다 보니 독자는 짧은 기사에 익숙해지고 그 결과 긴 기사를 읽지 못하게 되는 악순환이 발생한다. 이는 주객이 전도된 꼴이다. 독자에게 짧게 잘린 기사를 제공하면 표면적으로 클릭 수는 증가할지 몰라도 그 숫자에 독자의 만족도는 반영되지 않는다.

웹진에서도 메일 매거진에서도 기사가 몇 번 클릭되었는지를 신경 쓰기보다 독자가 기사를 끝까지 읽을 수 있도록 하는 일에 힘써야 한다. 이대로 나만의 길을 계속 나아가다 보면 숫자로 드러나지 않아도 열성적인 독자는 묵묵히 따라와 주리라고 믿으면서 말이다. 믿는다기보다는 믿을 수밖에 없다는 말이 정확하겠지만(웃음).

가난뱅이의 무기

〈ROADSIDERS' weekly〉는 다양한 사람들에게 연재를 의뢰하거나 자유롭게 기고를 받아서 구성한다는 말은 전에도 했지만, 모든 기고자가 전문적인 글쟁이나 아티스트는 아니다. 기고자들 중에는 본업이 공장 노동자나 술집 주인인 사람도 있었고, 취미로 사진을 찍거나 블로그에 글을 쓴 적은 있어도 정식으로 의뢰를 받아서 글을 쓰는 일은 처음인 사람도 많았다. 어쩌면 전문가보다 아마추어 기고가의 비율이 더 클지도 모르겠다.

장기간 이어진 연재 중에 '허수아비X'라는 연재가 있는데, 전국 각지의 시골에서 열리는 허수아비 축제를 일일이 찾아다니는 엄청 고된 작업을 거쳐 만들어진다. '허수아비X'의 필자인 아인ai7n 씨는 본업이 웹 디자이너이지만 아르바이트로 생계를 꾸리며 선정적이고 기괴한 만화도 그리는 여성이다. 어느 순간 허수아비가 마음에 쏙 들어와버린 탓에 아인 씨는 어쩔 수 없이 허수아비가 있는 시골을 돌아다니기 위해 소형 오토바이 면허를 땄고 바이크를 샀다. 아르바이트를 하다가 여행 경비가 모이면 바이크에 짐을 가득 싣고 허수아비 축제를 찾아 돌아다니는 생활을 벌써 몇 년 동안이나 계속하고 있다. 오사카를 거점으로 삼고 북쪽의 홋카이도에서 남쪽의 가고시마까지 돌아다닌다.

'허수아비X'와 연재 기간이 비슷한 '필드의 소리'라는 연재가 있다. 이 연재는 작은 녹음기로 다양한 장소의 소리를 녹음한 뒤 사진과 짧은 문장을 함께 구성해서 거리의 소리를 기록하는,

말하자면 소리의 풍경을 담은 연재였다. 사진이나 글과 함께 소리를 들어야 하기 때문에 그야말로 웹이 아니면 불가능한 기획이다. 이 연재를 하는 하타케나카 마사루 씨는 신주쿠의 고르덴가이에서 '나이팅게일'이라는 이름의 수상한 바를 운영하는 오너이자 전신에 문신을 한 남자이다.

아인 씨에게 허수아비를 찍는 일이나 하타케나카 씨에게 소리를 녹음하는 일은 단순한 취미였기 때문에 처음에는 일로 연결되리라는 생각을 전혀 하지 않았을 것이다. 나 역시 처음에는 별생각 없었지만 그들의 이야기를 듣다 보니 흥미가 생겨서 '문장은 내가 깔끔하게 다듬으면 되니까'라는 생각으로 연재를 의뢰했다. 그런데 막상 원고를 받아보니 전혀 고칠 부분이 없었고, 매번 받은 원고를 그대로 메일 매거진에 실었다.

두 사람 다 글쓰기는 물론 사진이나 녹음을 제대로 배운 적은 없었지만 그 분야에 흥미가 깊어져서 글을 쓰고 사진을 찍고 녹음을 하게 되었다. 그러니까 기술을 배우고 단련하는 일보다 무언가를 알고자 하는 강한 호기심이 훨씬 중요하다는 말이다.

SNS나 블로그, 웹사이트가 널리 보급된 덕분에 지금은 누구든지 문장을 쓰고 사진을 찍는 일을 두려워하지 않게 되었다. 결과물의 수준을 논하지 않는다면, 프로만이 쓸 수 있는 글이나 프로만이 찍을 수 있는 사진은 없다.

나는 필름 시대에 사진을 시작했기 때문에 공부해야 하는 부분이 꽤 많았다는 점은 앞에서 이야기했지만, 디지털은 그러한 높은 장벽을 단번에 부수어버렸다. 사진기를 잘 다루지 못해도

일단 디지털카메라를 사서 P(프로그램) 모드로 맞춰놓으면 카메라가 상황에 맞게 자동으로 설정되기 때문에 누구나 일정 수준의 사진을 찍을 수 있다. 포토샵 같은 프로그램을 사용하면 촬영할 때 조금 실수해도 쉽게 만회할 수 있다. 디자인도 마찬가지인데 예전에는 그래픽 디자이너가 되기 위해 많은 것을 배워야했지만 지금은 일러스트레이터나 인디자인이 있으면 간단한 작업은 어렵지 않게 할 수 있다. 여담이지만 일러스트레이터나 인디자인 같은 디자인 프로그램을 전부 어도비에서 만든 것이 아쉽기는 하다.

물론 누가 만들어도 비슷한 결과물이 나오기 쉽다는 단점도 있고, 컴퓨터로 간단히 걸작을 만들어낼 수 있는 것도 아니다. 하지만 진입 문턱이 확 낮아졌고 접근성이 높아졌다. 물론 진입한 다음 단계가 험난한 것은 예나 지금이나 똑같지만.

기술의 진보란 기술을 배우는 시간을 단축하는 것이며 이는 표현의 장벽을 단번에 낮추었다. 이전처럼 "몇 년 동안 그 선생님 밑에서 수련했습니다"라는 사실만으로 인정받던 시대는 지났고 이제는 감각과 행동력이 중요해졌다. 감각이 아닌 경험치를 통해 일을 해온 베테랑 프로들은 앞으로 점점 더 경쟁에서 밀리게 될 지도 모른다.

언제나 그랬지만 기술은 빈곤한 이들에게는 힘이 되고 부유한 이들에게는 위협이 된다. 한때 프로와 아마추어를 나누는 기준은 '완성도'에 있었다. 그러나 요즘에는 아마추어도 일정 수준의 완성도는 보장할 수 있기 때문에 그다음 단계를 어떻게 전개해 나갈 것인지가 중요해졌다. 이렇듯 기술의 발전은 완성도가

낮았던 아마추어의 출발선을 단숨에 앞당겼다.

단적인 예를 들면 예전에는 유화를 그리기 전에 유화에 대해 공부하고 그림을 그리는 법을 익혀야 했으며 더불어 그림 재료를 구입할 비용도 필요했다. 그러나 지금은 스마트폰이나 태블릿으로 그림을 그릴 수 있는 앱이 나왔고 그러한 장치를 통해서도 유화나 수채화의 질감을 살려 섬세하게 그림을 그릴 수 있다. 물론 '그림을 그릴 수 있다'와 '그림을 제대로 그린다'는 아주 다른 이야기이긴 하지만.

일정한 지점에 도달했을 때 한 단계 더 나아갈 수 있느냐 아니냐가 관건인 것은 예나 지금이나 똑같다. 다른 사람이 할 수 없는 것에 도전하는 과정에서 부딪히는 난관은 어느 시대나 존재했다. 그러나 출발선에 서는 일은 전보다 훨씬 더 쉬워졌다. 이는 분명 큰 변화이다. 그에 비해 더 어려워진 부분도 있다. 디지털카메라가 발전하고 이미지 보정 프로그램을 쉽게 쓸 수 있는 덕분에 오히려 거친 느낌이 나는 사진을 찍기가 어려워지거나, 히라가나를 한자로 변환하는 기능이 발달한 덕분에 아마추어일수록 어려운 한자를 많이 쓰기도 한다.

이런 시대에는 '프로는 아마추어가 할 수 없는 것을 해야 한다'고 말한다. 하지만 나는 편집의 프로이자 사진의 프로이지만 어떻게 하면 '아마추어가 할 수 없는 일'을 할 수 있다는 것인지 솔직히 말해서 잘 모르겠다. 지금 내가 할 수 있는 일은 '아마추어가 하지 못하는 일'이 아니라 '아마추어가 감당하지 못하는 분량의 일'을 해내는 것이다. 아무리 고민해봐도 답은 이것 하나인 듯하다.

에
필
로
그

'유행'이 없는 시대로

수년 전부터 일본의 힙합을 취재해오면서 새벽 두세 시의 공연장
이 사람으로 꽉 찬 광경을 수도 없이 봐왔다. 공연장을 가득 채
운 에너지도 놀라웠지만 무엇보다 소수의 마니아뿐만 아니라 이
렇게나 많은 사람이 힙합을 지지하고 있다는 현실에 놀랐다.

　　하지만 힙합처럼 대중적이지 않은 음악은 절대로 오리콘 차
트(일본의 음악 차트)에 진입하지 못한다. 음반 판매의 상위권은
늘 AKB48과 EXILE과 자니스 같은 아이돌이나 댄스 그룹이 차
지한다. 비주류 뮤지션들은 TV의 음악 방송에 출연하지 못한다.
음악업계가 팔고 싶은 음악과 우리들이 원하는 음악은 완전히 어
긋나 있다는 사실을 그때 절실히 느꼈다.

　　이는 비단 음악업계에만 해당되는 일이 아니며 미술, 건축,
패션업계도 마찬가지다. 각 분야를 담당하는 편집자 중에는 어긋
난 현실에 괴로워하는 사람도 적지 않을 것이다.

　　술 한잔 하면서 "안도 다다오도 이제 끝났지"라고 말하는 건
축잡지의 편집자가 있다고 해보자. 그렇다고 그 편집자가 '굿바

이, 안도 다다오' 특집을 기획하느냐 하면 절대로 아니다. 최신 유행하는 비싼 물건은 살 엄두도 못 내는 편집자가 '고급 아이템으로 생활하는 기쁨' 같은 기사를 쓴다. 그렇게 자신을 속인 대가로 연봉을 1억 엔 정도 받으면 그것도 나름 괜찮을지 모르겠다. 하지만 대부분의 편집자들은 박봉에 장시간 노동을 하고 있다. 편집자의 월급을 시급으로 환산하면 편의점 아르바이트가 더 조건이 좋을 정도이다.

패션업계에도 고질적인 문제가 있다. 여기서 짚고 넘어가려고 하는 문제는 비싼 옷을 선호하는 풍토가 아니다. 만약 어떤 사람이 무슨 수를 써서라도 갖고 싶은 비싼 재킷이 있어서 마음먹고 샀다고 해보자. 보통은 새로 산 비싼 재킷에 평소에 입고 다니던 유니클로 청바지나 티셔츠를 맞춰 입을 것이다. 옷의 가격을 따지지 않고 다양하게 옷을 조합해보는 일도 옷차림을 고민하는 재미 중 하나일 것이다.

　하지만 요즘 나오는 패션잡지는 대부분 이렇게 조합한 옷차림을 싣지 않는다. 하나의 기사에 나오는 의상은 위에서부터 아래까지 전부 동일한 브랜드로 통일하기 때문이다. 언제부터였는지는 모르지만, 의류 브랜드의 강력한 의지와 편집부 스스로가 만든 규칙이 얽히면서 시작되었다. 이런 이상한 규칙에 얽매인지도 벌써 오랜 시간이 흘렀다. 패션잡지는 여러 가지 조합의 옷차림을 제안하는 임무를 등한시하더니, 의류 카탈로그나 옷가게의 쇼윈도로 전락해버렸다. 스타일리스트는 독창적인 옷차림을 고

안하는 사람이 아니라 의류 브랜드와 패션잡지를 연결하는 사람이 되어버렸다. 어쩌면 지금이 패션잡지의 역할이 끝난 순간일지도 모른다. 백화점이 단순히 명품 브랜드에 자리를 빌려주는 부동산으로 변질되면서 다양한 물품을 소개해야 할 사명을 잊어버린 것처럼.

'이번 시즌의 파리 컬렉션 트렌드'나 '올해 유행하는 색'을 신경 쓰는 사람이 아직도 있을까. 극소수의 전문가를 제외하고 말이다. 새로운 옷도 있고 오래된 옷도 있다. 비싼 옷도 싼 옷도 있다. 다양한 시대의 옷, 다양한 가격의 옷을 자기 나름대로 조합해서 입는 것이 요즘 사람들이 가지고 있는 기본적인 패션 감각이다. '이번 시즌에는 요즘 잘 나가는 이 디자이너의 옷 중에서 이 정도의 가격의 옷을 사면 어디 가서 기죽지는 않겠지'라는 수가 빤히 읽히는 옷차림은 누가 봐도 안쓰럽다. '딱히 유행을 신경 쓰지 않아요'라는 분위기를 풍기는 쪽이 오히려 멋지게 보이기까지 한다.

　　음악계는 또 어떠한가. 예전에는 펑크나 뉴로맨티시즘이나 테크노처럼 시대에 따라 유행하는 음악이 달랐고 그 시기에 유행하는 장르의 음악을 듣지 않으면 촌스럽다는 소리를 듣기도 했다.

　　하지만 요즘 음악계를 살펴보면 뚜렷한 유행은 하나도 없다. 오히려 노이즈 뮤직에서부터 유행가까지 폭넓은 음악을 자신의 스타일로 섞어서 듣는 사람이 마니아로 인정받는다.

　　현대미술도 마찬가지다. 과거에는 모노파라느니 뉴페인팅이

라느니 시뮬레이셔니즘이라느니 하는 뚜렷한 흐름이 있었다. 그러나 지금 무슨 파나 무슨 주의가 트렌드인지 알고 있는 사람이 있을까? 아마 아무도 대답하지 못할 것이다. 그런 트렌드는 없기 때문이다.

이 시대를 정의하는 말이 있다면 '유행이 없는 시대'가 아닐까. 아마 현대 역사상 처음으로 그러한 시대에 돌입한 것이리라.

　한때는 정보 격차라는 것이 존재했다. 일반인이 손에 넣을 수 없는 최신 정보를 파리 컬렉션이나 뉴욕의 클럽이나 런던의 미술관에서 입수할 수 있는 전문가가 있었는데, 그러한 정보를 일반인에게 알리는 일을 함으로써 '전문가'라는 직종이 성립했다. 정보의 격차 때문에 파리 컬렉션의 트렌드가 도쿄에 있는 브랜드에 적용될 때까지 1년, 도쿄에서 지방의 가게로 퍼져가는 데까지 또 1년이 걸렸다. 이런 시차는 아주 오랫동안 존재하고 있었다.

　그러나 인터넷이 모든 것을 바꾸어버렸다. 아티스트와 팬이 SNS로 직접 연결되고, 세계 어디에서든 동시에 이미지나 영상이나 음원이 공유되며, 이러한 과정에 직접 참가도 할 수 있다. 클릭 한 번으로 일본 어디든지 아마존에서 주문한 상품이 배달된다. 이제 더 이상 '도쿄'와 '지방'의 시차도, '전문가'와 '일반인'의 시차도 존재하지 않는다.

　오늘날 우리들은 대중매체를 통해서만 시대의 흐름을 접해야 할 필요가 없어졌다. 대중매체가 가진 특권으로 정보를 수집

해서 유행을 만드는 시대는 훨씬 전에 끝나버렸지만, 이러한 현실을 깨닫지 못하고 있는 이들은 정작 대중매체에 종사하고 있는 사람들이 아닐는지.

가장 중요한 사실을 외면하는 방송국. 친환경을 논하며 여전히 몇백만 부가 넘는 인쇄 부수로 경쟁하는 주요 신문사. 온갖 스캔들을 들추고 다니는 심술궂은 주간지. 분명히 한때는 유행을 주도했던 매체들이 이제는 가장 유행에서 멀어져 버린 현실이 얄궂다.

지금까지 40년 가까이 편집자로서 살아온 시간을 되돌아보니, 지금이 육체적으로는 가장 힘들지만 가장 짜릿한 시기이기도 하다. 취재를 하고 편집을 하면서 느끼는 아슬아슬함과 재미 때문이다. 이제 곧 예순이 되는 시점이지만 더 늙기 전에 이러한 즐거움을 만끽할 수 있다는 사실이 나는 기쁘기 그지없다.

그림: 도요 가타오카

지은이. **츠즈키 쿄이치**都築響一

편집자이자 사진가. 1956년 일본 도쿄 출생.

1976년부터 1986년까지 잡지 〈POPEYE〉와 〈BRUTUS〉에서 현대미술이나 건축, 디자인 등의 취재를 담당했으며, 1989년부터 1992년에 걸쳐서 1980년대 세계 예술을 소재로 한 현대미술전집 《ArT RANDOM》(전 102권)을 출간했다. 좁지만 독창적인 젊은이들의 집을 직접 촬영한 《TOKYO STYLE》이나, 일본 각지의 기묘한 명소를 찾아 돌아다닌 《ROADSIDE JAPAN 진기한 일본기행》 등을 통해 대중매체가 다루지 않았던 시각으로 현대사회를 자세히 들여다보았다. 1997년에 《ROADSIDE JAPAN 진기한 일본기행》으로 아사히신문사가 주최하는 제23회 기무라이헤이 사진상을 수상했다. 1997년에서 2001년에 걸쳐서 아마추어의 훌륭한 디자인을 모은 사진집 《STREET DESIGN File》(전 20권)을 출간했다. 성 박물관이나 스낵바, 독거노인 등 이름 없는 존재를 소개하는 작업을 하고 있으며, 전 세계의 길거리를 돌아다니며 지금도 여전히 취재하는 중이다. 메일 매거진 〈ROADSIDERS' weekly〉 홈페이지 http://www.roadsiders.com/

본문 사진. **다나카 유키코**田中由起子, **츠즈키 쿄이치**(13, 44쪽)

옮긴이. **김혜원**

언어를 매개로 사람과 사람을, 현재와 과거를 잇는 일에 매력을 느껴 번역의 세계에 입문하였다. '책 속에 길이 있다'는 말을 몸소 겪으며 살아왔고, 앞으로 번역할 책들이 누군가에게 길이 되었으면 하는 바람으로 번역을 하고 있다. 까도 까도 새로운 껍질이 나오는 양파처럼 번역문에 따라 새로운 번역을 선보이는 번역가가 되기 위해 노력하고 있다.

권외편집자

1판 1쇄 인쇄 2017년 3월 6일
1판 3쇄 발행 2021년 10월 4일

지은이　　　　　　츠즈키 쿄이치
옮긴이　　　　　　김혜원
펴낸이　　　　　　김기옥

실용본부장　　　　박재성
편집 실용2팀　　　이나리
영업　　　　　　　김선주
커뮤니케이션 플랜　서지운
지원 · 제작　　　　고광현, 김형식, 임민진

디자인　　　　　　나은민
인쇄 · 제본　　　　민언프린텍
펴낸곳　　　　　　컴인 _ 주소 121-839 서울시 마포구 양화로 11길 13 5층
　　　　　　　　　전화 02-707-0337_ 팩스 02-707-0198_ 홈페이지 www.hansmedia.com

컴인은 한즈미디어(주)의 라이프스타일 브랜드입니다.
출판신고번호 제2017-000003호, 신고일자 2017년 1월 2일

책값은 뒤표지에 있습니다.
잘못 만들어진 책은 구입하신 서점에서 교환해 드립니다.